KB114771

타이포그래피
인 뉴욕

거리에서
만난
디자인

ㅇ지콜론북

타이포그래피
인 뉴욕

거리에서 만난
디자인

Contents

MANHATTAN MAP

김현석 홍익대학교 시각디자인학과 교수

|

도시는 사람들에 의해 만들어진 인공의 산물이다. 인간은 도시라는 공간에서 삶을 영위하면서
문화를 생산해 낸다. 인간에 의해 인공적으로 창조된 도시공간은 공간을 구성하는 구성원들의
삶의 반영체라고 볼 수 있다. 그들의 역사와 문화, 삶의 방식과 의식을 오롯이 반영하는
도시공간을 통해 우리는 그 도시가 가지고 있는 정체성을 이해할 수 있다. 그중 시각적
이미지는 이를 이해하는 매우 중요한 단서가 된다. 특히 간판디자인은 도시 환경 속에서
정보체계를 구축하는 상징적 요소로서, 그 도시의 구성원과 방문자를 연결하는 소통의 도구로
사용되고 있다.

최근 국내 디자인계에서 공공디자인의 중요성이 강조되고 있다. 특히 '간판이 아름다운 거리
조성 사업'이나 '가로환경 개선 사업' 등 도시 이미지를 새롭게 구축하려는 움직임이 그러하다.
서울을 대표하는 이미지로, 서울을 방문하거나 거주하는 외국인이 광화문과 같은 전통적
건축물이 아닌, 건물을 뒤덮고 있는 간판을 가장 먼저 떠올린다는 점 또한 우리에게 시사해주는
바가 크다. 좋든 싫든 서울의 간판 이미지는 어느새 이 도시를 상징하는 중요한 요소가
되어버린 것이다.

006

이 책은 뉴욕을 여행하는 하나의 새로운 관점으로서 타이포그래피에 주목한다. 저자들은 지구
상에서 가장 인공적인 도시인 뉴욕을 구성하는 시각요소로서 타이포그래피를 분석할 뿐만
아니라, 이 도시의 상징적 이미지를 생생하게 전달하고 있다. 이 책은 도시 곳곳에서 관찰되는
서체를 면밀하게 분석하고, 각각의 사인물에 사용된 서체 정보를 제공함으로써 학술적 가치를
지님과 동시에 뉴욕이라는 도시를 여행하는 여행자 입장에서 발견의 즐거움을 누릴 수 있게
구성했다. 이 책을 통해 유적지와 박물관이 아닌 거리에서도 여행의 즐거움을 찾을 수 있길
바란다.

신재욱 동아대학교 산업디자인학과 교수, 미디어 아티스트

다양한 사람들과 다양한 문화가 만들어낸 맨해튼 속 다양한 모습의 서체들. 그리고 이를 지역적 삶의 모습과 문화의 시각으로 바라보아 새로운 것을 익숙하게, 익숙한 것을 다시 새롭게 느끼게 하는 참신하고, 특별하며 흥미진진한 뉴욕 타이포그래피 여행.

이연준 홍익대학교 시각디자인학과 조교수

뉴욕은 다양한 민족과 문화가 상호공존하며 형성된 독특한 매력을 지닌 도시이다. 아마도 디자이너라면 한 번쯤 방문하고 싶은, 또 살아보고 싶은 도시일 것이다. 저자는 뉴욕의 명소와 숨겨진 매력을 디자인의 기본이 되는 타이포그래피를 통해 소개하고 있다. 특히 이 책은 뉴욕의 명소와 이에 적용된 타이포그래피가 어우러져 생겨나는 독특한 풍경을 보여주고 있다. 책을 펼치면 디자인 전공자가 아니더라도 거리에서 만나게 되는 다양한 사인물에 등장하는 타이포그래피를 통해 뉴욕의 숨겨진 속살을 들여다볼 수 있을 것이다. 개인적으로는 이 책을 읽으면서 디자이너로서 그곳에서 공부하며 느낀 설렘과 학생 때의 추억을 떠올릴 수 있어 행복했다.

About
New York,
Manhattan

|

About
This Book

|

일러두기 각 이미지에는 오른쪽과 같은 방식으로
서체의 이름과 디자이너, 제작 연도가
표기되어 있습니다.

Interstate	——	서체 이름
Tobias Frere-Jones	——	서체 디자이너
1949	——	서체 제작 연도

미국 북동부에 위치한 뉴욕은 미국에서 가장 인구가 많은 대도시로 전 세계의 상업, 금융, 미디어, 예술, 교육 등 거의 전 분야에 걸쳐서 막대한 영향을 끼치고 있는 거대 도시이다. 허드슨 강을 포함한 섬들과 함께 맨해튼^{Manhattan}, 브루클린^{Brooklyn}, 퀸스^{Queens}, 브롱크스^{Bronx}, 스태튼 아일랜드^{Staten Island}의 다섯 개의 자치구로 구성되어 있다. 그중에서도 맨해튼은 세계 증권거래소, 월 스트리트, 국제연합본부 등 금융·정치적으로 중요한 장소가 자리 잡고 있을 뿐만 아니라 타임스스퀘어^{Times Square}, 센트럴파크^{Central Park}, 엠파이어 스테이트 빌딩^{Empire State Building} 등 수많은 관광 명소가 들어서 있는, 뉴욕에서도 가장 복잡하고 핵심적인 장소이다.

뉴욕과 맨해튼의 역사는 대략 200년 정도로 현대적인 도시치고는 제법 오래됐다. 지금의 모습으로 자리 잡은 것은 1800년 초의 위원회 계획 때부터 뉴욕에 지하철이 생기던 1900년 즈음으로 볼 수 있다. 현대적인 건축 기법과 철저한 도시계획의 기반 아래 만들어진 탓에 맨해튼의 도로는 자로 잰 듯이 반듯한 구획으로 나뉘어 있어서 다른 어떤 곳보다도 자연이 아닌 인간의 역량을 실감할 수 있는 곳이기도 하다.

맨해튼은 세계에서 땅값이 가장 비싸며 큰 액수의 돈이 오가는 곳이면서 동시에 가장 많은 실업자와 노숙자들이 공존하는, 현대 자본주의의 명암이 극명하게 엇갈리는 장소이다. 또한 세계 각지에서 온 수많은 사람이 복잡하게 얽혀 있는 탓에 미국에서도 가장 미국적이지 않은 도시이며, 독특한 개성과 다양성이 녹아든 문화를 통해 명실상부 세계 문화를 주도하는 자리에 올라서 있다. 잠들지 않는 도시, 세계의 수도, 빅 애플^{Big Apple}, 고담 시티^{Gotham City} 등 다양한 이름으로 불리는 뉴욕. 그 중심에 마치 심장처럼 위치한 맨해튼이 거칠게 박동하고 있다.

이 책은 맨해튼 북서부에서 출발하여 남쪽의 로어 맨해튼^{Lower Manhattan}까지 내려오는 여정을 바탕으로 하고 있으며, 디자인과 서체에 대한 설명을 들으며 가이드와 함께 여행하는 듯한 느낌으로 구성되어 있다. 지역별로 변화하는 타이포그래피가 가져다주는 느낌을 체험해 보면서, 서체와 디자인에 대한 지식을 쌓을 수 있을 뿐만 아니라 여행지로서 뉴욕이 가진 매력도 함께 찾을 수 있을 것이다.

'장소'를 읽고
'서체'를 느낄 수 있는
타이포그래피 입문
여행서
|

뉴욕이라는 도시는 우리에게 낯선 이름이 아니다. 관광지로, 뉴스와 화젯거리로, 영화와 문학의
소재로 이미 많은 이들을 통해 다양한 면모를 과시해 왔다. 그만큼 뉴욕이 매력적인 곳이며,
사람들의 관심을 한 몸에 받고 있는, 세계적인 스타 도시라는 사실에는 이견이 없을 것이다.

이러한 뉴욕에 대한 관심은 아마도 모든 분야에 걸쳐서 최고라고 일컬어지는 뉴욕 문화에
대한 관심과 동경에서 비롯되었다고 생각한다. 이는 뉴욕을 이해하려는 다양한 시도로
이어졌으며, 그에 따른 노력으로 나타난 결과물들은 엄청난 분량의 자료를 만들어 내고 있다.

어찌 보면 가장 손쉽게 정보를 얻을 수 있는 도시도 단연 뉴욕일 것이다, 하지만 이번에
우리는 예전에 없었던, 제법 색다른 시각으로 이 '장소'를 이해하고자 노력하였다. 바로 도시
속의 문화와 환경을 읽어내기 위한 수단으로 '서체'를 선택한 것이다.

서체는 다분히 인공적인 기호 체계이며, 이것은 그 장소에 살고 있는 사람들의 생각과
문화를 적나라하게 반영하고 있다. 게다가 그곳이 무수한 인공물로 이루어진 대도시라면, 도심
속의 타이포그래피Typography는 그곳에서 살아가는 사람들의 환경과 문화를 아주 명확하게 드러내
주는 훌륭한 소재임에 틀림이 없을 것이다. 인공적인 도시와 언어, 그것을 가감 없이 드러내
주는 생생한 뉴욕 속의 타이포그래피를 관찰함으로써 독자들은 뉴욕의 겉모습만이 아닌,
그곳에서 살아 숨쉬는 문화와 사람들의 생각 속으로 들어가 그들과 교감할 기회를 얻을 수 있을
것이다. 또한, 진지하게 타이포그래피와 디자인을 공부하려는 사람들에게는 일반적인 서체

교과서들과는 다르게, 실제 삶 속에서 발견할 수 있는 서체들을 소개함으로써 추가적인 지식을
얻을 수 있는 책이 되도록 노력하였다.

　　뉴욕을 여행지로 선정하게 된 데에는 여러 가지 이유가 있었다. 먼저 서구 도시문화를
대표하는 역사를 가진 도시이며, '인종의 용광로melting pot'라고 불릴 만큼 다양한 인종들이 모여
사는 도시라는 점이 매력적으로 다가왔다. 또한 알파벳 서체를 사용하는 영어권 대도시로서
오랜 기간 연구되어 온 영문 서체의 활용 모습을 발견하는 데에 적합한 조건을 갖추고 있다고
생각했다. 그뿐만 아니라 뉴욕이 다양한 문화와 인종이 상호공존하는 도시인 만큼 지역의
특색이 서체의 활용과 변화에 적용되어 나타나는 모습을 살펴볼 수 있지 않을까 하는 궁금증에
뉴욕을 여행지로 선정하게 되었다.

　　이 책은 길을 걸으며 쉽게 마주칠 수 있는 다양한 표지판, 간판 속에 나타난 서체의 배열인
'타이포그래피'에 대해 이야기하고 있으며, 지역의 특색과 연관 지어 서체의 활용과 변화를
관찰하는 방식을 취하고 있다. 기존의 딱딱한 서체 관련 책과는 달리 여행책의 형태로 구성해
누구나 쉽고 재미있게 접근할 수 있는 서체 입문서가 될 수 있도록 노력하였다.
이 책이 보다 사실적이고 생생한 뉴욕의 풍경을 만나고 싶거나, 뉴욕의 정취를 느껴본 적이
있는 사람들에게 다른 책들이 전달해 주지 못하는 뉴욕의 문화와 정서를 조금이나마 더 가깝게
전달해 줄 수 있었으면 하는 바람이다.

서체 용어
설명

|

알파벳을 기반으로 한 서체는 긴 역사와 전통을 가진 만큼 그 구조도 오랜 세월에 걸쳐 많은 학자들에 의해 연구되어 왔다. 그만큼 각각의 서체 부위가 가지는 미묘한 특성을 표현하는 단어도 많은데, 본격적인 타이포그래피 여행을 떠나기에 앞서 독자들의 이해를 돕고자 한 페이지에 정리해봤다. 서체 용어는 우리말로 그대로 옮기기에는 어색한 표현들이 많아 통상 영어 그대로 발음하여 사용하는 경우가 많다.

|

베이스 라인base line	활자의 밑선
캐피탈 라인capital line	대문자의 윗선
민 / 엑스 라인mean / x-line	소문자의 윗선
어센더 라인ascender line	어센더의 윗선
디센더 라인descender line	디센더의 밑선
어센더ascender	엑스 라인 위로 뻗은 소문자의 부분
디센더descender	베이스 라인 아래로 내려간 문자의 부분
에이펙스apex	A의 꼭지점 부분
테일tail	Q, y(일부 J)의 아래쪽으로 뻗은 대각선 획
암arm	한쪽 끝은 연결이 되어 있고 다른 안쪽 끝은 그렇지 않은 가로획
숄더shoulder	R, P의 가로로 뻗어 나와 아래로 굽어지면서 생긴 곡선 부분
바bar	활자들의 가로획
크로스 바cross bar	소문자 f, t에서 가로획이 세로획을 둘로 나누면서 만나는 경우의 가로획
엑스 하이트x-height	소문자 x가 기준이 되는 소문자의 높이
스퍼spur	G에서 주요 획에 연결된 작은 돌출 부분
이어ear	g의 상단에 돌출된 작은 획
루프loop	g의 하단 부분
링크link	g의 상단과 하단을 연결하는 획
숄더shoulder	h, m, n에 보이는 곡선의 획
볼bowl	소문자의 닫힌 공간을 형성하는 곡선의 획
어퍼추어aperture	둥근 모양 활자의 열린 정도
아이eye	e의 닫힌 부분
터미널terminal	세리프로 끝나지 않는 획의 끝 부분
레그leg	R, K의 오른쪽 아래로 뻗은 획

어센더 라인ascender line 에이펙스apex 어센더ascender

캐피탈 라인capital line

어퍼추어aperture

민 / 엑스 라인mean / x-line

바bar 볼bowl

베이스 라인base line

볼bowl

디센더 라인descender line

Aa Bb Cc

어센더ascender 암arm 암arm 어센더ascender

아이eye 터미널terminal 어퍼추어aperture

크로스 바cross bar 이어ear

볼bowl 링크link

스퍼spur

루프loop

Dd Ee Ff Gg

어센더ascender 어센더ascender

바bar 숄더shoulder 레그leg

테일tail

디센더descender

Hh Ii Jj Kk

숄더shoulder 숄더shoulder

Ll Mm Nn

숄더shoulder 숄더shoulder

레그leg

볼bowl 볼bowl

디센더descender 테일tail 디센더descender

Oo Pp Qq Rr

암arm

어퍼추어aperture 어센더ascender

크로스 바cross bar

Ss Tt Uu Vv

엑스 하이트x-height 테일tail

디센더descender

Ww Xx Yy Zz

UPPER WEST SIDE

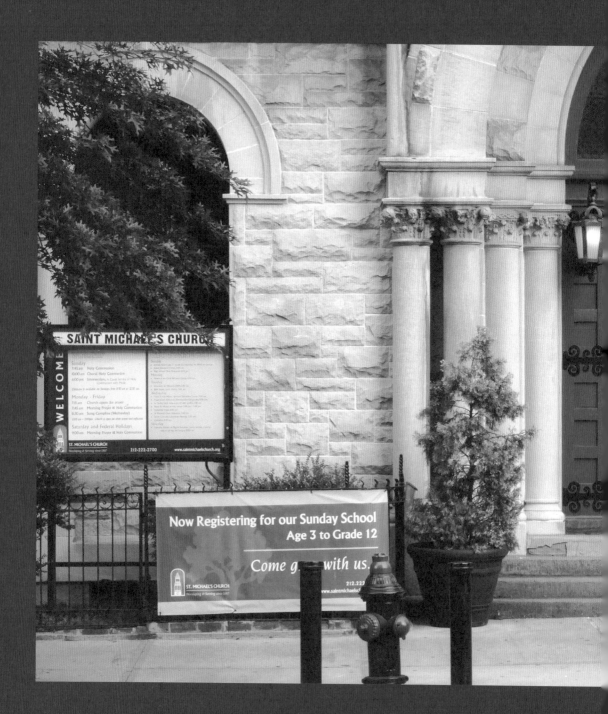

|

어퍼 웨스트 사이드는 맨해튼 북동부, 센트럴파크
서쪽에 위치한 신흥 부촌으로, 맨해튼 내에서
깨끗하고 밝은 거리 분위기를 가진 곳으로 손꼽힌다.
신흥 부자들이 선호하는 지역인 만큼 정치적으로도
진보적인 성향의 사람들이 많이 거주하고 있다고
한다.

대규모 공연이나 패션쇼 등이 펼쳐지는 링컨센터Lincoln
Center가 이곳에 있으며, 전체적으로 오래되고
지저분한 다른 뉴욕의 건물들보다 어퍼 웨스트
사이드에 있는 상점이나 재즈 클럽들은 비교적
새 것이라 깨끗하고 조용한 편이다. 존 레넌John
Lennon과 오노 요코Ono Yoko가 살아서 유명해진 다코타
아파트Dakota Apartment가 있는 곳으로 주변에 공원과
강이 있어 산책이나 운동을 하며 한적한 뉴욕의
정취를 느끼기 좋다.

|

소득이 높고 평균연령이 낮은 이곳은 대체로
산세리프Sans-Serif체가 많이 사용되고 있으며,
저체도의 타이포그래피를 선호하는 모습이 나타난다.
규모가 큰 사업체들이 모여 있고 상업적 의미가 옅은
곳이기 때문에 로고 이외의 전화번호와 같은 정보를
잘 노출하지 않는 것이 특징이다. 조명의 사용도
적은 편이며, 별도의 간판을 만들지 않은 채 상점
천막에 로고를 표기해 사용하고 있다. 서체의 양이
비교적 적고 자간과 여백은 넓으며, 서체의 크기는
작은 특징을 보인다. 상대적으로 최근에 만들어진
타이포그래피와 건물이 많은 모던한 분위기의
지역이다.

허드슨 강을 끼고 있는 리버사이드 파크의 교통표지판
이다. 인터스테이트Interstate를 사용하고 있는 것으로
보아 2005년 이전에 설치됐다는 사실을 알 수
있다. 사진으로는 잘 보이지 않지만 'WRONG
WAY' 아래쪽으로 'Dept. of Transportation'(미국
교통부)이라는 문구가 적혀 있다. 이처럼 미국에서는
국가에서 설치한 표시판의 경우 반드시 설치한 주체를
명기하도록 되어 있다.

Riverside Park
Riverside Dr. to Hudson River, NY 10023
+1 212-870-3070
nycgovparks.org

Interstate
Tobias Frere-Jones
1949

링컨 스퀘어Lincoln Square 인근 고급아파트의
안내표지판이다. 신흥 부촌답게 표지판의 양도 적고,
가로수도 잘 정리되어 있어 뉴욕의 다른 지역들과는
달리 한적하고 깨끗한 분위기를 물씬 풍기고 있다.
187-195 West End Ave., NY 10023

암스테르담 애비뉴의 식당가. 인근에 웨스트 사이드
고등학교West Side High School가 있어서인지 피자,
햄버거 등 저렴한 패스트푸드를 판매하는 식당들이
옹기종기 모여 있는 것을 볼 수 있다.

Ranch Deli
856 Amsterdam Ave., NY 10025
+1 212-866-8770

뉴욕 곳곳에서 인도를 향해 돌출된 천막 형태의
파사드façade를 흔히 볼 수 있다. 여기엔 여러 가지
문구를 적어 놓는 것이 일반적이다. 이러한 형태의
구조물은 도시를 더욱 입체적으로 만들어 준다.

Duane Reade
2025 Broadway, NY 10023
+1 212-579-9955
walgreens.com

타임스 로만Times Roman의 매력 포인트인 'W'의
형태와 가라몬드Garamond에서만 만나볼 수 있는
열린 형태의 'P'가 마치 한 가지 서체를 사용한
것처럼 잘 어울리는 모습이다. −어쩌면 가라몬드를
변형한 새로운 서체일 가능성도 있다− 화려한
로고타입 부분과 달리 정보를 주는 영역은, 기하학적
산스Geometric Sans 스타일의 대표 서체라 할 수 있는
푸투라Futura를 사용하고 있다. 또한 네온이나 아크릴을
사용하지 않은 고전적인 느낌의 간판은 단색과
서체의 조합만으로도 상점의 개성을 잘 드러내고
있다. 하지만 와인바로서는 높은 가격에 다소 아쉬운
서비스를 제공하니 이용에 참고하도록 하자.

Ehrlich's Wines & Spirits
222 Amsterdam Ave., NY 10023
+1 212-877-6090

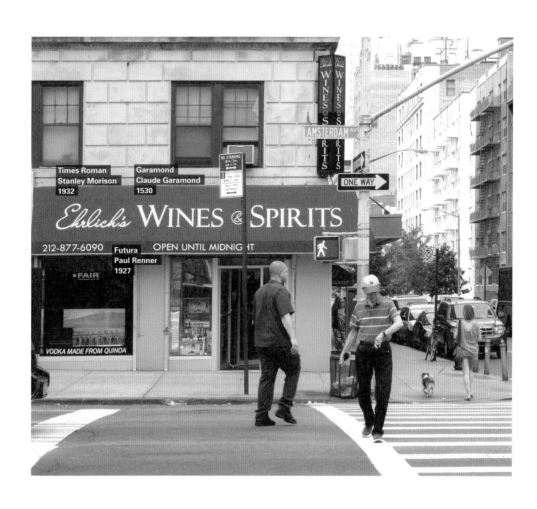

뉴욕의 곳곳에는 통일된 디자인의 비상신고 박스가
설치되어 있다. 대략 1970년대까지만 해도 뉴욕의
치안은 좋지 않았는데 그래서인지 뉴욕 경찰국New York
City Police Department, NYPD은 그 어느 지역보다 강력한
대응으로 유명하다. 현재에도 브롱크스와 할렘Harlem
등의 치안 수준은 그리 좋다고 할 수 없다.

2608 Broadway, NY 10025

건물의 형태와 출입문의 배치에서 형성된 그리드grid를
이용한 서체의 배치로 안정감을 잘 살린 덕에, 차분한
지역 분위기와 잘 어울린다. 브룩스 브라더스의 원래
로고는 파란색계열의 스크립트 스타일을 사용하지만,
이 지역의 특성상 금색의 보도니를 사용해 어퍼
웨스트 사이드와 잘 어울리는 모습을 보여주고 있다.

Brooks Brothers
W 65th St., NY 10023
+1 212-362-2374
brooksbrothers.com

Helvetica
Max Miedinger
1957

Futura
Paul Renner
1927

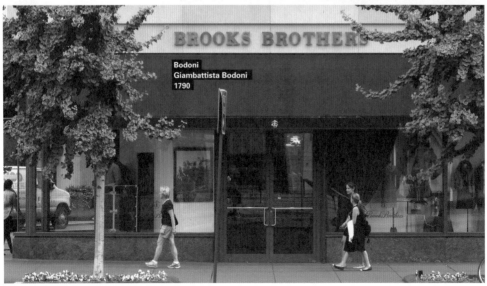

Bodoni
Giambattista Bodoni
1790

기업들이 모여있는 북부 암스테르담 애비뉴 지역에서
만난 현판과 경고판이다. 주변 환경과 잘 어우러지는
그린컬러와 브라운컬러를 사용하고 있으며, 좌우
그리드를 정교하게 맞추고 있는 모습을 볼 수 있다.
특히 대문자 'Q'의 아래쪽으로 튀어나온 꼬리 모양을
통해 프랭클린 고딕Franklin Gothic을 사용했음을 알 수
있다. 이와 같이 'Q', 'y' 등에서 볼 수 있는 아래쪽으로
뻗은 대각선 획을 서체 용어로는 테일tail이라고
부른다.

865-879 Amsterdam Ave., NY 10025

FREDERICK DOUGLASS HOUSES
TENANT PATROL
HEADQUARTERS

Franklin Gothic
Morris Benton
1905

DOG WASTE
ITS THE LAW!

링컨센터 내에 있는 댐로쉬 공원에서 만난 한 표지판이다. 여기에 사용된 유니버스Universe는 아드리안 프루티거Adrian Frutiger가 1957년에 디자인한 서체이다. 네오 그로테스크 산스Neo Grotesque Sans 스타일로, 수직·수평 획의 마무리를 하는 헬베티카Helvetica와, 열린 형태 획의 마무리를 가지고 있는 에어리얼Arial의 중간 모습을 하고 있어 이 두 서체와 종종 비교되곤 한다. 알파벳 'R', 'Q', 'a' 등의 모습으로 구분할 수 있으며, 다른 서체에

비해 상대적으로 꾸밈을 아껴 담백한 느낌의 어휘를 표현하는 데 많이 사용된다. 28개의 많은 서체 가족을 가지고 있어 전 세계의 많은 디자이너에게 사랑받고 있다. 서체가족의 기준처럼 사용되는 레귤러regular, 이탤릭italic, 세미볼드semibold 등의 개발에 발판이 되기도 했다.

Damrosch Park
Amsterdam Ave. and W 62nd St., NY 10023
+1 212-504-4115
nycgovparks.org

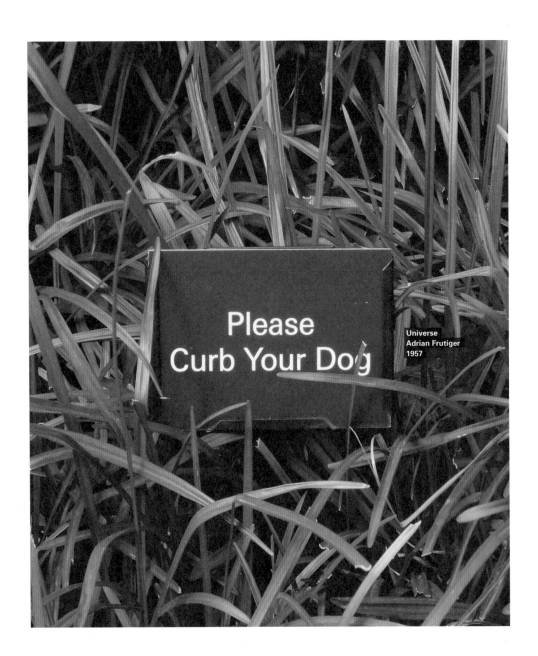

022

링컨센터 근처에는 각종 행사와 관련된 홍보물이 거리에 가득하다. 특히 다른 거리에서는 볼 수 없는 대형 LED 전광판으로 된 사이니지Signage를 이용해 전시 내용을 홍보하고 있는 모습이 이채롭다. 이 때문에 종이로 된 벽보 형태의 포스터가 보이지 않아 말끔한 거리 분위기가 유지되고 있다.

링컨센터 입구의 계단 사이사이에는 LED 조명으로 된 서체가 흐르면서 여러 가지 정보를 보여준다. 공간과 어울리는 미디어의 활용이 재미있다.

Lincoln Center
10 Lincoln Square #132, NY 10023
+1 212-875-5030
lc.lincolncenter.org

링컨센터 서쪽에 있는 웨스트 엔드 애비뉴에서
만난 표지판. 암스테르담 애비뉴 주위에는 학교들이
밀집하고 있어서인지 어린이 보호구역을 나타내는
표지판이 눈에 많이 띈다. 아래쪽 경고 표시판의
'STOP HERE ON RED SIGNAL'이라고 쓰인
문구는 폰트의 크기를 통해 강약이 존재하는 영어의
운율을 잘 살려주는 것 같아 재미있다.
여기에 사용된 서체인 인터스테이트는
1949년 토바이어스 프레르존스Tobias Frere-
Jones가 휘트니Whitney체를 변형해서 만든 서체이다.
1993년에는 디지털 서체로도 발표된 바 있다.
멀리서도 쉽게 읽혀야 하는 고속도로 표지판에
사용하기 위해 아주 넓은 자간을 가진 것이 특징이다.
소문자의 위쪽으로 뻗은 획인 어센더ascender와
아래쪽으로 뻗은 획인 디센더descender가 높은 경사의
사선으로 마무리되어 있어 대소문자의 구분이
명확하고, 가독성이 높다. 또한 알파벳 'E', 'F'가 유독
짧은 중간 획을 가지고 있는 서체이기도 하다. 참고로,
2006년 이후부터 교통국 등의 공공기관에서는
인터스테이트와 헬베티카를 혼용하여 사용하고 있다.

205-217 West End Ave., NY 10023

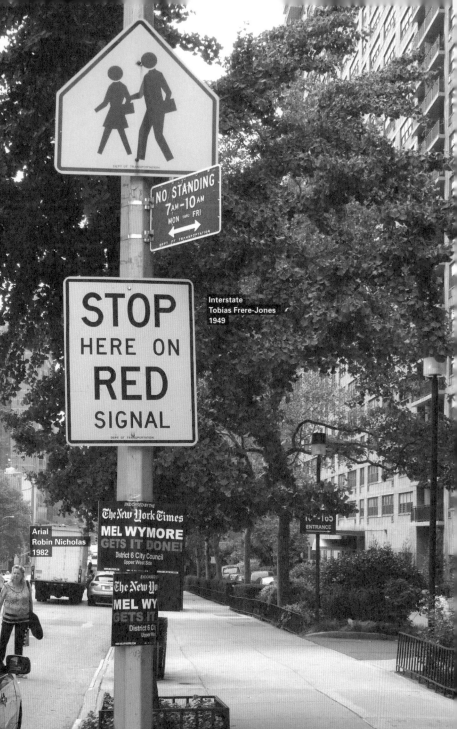

NO STANDING
7AM–10AM
MON THRU FRI

STOP
HERE ON
RED
SIGNAL

Interstate
Tobias Frere-Jones
1949

Arial
Robin Nicholas
1982

ENDORSED BY THE
The New York Times
MEL WYMORE
GETS IT DONE!
District 6 City Council
Upper West Side

ENDORSED
The New Yor
MEL WY
GETS IT
District 6 Cit
Upper We

수리 중인 한 자전거 전문점의 임시 간판. 반듯한
느낌의 서체와 붓으로 쓴 듯한 느낌의 서체를 조합해
자유분방함과 전문성을 동시에 표현하고 있다. 이처럼
뉴욕에는 공사 중인 구역에도 영업 중인 상점의
간판을 거칠게 걸어놓은 경우가 많아, 현지인들의
일상적인 서체 사용 분위기를 엿볼 기회가 되기도
한다.

Toga Bike Shop
110 W End Ave., NY 10023
+1 212-799-9625
togabikes.com

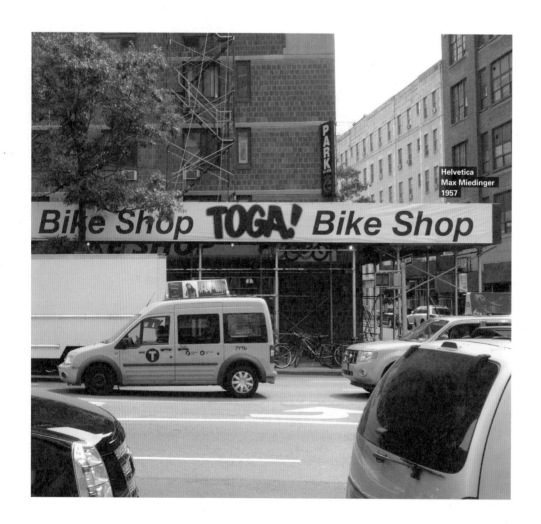

뉴욕은 100년 이상 된 건물이 상당히 많은 도시이다.
그래서인지 비위생적인 곳에 서식하는 해충이
많아 위생과 관련한 방역업체들이 성행하고 있다.
사진의 브로드웨이 익스터미네이팅도 규모는 크지
않지만 이러한 서비스를 제공하는 아주 오래된
해충방제업체 중 하나이다. 하지만 간판에 섞어서
쓴 서체와 장평, 자간은 물론 행간과 여백의 사용
등이 그다지 정교하지는 않아 엉성한 느낌을 준다.
'Broadway'라는 글씨에 브로드웨이 서체를 사용하고
있는 점이 다소 순진하게 보인다.

Broadway Exterminating
782 Amsterdam Ave., NY 10025
+1 212-663-2100
broadwayexterminating.com

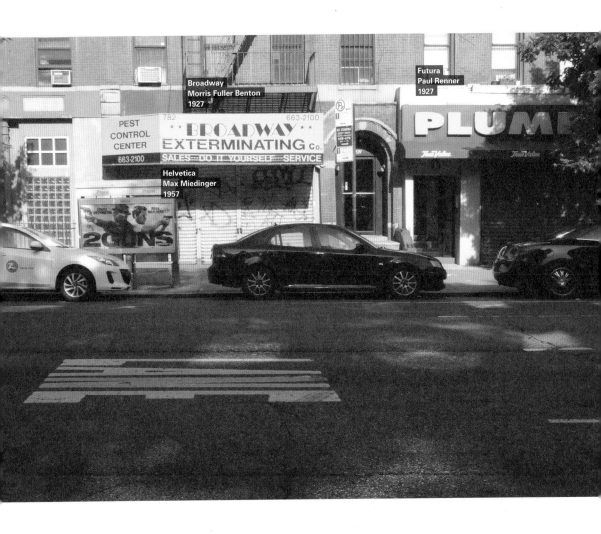

Akzidenz Grotesk
Gunter Gerhard Lange
1896

뉴욕에서 발견한 타이포그래피 중에 가장 거대하지 않을까 싶은 존 제이 대학의 현판. 11번 애비뉴에 있는 이 대학은 경찰이나 공무원을 배출하기 위한 교육기관이다. 단순한 형태의 'J'를 가진 악치덴츠 그로테스크Akzidenz Grotesk로 개성 있는 모습을 표현하고 있으며, 이 서체를 변형해서 만든 헬베티카 콘덴스드Helvetica Condensed로 가독성 높이고 있다. 서체를 잘 알고 활용한 작업으로 깔끔함과 통일감이 돋보인다.

John Jay College of Criminal Justice
555 W 57th St., NY 10019
+1 212-237-8650
www.jjay.cuny.edu

Interstate
Tobias Frere-Jones
1949

ALL NEW WORKERS MUST REPORT TO SECURITY OFFICE FOR SAFETY ORIENTATION

Helvetica
Max Miedinger
1957

NO SMOKING

PER F.D.N.Y. CODE SECTION 1404.1:
SMOKING SHALL BE PROHIBITED AT
ALL CONSTRUCTION SITES.
ALL VIOLATORS WILL BE SUBJECTED
TO F.D.N.Y. FINES AND PROSECUTION
BY F.D.N.Y.
CONTRACTORS WILL BE FINED FOR
FAILURE TO ENFORCE THIS RULE

What's Going On

Helvetica
Max Miedinger
1957

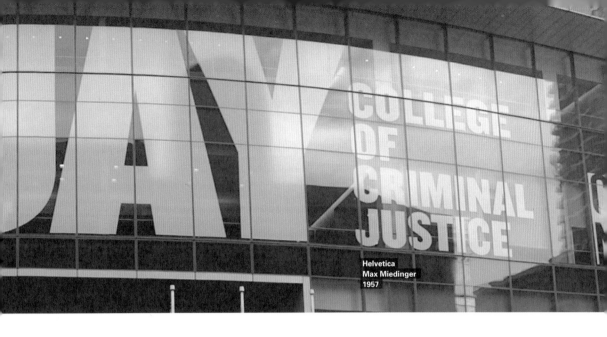

Helvetica
Max Miedinger
1957

뉴욕의 각종 경고판이나 알림문구는 신기하리만치
대부분 문자로만 이루어져 있다. 이는 픽토그램을
즐겨 쓰는 유럽이나, 주로 만화를 활용하는 일본의
것과는 많이 다른 느낌을 준다.

315 W 61st St., NY 10023

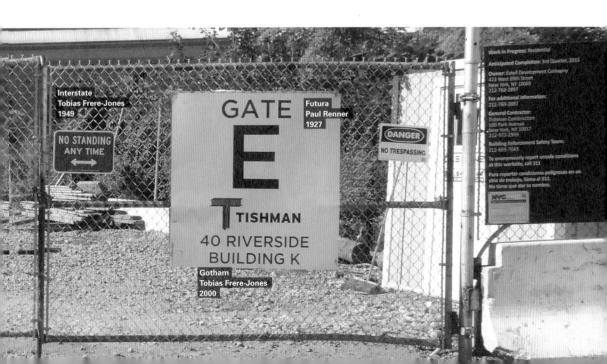

Interstate
Tobias Frere-Jones
1949

NO STANDING
ANY TIME

GATE
E

Futura
Paul Renner
1927

DANGER
NO TRESPASSING

TISHMAN

40 RIVERSIDE
BUILDING K

Gotham
Tobias Frere-Jones
2000

Work in Progress: Residential

Anticipated Completion: 3rd Quarter, 2015

Owner: Extell Development Company
423 West 69th Street
New York, NY 10069
212-769-2897

For additional information:
212-769-2897

General Contractor:
Tishman Construction
100 Park Avenue
New York, NY 10017
212-973-2999

Building Enforcement Safety Team:
To anonymously report unsafe conditions
at this worksite, call 311.

Para reportar condiciones peligrosas en un
sitio de trabajo, llama al 311.
No tiene que dar su nombre.

집값이 비싼 것을 입증하듯 곳곳에 비어있는
임대건물이 눈에 띈다. 암스테르담 애비뉴에
있는 블루밍데일 도서관Bloomingdale Library 근처의
쇼윈도에서 만난 광고. 다양한 서체를 섞어서 썼지만,
전문적인 솜씨를 거친 듯 안정감 있게 마무리하고
있으며, 정교한 그리드의 사용과 여백을 사용한
탄탄한 기본기를 눈여겨볼 만하다.

801 Amsterdam Ave., NY 10024

인터스테이트를 사용한 것으로 보아 공공기관에서
설치한 표지판임을 짐작할 수 있다. 실제로 표지판에
표기된 New York City Housing Authority는
뉴욕시에서 담당하는 공공 주택 기관이다. 단일
서체임에도 불구하고 작은 공간에 여백을 이용하여
비례감을 빈틈없이 맞추는 등 균형감 있게 작업을
마무리하고 있다. 하지만 표지판 왼쪽 하단을 잘
살펴보면, 장평이 좁은 인터스테이트 서체의 자간을
과도하게 줄이는 바람에 문장의 가독성이 떨어지는
것을 볼 수 있다.

New York City Housing Authority
885 Columbus Ave., NY 10025
+1 212-865-6337
nyc.gov

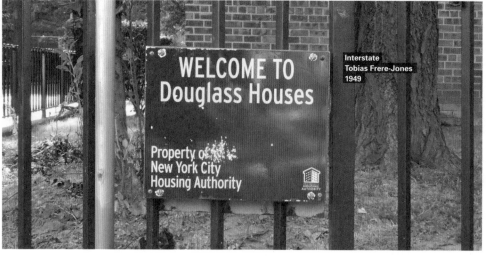

우연인지 계산된 것인지는 알 수 없지만, 글씨가 쓰인 세 가지 간판의 높이가 중복되지 않아 하나의 간판을 읽을 때 시선이 방해받지 않고 각각의 내용을 읽을 수 있는 효과를 거두고 있다. 검정 배경에 붉은색을 사용한 중국 음식점 후난 발코니는 음식은 훌륭하지만 어퍼 웨스트 사이드에 있는 여느 레스토랑처럼 가격은 부담스러운 편이다.

Hunan Balcony
2596 Broadway, NY 10025
+1 212-865-0400
hunanbalconynewyork.com

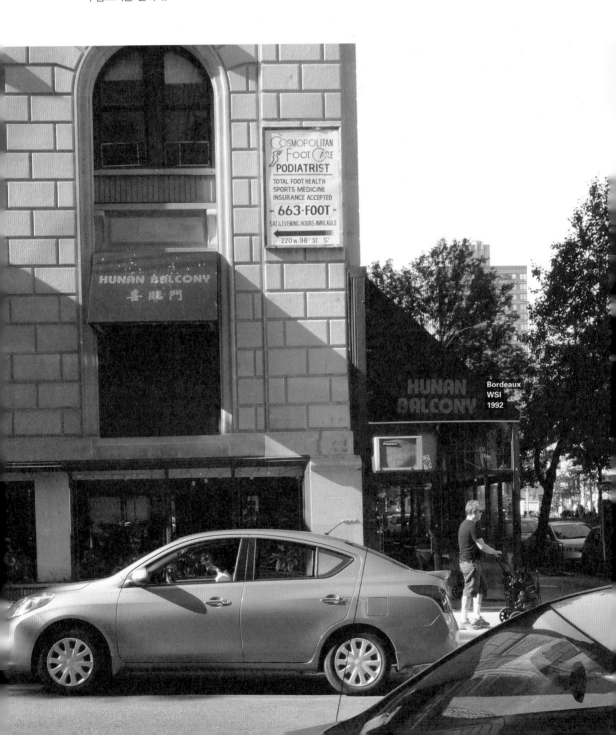

Bordeaux
WSI
1992

뉴욕의 가로등은 장소를 불문하고 언제나 전단으로
가득 찬 것이 일반적이다. 때때로 가로등에는 광고뿐
아니라 지역 공무원의 공지사항 같은 것이 붙기도 한다.

138 West End Ave., NY 10023

팔래티노Palatino는 1948년 헤르만 차프Hermann Zapf가 디자인한 서체이다. 1984년에 애플이 출시한 매킨토시에 설치된 상태로 배포되면서 타임스 로만과 함께 주로 학교에서 많이 사용되었으며, 저작권에서 자유로운 오픈소스 서체로 알려져 있다. 헬베티카를 대체하기 위해 만들어진 서체가 에어리얼이기 때문에 이 두 서체는 언제나 자주 비교되곤 하는데, 팔래티노와 안티콰Antiqua도 비슷한 경우로 늘 비교의 대상이 되어 왔다. 하지만 후자의 경우에는 미세한 서체의 형태를 제외한 대부분의 특징이 비슷해서 겹쳐놓고 비교하지 않고는 구분이 어려울 정도이다.

프레더릭 더글러스 운동장은 노예해방론자 프레더릭 더글러스Frederick Douglass의 이름을 따서 만들어진 공설 운동장으로, 공공주택 프로젝트의 하나로 마련되었다. 사진처럼 뉴욕시 어디에서나 경고문을 쉽게 발견할 수 있는데, 미국의 공공규칙은 그만큼 철저하고 엄격하기로 유명하다.

Frederick Douglass Playground
101 Amsterdam Ave., NY 10023
nycgovparks.org

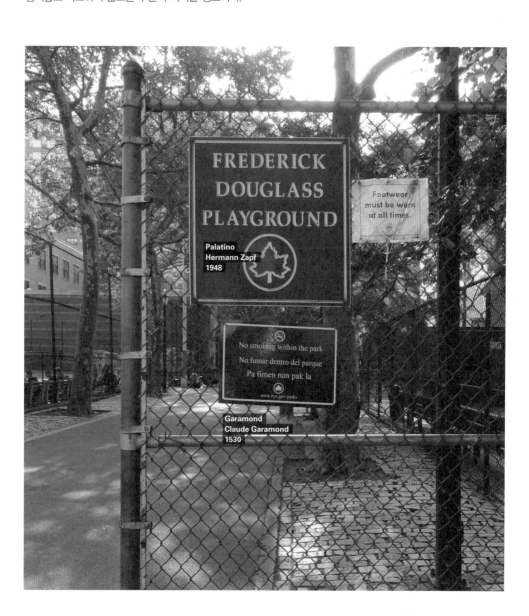

아메리칸 테이블은 언뜻 보기에 카페로 보이지만 사실 일반적인 레스토랑과 크게 다르지 않다. 링컨센터와 이어지는 모던한 공간을 즐기며 식사를 할 수 있는 곳이지만, 그러기 위해선 부담스러운 가격을 지불해야 한다.

American Table Cafe & Bar
1941 Broadway, NY 10023
+1 212-671-4200
americantablecafeandbar.com

뉴욕의 거리에 비치된 쓰레기통은 구역마다 모양이 조금씩 다르다. 사진 속의 'Ready Willing & Able'이라는 기관은 비영리 사회적 기업으로 다양한 사업을 통해 사회적 약자들의 자립을 돕고 있다. 긍정적이고 활기찬 느낌의 컬러와 그림을 사용하고 있으며, 그림이 가진 다이아몬드 구도의 균형을 맞추기 위해 우측의 기업 로고 역시 리듬감 있는 배열로 마무리한 것이 돋보인다.

240 Riverside Dr., NY 10069

Agenda
Greg Thompson
1993

AMERICAN TABLE
CAFE AND BAR

BY MARCUS SAMUELSSON

Franklin Gothic
Morris Benton
1905

뉴욕시는 벽보 붙이는 것을 엄격하게 제한하고 있다. 그래서 기둥에 빈틈없이 전단이 붙어있는 모습을 쉽게 찾아볼 수 있다. 특히 이 홍보물은 시장 선거운동에 대한 내용인 듯한데, 이렇게 당당히 붙인 것을 보면 아마도 뉴욕에서 기둥은 불법 광고물 부착 범위에 포함되어 있지 않은 모양이다. 전단의 주인공인 빌 더 블라시오Bill de Blasio는 강력한 어조의 임팩트 서체를 사용하였고 2014년 뉴욕 시장이 되었다.

임팩트Impact는 제프리 리Geoffrey Lee가 1965년에 만든 산세리프 서체이다. 마이크로소프트Microsoft 사의 윈도우즈98에 설치·배포되어 대중적으로 많이

사용되었다. 어센더와 디센더가 아주 짧아 소문자를 쓰더라도 한글의 네모꼴 서체들이 가진 모습처럼 여백 없이 꽉 차는 모습을 보여준다. 견고한 획의 마무리를 가지고 있어 무표정한 경호원을 연상시키기도 하는 제목용 서체이다. 헬베티카 콘덴스드와 비슷하게 보여서 구분이 어려울 수도 있지만, 헬베티카 콘덴스드의 대문자 'R'이 가진 꾸밈 형태로 쉽게 구분할 수 있다. 임팩트가 상대적으로 조금 더 무거운 느낌이라면, 헬베티카 콘덴스트는 서체를 조합한 타이포그래피에 사용하기 더 용이하다고 할 수 있다.

W 66th St., NY 10023

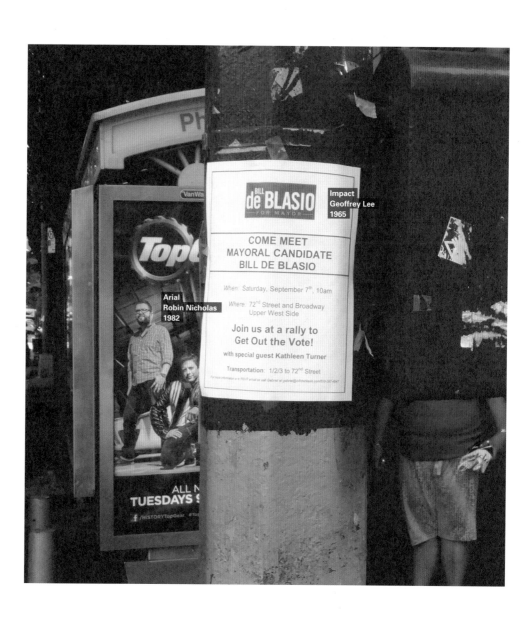

UPPER WEST SIDE

링컨센터Lincoln Center

140 W 65th St.

1960년대에 새로운 미국을 기념하기 위해 지어진 기념비적인 건축물이다. 종합공연문화센터로
지어진 링컨센터는 전용관이 일반적이었던 당시로써는 파격적인 콘셉트의 건물이었다. 건축
당시에 슬럼Slum 지역이었으나, 지금은 1년 내내 공연이 끊이지 않는 종합문화센터로서의 위상을
뽐내고 있다. 2009년에 설립 50주년을 맞이해 새롭게 리노베이션되었으며, LED 전광판 등의
미래적인 기술과 전통적인 모습이 만나는 실험적인 시도를 발견할 수 있는 곳이다.

컬럼비아대학교Columbia University

116th St. and Broadway

뉴욕에서 가장 오래된 대학교로 아이비리그에 속하는 8대 대학 중 하나이다. 1754년에 지어질
당시에는 세계무역센터 부근이었으나 1897년에 현재의 자리로 오게 되었다. 땅값이 비싼 뉴욕
한복판에 위치한 컬럼비아대학교는 큰 규모의 캠퍼스를 가지고 있으며, 퓰리처상 수상자를
선정하기 위한 위원회가 학교 안에 있을 만큼 학문적 명성도 세계 최고 수준을 자랑하고 있다.

세인트 존 더 디바인 대성당The Cathedral Church of Saint John the Divine

Amsterdam Ave. at W 112th St.

1892년 착공한 이 성당은 아직도 전체의 3분의 2 정도밖에 짓지 못한 상태이다. 잦은
설계변경과 전쟁, 화재 등의 여파로 공사와 중지, 복원 등이 반복되었기 때문이다. 전체적으로
로마 양식을 갖춘 동시에 여러 가지 스타일이 혼재된 거대한 건축물임에도 불구하고 1세기가
넘는 기간 동안 아직도 미완성된 채로 남아 있는 바람에 'St. John the Unfinished'라는 웃지
못할 별명도 지니고 있다고 한다.

타임 워너 센터Time Warner Center
10 Columbus Cir.

|

날카롭게 깎아놓은 듯한 거대한 주상복합 문화센터. 정사각형이 아닌 살짝 기울어진 사각형의 형상으로 지어져 낮과 밤은 물론 보는 각도에 따라 각기 다른 모습으로 보이는 외관을 지녔다. 미술관과 문화센터를 비롯해 다양한 잡화를 파는 소규모 매장과 세계적인 브랜드의 대형매장까지 입주해있어 쇼핑과 문화생활을 동시에 즐길 수 있는 곳이다. 특히 지하에 있는 종합식품센터인 홀푸드마켓Whole Foods Market은 다양한 음식과 식재료를 취급하고 있어 현지인과 관광객들의 발길이 줄을 잇는 곳이다.

다코타 아파트Dakota Apartment
1 W 72nd St.

|

1884년에 완공된 고급 아파트로 비틀스The Beatles의 멤버였던 존 레넌과 그의 아내인 오노 요코가 살았던 곳이자, 존 레넌이 1980년 12월에 총을 맞아 사망한 장소이기도 하다. 그밖에 앤디 워홀Andy Warhol, 제임스 딘James Dean 등 이름만 들어도 알법한 인물들이 살았던 곳으로 알려져 있다. 현재는 외부인의 출입을 통제하고 있지만, 여러 가지 이야기가 얽혀 있어 언제나 관광객들에게 인기 있는 방문지로 꼽힌다.

아메리칸 포크 아트 미술관American Folk Art Museum
2 Lincoln Square Columbus Ave. at 66th St.

|

1961년에 세워진 아메리칸 포크 아트 미술관은 정규 미술교육을 받지 않은 미국 예술가들의 자유롭고 창조적인 작품들을 모아 전시하고 있다. 임대공간에 임시로 열렸던 전시회가 호평을 받으면서 이후 미술관으로 자리 잡게 되었다. 1990년에 이르러 미국계 아프리칸 및 라틴계열 작가들의 작품도 전시에 포함하는 등 작품의 포용 범위를 넓힌 바 있다. 미국인들이 가진 소박함과 낭만을 읽을 수 있는 작품들이 전시되어 있으며, 2013년에 누적 관객 10만 명을 돌파했다. 입장료는 무료이다.

맨해튼 어린이 박물관Children's Museum of Manhattan
212 W 83rd St.

|

1973년에 세워진 이곳은 CMOM이라고도 불리는 어린이 전용 체험박물관이다. 만지고 체험하면서 놀 수 있도록 구성되었으며 미국식 체험학습의 스케일을 경험해 볼 수 있는 장소로 어린이들에게 인기가 높다. 물리적인 체험은 물론 인기 캐릭터와 뉴 미디어를 활용한 놀이 등이 다양하게 준비되어 있으니 아이가 있다면 이곳에서 현지 어린이들과 함께 뛰어놀게 하는 것도 좋을 것이다.

01
Garamond

|

디자이너 클로드 가라몽Claude Garamond, 1490-1561
발표 1530년
국가 프랑스
스타일 게럴드Garald

|

알파벳 서체는 프랑스, 독일, 영국, 이탈리아를
중심으로 탄생하고 발전되어 왔다. 그중 서체
디자인의 다양한 시도를 보여주며 타이포그래피의
중심이 된 곳은 바로 프랑스였다.
신교도 인쇄업자이자 학자였던 앙투안 오젤로Antoine
Augereau의 도제 클로드 가라몽은 당시 가장 뛰어난
펀치Punch 장인 중 하나로 스승의 신임을 받고 있었다.
하지만 16세기 종교전쟁 당시 가톨릭 교회를 비판하는
내용의 팸플릿을 제작했다는 혐의로 앙투안 오젤로가
화형당하자 이후 인문학자이자 출판업자였던 로버트
에티엔Robert Estienne에게 펀치 제작을 의뢰받아
독립한다. 1530년경에 이르러 가라몽은 활자
주조소를 설립하고 로만Roman체를 디자인하였는데,
이때 탄생한 서체가 그 후 200년 동안 유럽의 표준
글꼴로 자리 잡게 된 가라몬드이다. 뿐만 아니라
가라몬드와 같은 형태의 로만체 스타일 글꼴을
총칭하여 게럴드라고 부르게 되었는데, 이는 클로드
가라몽의 이름과 인문학, 출판업에 많은 업적을 남긴
알두스 마누티우스Aldus Manutius의 이름을 조합하여
붙인 이름이다.
대칭적 세리프 형태와 둥근 소문자의 열림이 좁은
특징을 가지고 있는 가라몬드는, 펜글씨의 영향으로
글자의 축이 기울어져 있으며, 획의 마무리가 물방울
모양을 하고 있어 아주 우아하고 귀족적인 느낌을
준다.

가라몬드는 세리프 서체의 단점을 극복하기 위해 획의
굵기 변화를 줄이고 소문자의 높이를 높였고, 획의
방향이나 세리프 획의 마무리 모양 등에서 시각적
통일성을 부여해 인쇄용도에 적합했다. 뿐만 아니라
높은 인쇄비용이 큰 문제였던 16세기에 잉크를 절약할
수 있는 서체로도 많은 사랑을 받았다.
품격이 느껴지는 부드러운 어조의 제목용 서체뿐
아니라 균형 있고 일관된 형태의 본문용 서체로도 많이
사용되는 가라몬드는 캐슬론Caslon체처럼 'A'의 꼭짓점
부분인 에이펙스Apex가 움푹 파인 모습을 하고 있어
우아함을 느끼게 한다. 또한 아래쪽이 열린 형태의
'P', 비대칭 세리프의 'T'와 겹쳐진 'W'도 가라몬드의
품격을 느끼게 하는 요소들이다.
현재는 지나치게 많은 디지털 폰트 버전을 가지고
있어서, 이름은 같지만 서로 다른 모습을 한 서체들로
인해 디자이너들이 혼란을 겪기도 한다. 그중 어도비
가라몬드Adobe Garamond가 16세기 클로드 가라몽의
디자인에 가장 충실하다고 평가받으며 가장 널리
사용되고 있다.
1990년대 초창기 애플Apple 사가 진행한 "Think
different" 캠페인의 서체가 바로 이 가라몬드
서체이며, 초기 애플만의 독자적인 브랜드 이미지를
구축하는 데 큰 도움을 준 서체라고 할 수 있다. 참고로
2010년 이후 애플은 미리아드Myriad를 사용하여
심플하고 미래지향적 이미지를 구축하고 있다.

에이펙스Apex

A P

T W

CENTRAL PARK

센트럴파크는 1857년에 개원한 맨해튼의 중심에 있는 도심형 공원이다. 비록 인공적으로 만든 공원이지만, 150년이 넘는 기간에 걸쳐 조성된 자연은 명실공히 맨해튼의 허파 역할을 담당하고 있으며, 맨해튼 내에서는 거의 유일하게 자연의 모습이 살아있는 장소이기도 하다. 조깅이나 산책을 즐기는 미국인들의 특성상 시간에 구애 없이 언제나 운동과 일광욕을 즐기는 사람들로 북적이는 활기찬 모습을 볼 수 있다.

센트럴파크 내에 위치한 광장에서는 각종 행사나 공연이 언제나 줄을 잇고 있으며, 길거리 예술가들의 퍼포먼스 등이 많아 관광객들에게도 인기 있는 장소로 꼽힌다. 특히 영화나 TV 등에 자주 조명되어 뉴욕 하면 떠오르는 대표적인 명소가 되었다.

큰 규모의 공원인 만큼 안내판을 많이 찾아볼 수 있으며, 자연물의 곡선과 어울릴 수 있는 산세리프체와 나무나 흙을 연상시킬 수 있는 그린과 브라운 계열의 색상이 주로 사용되고 있음을 볼 수 있다. 늦은 시간에는 공원을 이용하는 사람의 수가 적기 때문에 조명이 있는 사인물을 찾아보기 어려우며, 주변 환경과 어울리는 돌과 대리석, 금속 패널에 새겨진 글자에서 타이포그래피를 살펴볼 수 있다.

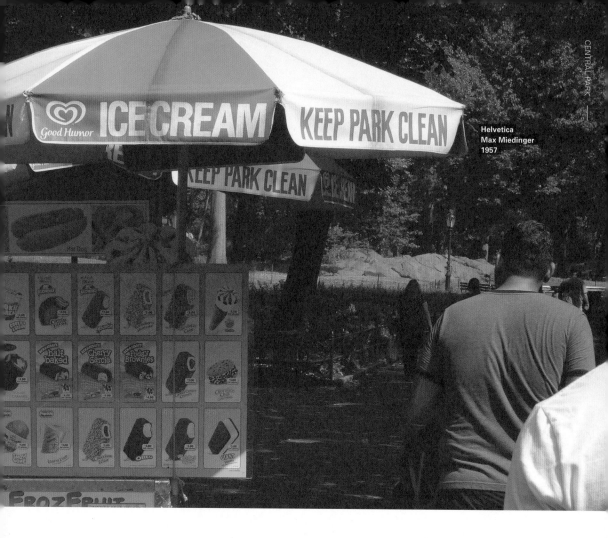

Helvetica
Max Miedinger
1957

5번 애비뉴와 67번 스트리트가 만나는 곳에 있는
버스정류장 인근의 노점상에서는 그 유명한 뉴욕
핫도그를 판매하고 있다. 1~2달러의 아주 저렴한
가격을 자랑하지만, 빵에 작은 소시지를 올리고
케첩을 조금 뿌려주는 것이 전부이니 큰 기대는 하지
말 것. 파라솔 위에 메뉴정보가 아닌 'KEEP PARK
CLEAN'이라고 쓰인 것이 눈에 띄는데, 헬베티카를
사용해 안정적이고 단호한 느낌으로 그 내용을 전달해
주고 있다. 여기서 쓰레기를 마구 버렸다간 덩치 큰
미국인에게 혼이 날 것만 같다.

5th Ave. and W 67th St., NY 10023

센트럴파크 동쪽 입구의 안내판. 클래식한
세리프체인 보도니Bodoni의 날카로운 세리프와 본문을
중앙정렬하여 생긴 자연스러운 모습이 나뭇잎과
잘 어우러지고 있다. 나뭇잎이 본문을 덮고 있어
내용을 확인하기가 어려움에도 불구하고 나무를
치운다든지 하는 노력이 보이지 않는 것을 봐서 모두
파트너십에는 큰 관심이 없는 듯하다.

5th Ave. and W 67th St., NY 10023

구겐하임 미술관 맞은편에 위치한 센트럴파크 동쪽
입구에는 뉴욕의 95대 시장 존 퓨로이 미첼John Purroy
Mitchel의 기념비가 화려한 모습으로 장식되어 있어
눈길을 끈다. 검정 배경에 금빛으로 만들어진 흉상과
세리프체로 새겨놓은 그의 이름으로 보아 그가 뉴욕의
중요한 인물 중 하나라는 사실을 짐작할 수 있게 한다.

John Purroy Mitchel Monument
2 E 90th St., NY 10128

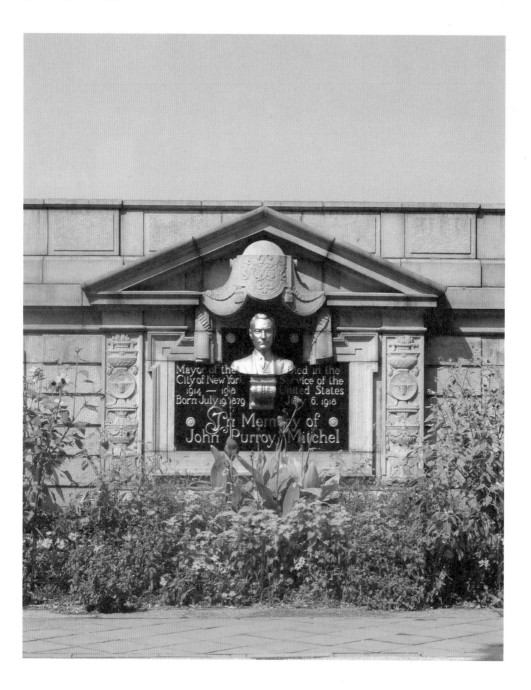

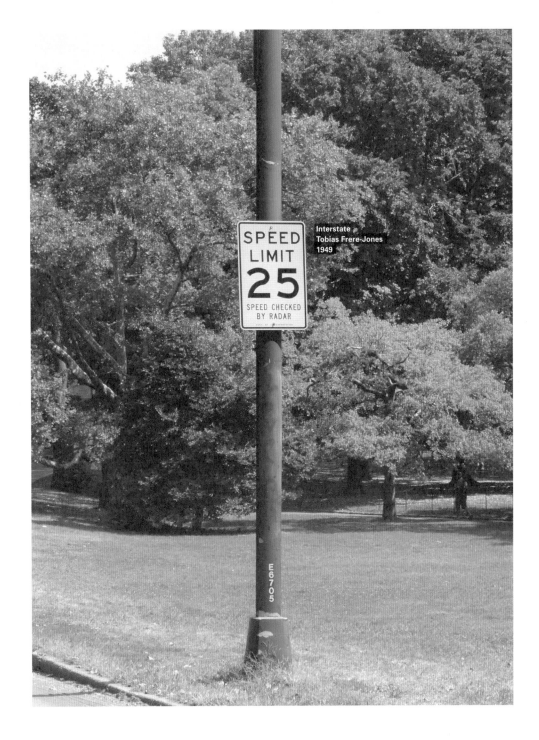

Interstate
Tobias Frere-Jones
1949

센트럴파크의 이스트 드라이브에 있는 교통표지판.
미국에서 사용하는 속도 단위는 마일mile이기
때문에 킬로미터로 바꿔보면 제한속도 40km/h를
나타낸다고 볼 수 있다. 우리나라 공원이나 대학교
내의 제한속도가 30km/h 정도임을 고려하면
의외로 제한속도가 높은 편이다. 인터스테이트체로
쓴 '25'라는 숫자가 복고적인 분위기를 풍기면서도,
미국스러움을 물씬 느끼게 해준다.

East Dr., NY 10024

전문적인 디자이너가 아닌 인부들에 의해 거칠게
만들어진 타이포그래피도 종종 매력 있게 다가온다.
도로 바닥에 써넣는 서체이니만큼 시점에 의해
왜곡되는 모습을 이용해서 작업하였는데, 헬베티카의
모습을 참고한 것으로 보인다.

East Dr., NY 10024

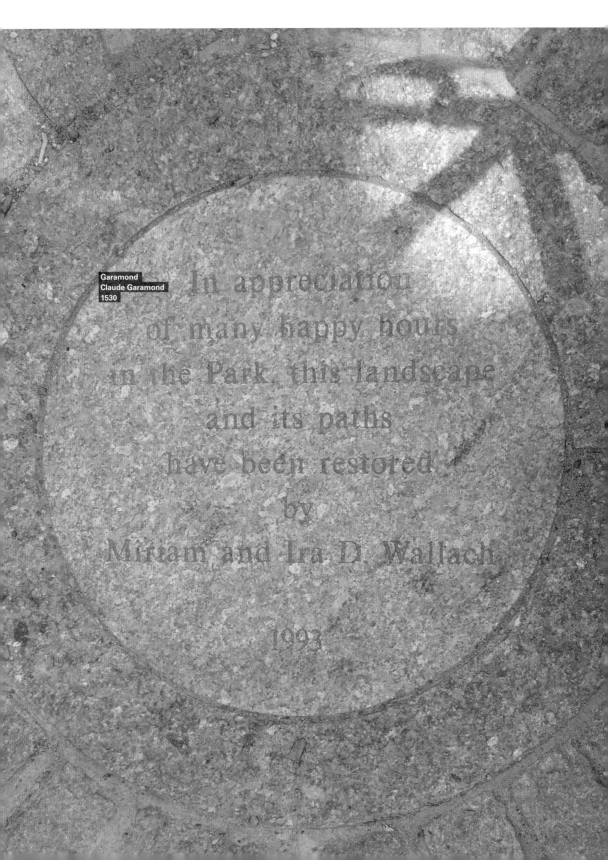

Garamond
Claude Garamond
1530

In appreciation
of many happy hours
in the Park, this landscape
and its paths
have been restored
by
Miriam and Ira D. Wallach

1993

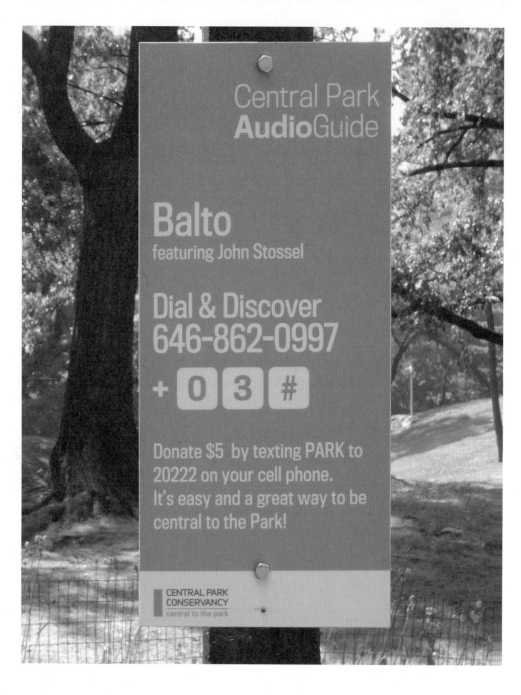

Central Park
AudioGuide

Balto
featuring John Stossel

Dial & Discover
646-862-0997
+ 0 3 #

Donate $5 by texting PARK to
20222 on your cell phone.
It's easy and a great way to be
central to the Park!

CENTRAL PARK
CONSERVANCY
central to the park

센트럴파크 곳곳에서는 전화로 오디오 가이드를 받는 방법이 적힌 안내문을 발견할 수 있다. 전화를 걸면 폭스TV 뉴스앵커인 존 스토셀John Stossel의 목소리로 설명을 들을 수 있다. 안내문은 공원 내의 자연물과 잘 어울리게 차분한 느낌의 녹색과 흰색을 이용해 디자인했으며, 전화번호 뒤에 붙는 다이렉트 넘버는 배경영역을 지정하고 문자와 반전시킨 음각으로 표현하여 눈에 쉽게 띄게 했다. 사진에 나와 있는 발토Balto는 썰매견의 이름으로, 1925년경 알래스카에 발생한 디프테리아의 혈청을 운반하여 수많은 사람의 생명을 구한 것으로 유명하다. 1995년에 애니메이션으로도 만들어질 만큼 미국인들의 사랑을 받은 전설적인 썰매견이다.

65th Street Transverse, NY 10065

발토의 이름이 적힌 현판이 보인다. 여기에 쓰인 서체 사봉Sabon은 1967년 거장 얀 치홀트Jan Tschichold가 평생의 연구와 경험을 바탕으로 만든 완성도 높은 세리프 서체이다. 가라몬드를 베이스로 작업하였으며, 세리프를 단순화하여 정돈된 모습을 유지하면서도, 날카로운 마무리를 가지고 있다. 인쇄비용을 절감하고 가독성을 높인 본문 서체로 1960년대에 많이 사용되었다. 가라몬드의 특징 중 하나인 겹쳐진 'W'가 보여주듯, 우아한 서체로서의 매력 또한 놓치지 않은 우수한 서체이다.

East Dr., NY 10024

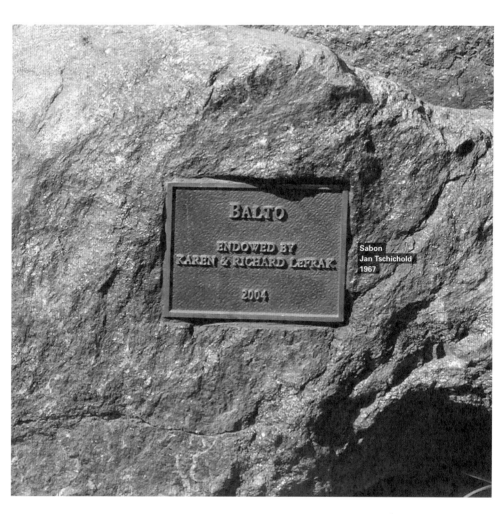

Sabon
Jan Tschichold
1967

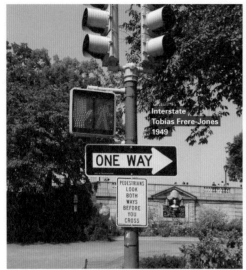

Interstate
Tobias Frere-Jones
1949

ONE WAY

PEDESTRIANS
LOOK
BOTH
WAYS
BEFORE
YOU
CROSS

Trajan
Carol Twombly
1989

Rockwell
Frank H Pierpont
1934

NYPD
SECURITY
CAMERA
IN AREA

050

센트럴파크 내에 있는 이스트 드라이브의 신호등이다.
그 밑에 붙어있는 'One Way'는 뉴욕에서 가장
많이 만나볼 수 있는 표지판 중 하나이다. 이렇게
단순하지만 명확한 메시지를 전달하는 표지판은
수많은 장소에서 다양하게 조화를 이루며 뉴욕의
독특한 풍경을 만드는 데 일조하고 있다.

5714 East Dr., NY 10065

개원 당시 설치되었을 것 같은 클래식하고 우아한
가로등의 길 안내 표지판. 요즘에는 나오지 않는
낭만적인 선을 가진 서체 디자인이 이채롭다.

Duke Ellington Cir., NY 10029

NYPD의 보안카메라가 설치된 센트럴파크의 북쪽
입구. NYPD는 뉴욕의 명물로 뉴욕 곳곳에서 만날 수
있는 것은 물론이거니와 관광상품으로 활용될 정도로
인기가 높다. 경찰이 인기가 있는 곳은 전 세계에서
아마 이곳밖에 없지 않을까 싶다.

Central Park North and Malcolm X Bl., NY 10026

북동쪽 입구인 듀크 엘링턴 서클에 있는 배너로
센트럴파크에 방문한 관광객들을 반겨주고 있다.
'환영합니다'라고 쓰인 낯익은 한글 서체 하나가 눈에
띈다. 어떤 의도에서인지는 모르겠으나, 배너를 만든
디자이너가 알파벳은 모두 산세리프체를 사용하고
한글이나 한문 같은 아시아 서체는 세리프체로
디자인하고 있어서 안 그래도 눈에 띄는 글씨가
더욱 눈길을 끌고 있다.

Duke Ellington Cir., NY 10029

051

5번 애비뉴와 67번 스트리트가 만나는 곳에 있는 리먼
게이트Lehman Gates는 조각가 폴 맨쉽Paul Manship이
디자인한 작품이다. 티시 어린이 동물원Tisch Children's
Zoo에 들어가는 입구에 있는데, 넝쿨 문양 위에 조각된
동물과 새, 피리 부는 소년의 장식이 장소와 잘 어울린다.

5th Ave. and W 67th St., NY 11220

센트럴파크 동물원은 독특한 형태의 'C'와 사선형태 획의 마무리를 가지고 있는 FF 메타^{FF Meta}를 변형한 전용서체시스템을 사용하고 있다. 주변 색상과 조화를 잘 이루는 표지판의 디자인과 시원한 여백의 사용이 탁월하다.

Central Park Zoo
830 5th Ave., NY 10065
+1 212-439-6557
centralparkzoo.com

Sabon
Jan Tschichold
1967

WALLACH WALK

Bodoni
Giambattista Bodoni
1790

Outstanding Partnership

The Central Park Wildlife Center was created
as the result of an agreement between the City of New York
and the Wildlife Conservation Society,
a non-profit membership corporation. Operating funds
for the Central Park Wildlife Center are provided by
the City and by Wildlife Center revenues. The State of New York

Due to the death of our
beloved polar bear Gus,
there are no polar bears
on exhibit.

Thank you for visiting today,
and we appreciate your
understanding.

Garamond
Claude Garamond
1530

No smoking within the park
No fumar dentro del parque
在公園裏禁止吸煙

www.nyc.gov/parks

캐슬론Caslon은 1725년에 윌리엄 캐슬론William Caslon이 디자인한 서체이다. 가라몬드, 사봉과 함께 게럴드 스타일의 서체로, 펜글씨의 모습을 많이 벗어난 'R', 'T', 'Q'에서 캐슬론 만의 독특한 모습을 발견할 수 있다. 특히 'Q'의 테일이 늘어진 모습은 캐슬론만이 가진 우아하고 자유로운 디자인을 잘 나타내 준다. 이러한 서체의 특성을 활용한 표지판은 진한 브라운 계열의 색상을 배경으로 하여 그린 계열의 기둥과 조화를 이루고 있다. 표지판 본연의 기능에 충실하면서도 주변 경관을 해치지 않고 주위 풍경에 잘 스며드는 모습이 놀랍다.

East Dr., NY 10065

설치 시기가 조금씩 다른 듯한 여러 가지 모양의 가로등을 관찰하는 것도 도시의 역사를 느껴볼 수 있는 하나의 흥미로운 요소이다. 사진 속 가로등의 표지판에 사용된 FF 메타는 독일의 그래픽디자이너 에릭 슈피커만Erik Spiekermann이 1985년에 디자인한 산세리프체이다. 휴머니스트 산스Humanist Sans 스타일의 이 서체는 길 산스Gill Sans, 프루티거Frutiger와 비슷한 특징을 보이는데, 이층 구조의 'g'와 스퍼가 없는 'G', 사다리꼴로 벌어진 'M'이 FF 메타가 지닌 독특한 매력 포인트이다.

Central Park North and Malcolm X Bl., NY 10026

FF Meta
Erik Spiekermann
1985

마치 한 점의 현대미술을 보는 듯한 느낌을 주는
표지판. 프레더릭 더글러스 재단에서 사용하는 단풍잎
모양 심볼을 사용하고 있다. 뜬금없이 높은 키로
설치된 것이 독특하면서도 주변 경치와 묘하게 잘
어울린다.

Center Dr., NY 10019

센트럴파크 곳곳에는 공원 내의 지형물과 위치를
확인할 수 있는 지도가 설치되어 있다. 이러한
표지판은 이곳을 찾는 관광객들이 중요한 장소들을
놓치지 않고 살펴볼 수 있도록 도와주는 역할을
톡톡히 하고 있다.

Center Dr., NY 10019

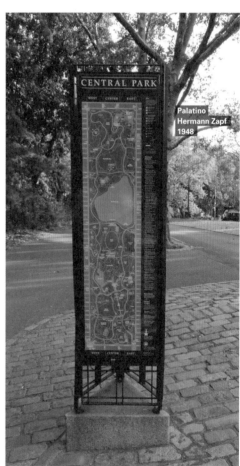

CENTRAL PARK

미국 자연사 박물관American Museum of Natural History
Central Park West at 79th St.

1877년에 개장한 자연사 박물관은 지구의 성장 과정을 볼 수 있는 다채로운 전시물로 구성되어 있다. 연간 약 400만 명이 방문한다고 알려진 이곳은 방문객과 전시물의 규모가 증가하면서 2009년에 리노베이션을 진행하였다. 영화 〈박물관이 살아있다Night At The Museum, 2006〉의 배경이 된 장소이며 공룡화석 및 아이맥스 체험관 등 다른 곳에서 보기 힘든 특이한 볼거리들이 많이 있다.

메트로폴리탄 미술관The Metropolitan Museum of Art
1000 5th Ave. at 82nd St.

루브르 박물관과 에르미타주 미술관, 보스턴 미술관과 함께 세계 4대 미술관에 들어갈 만큼 방대한 규모를 자랑하는 미술관이다. 17개 부문으로 나누어진 이곳에서는 고대 이집트서부터 현대미술에 이르는 그림과 조각품은 물론, 건축품의 내부까지 전시하고 있다. 안내센터에서 각국의 언어로 되어 있는 안내도를 받을 수 있으며, 모든 작품을 감상하려면 엄청난 시간이 소요되므로 계획을 잘 세워서 관람하는 편이 좋다. 휴관일은 월요일이다.

울먼 아이스링크Wollman Rink
East Side between 62nd and 63rd St.

뉴욕을 대표하는 아이스링크장으로 영화 〈러브 스토리Love Story, 1970〉와 〈세렌디피티Serendipity, 2001〉 등의 촬영장소로 우리에게도 친숙한 곳이다. 뉴욕의 스카이라인을 배경으로 스케이팅을 즐길 수 있는 곳으로 저녁 시간에 방문하면 멋진 야경도 감상할 수 있다. 11월에서 3월까지 운영하며, 사물함과 스케이트 대여가 가능하다.

스트로베리 필드Strawberry Fields
W 72nd St.

|

비틀스 멤버였던 존 레넌의 부인인 오노 요코의 기부로 조성된 작은 추모공원이다. 스트로베리
필드라는 장소의 이름에서 알 수 있듯이 이 장소의 이름은 비틀스의 명곡인 'Strawberry
Fields Forever'에서 따왔다. 바닥의 거대한 원형 모자이크 공간에 존 레넌의 명곡 중 하나인
'Imagine'이라는 글귀가 새겨져 있어서 쉽게 찾을 수 있으며, 매년 존 레넌이 사망한 날에는
전 세계의 팬들이 모여 추모의 꽃을 올려놓는 장소로 유명하다. 센트럴파크 남서쪽 웨스트
드라이브와 테라스 드라이브가 만나는 지점에 있다.

양 초원Sheep Meadow
West Side from 66th to 69th St.

|

센트럴파크에서 돌이나 바위가 없는 가장 너른 잔디밭으로, 맨해튼의 스카이라인을 감상하기
위한 최고의 위치로 꼽힌다. 공원 설계 당시 군사 훈련이 가능한 연병장을 염두에 두고 조성된
공간이지만, 실제로는 1934년까지 양을 키우는 목초지로 사용되었기 때문에 이와 같은 이름이
붙여지게 되었다고 한다. 1960년대와 70년대에는 대규모 콘서트나 베트남전 반대 시위 등이
벌어졌던 역사적인 장소이기도 하다. 현재는 초목이 가득한 시민들의 휴식 장소로 자리하고
있으며, 영화에서 보던 한적한 센트럴파크의 모습과 비키니를 입은 멋진 뉴요커들의 모습을 보고
싶다면 이곳 만한 장소가 없을 것이다.

센트럴파크 동물원Central Park Zoo
5th Ave. at 64th St.

|

애니메이션 〈마다가스카Madagascar, 2005〉의 주 배경이 된 동물원으로, 규모가 크지 않아
조용하고 한적하게 동물들을 감상할 수 있다. 계절별로 공연과 이벤트 등이 마련돼 있으므로
미리 확인하고 가는 것이 좋다. 특히 인터넷으로 티켓을 예매하면 할인을 받을 수 있는 행사를
종종 하니 참고할만 하다.

02
Franklin Gothic

디자이너 모리스 풀러 벤튼Morris Fuller Benton, 1872-1948
발표 1905년
국가 미국
스타일 그로테스크 산스Grotesque Sans

프랭클린 고딕은 1905년 미국의 서체 디자이너 모리스 풀러 벤튼에 의해 디자인된 모던한 서체이다. 뉴욕 ATFAmerican Type Founders의 활자주조자였던 아버지의 조수로 일하게 된 그는 재능을 인정받아 1900년 ATF의 수석 디자이너로 임명된다. 이후 빈센트 피긴스Vincent Figgins가 만든 산세리프체인 '앤티크Antique'의 영향을 받아 모던한 산세리프 버전의 프랭클린 고딕을 디자인하게 되었다. 하지만 아이러니하게도 이 서체는 그로테스크 산스 스타일의 서체로 분류되는데, 그 이유는 세리프체가 주류를 이루던 당시 산세리프체를 그로테스크하다고 여겼기 때문이다. 또한 당시 미국에서는 산세리프체를 고딕체라 부르기도 했는데, 우리나라에서 세리프체와 산세리프체를 흔히 명조체와 고딕체로 나누어 부르게 된 데에도 영향을 끼친 것으로 알려졌다.

'A', 'U', 'V', 'W' 등에서 확인할 수 있듯이 프랭클린 고딕은 자연스러운 획의 굵기에 차이를 가지고 있다. 또한 획의 방향에 직각으로 떨어지는 획의 마무리와 둥근 소문자의 열림 정도가 좁아 단단하고 균형 있는 모습으로 미국의 대표적인 산세리프체로 자리 잡게 되었다. 하지만 여전히 초기 세리프체의 모습을 보여주고 있다. 이층 구조의 소문자 'g', 미세하게 좁아지는 스퍼Spur(세리프가 아닌 돌출된 부분)를 가진 'G', 그리고 대담하게 디자인된 대문자 'Q'의 테일은 프랭클린 고딕의 특징이라 할 수 있다. 글자 폭이 좁을 수밖에 없는 '1'을 넓게 표현하여 안정적인 모습을 만들어 내려는 모리스 풀러 벤튼의 고민도 엿볼 수 있다.

프랭클린 고딕은 20세기 폭스 텔레비전20th Century Fox Television, 뱅크 오브 아메리카Bank of America의 로고시스템, 그리고 뉴욕 현대미술관MoMA의 아이덴티티 디자인에 사용되었다. 무엇보다 Windows XP의 로고로 우리에게 친숙한 서체이다.

A U

G g

링크Link

스퍼Spur

Q 1

테일Tail

UPPER EAST SIDE

어퍼 이스트 사이드는 전통적인 맨해튼의 부촌으로
고풍스러운 19세기 후반 유럽의 전통 건축양식에서
영향받은 건축물들로 이루어져 있다. 주변에 뉴욕
현대미술관, 구겐하임 미술관을 비롯한 박물관들이
많고, 강쪽으로 갈수록 상점들이 거의 없어 시내가
조용하고 한적하다. 백만장자의 거리Millionaires' Mile로
불리는 5번 애비뉴 부근으로 벤더빌트Vanderbilt,
휘트니Whitney, 카네기Carnegie 등 정치적으로 꽤 보수적
성격을 가진 가문들이 이곳에 살았다.

평균연령이 높은 지역답게 어퍼 이스트 사이드에는
호화로운 건물과 잘 어울리는 골드컬러와 세리프체가
많이 사용되고 있다. 또한 고급주택가의 특징인
저체도의 타이포그래피를 선호하고 있음을 발견할
수 있다. 미드타운에 가까워질수록 낮은 층수의
오래된 건물의 수가 늘어나기 시작하는데, 이곳부터
상업지구가 시작하여 서체가 급속히 많아지는 경향을
보인다. 하지만 조명이 있는 사인물은 거의 없어
상업지구임에도 불구하고 저녁 시간대가 되면 차분한
분위기를 형성한다.

독일의 여성 정신분석학자인 카렌 호니Karen Horney의
이름을 딴 정신치료 클리닉이다. 블랙과 화이트라는
대비가 높은 색상의 사용, 외곽을 깔끔하게 두르고
있는 선, 그리고 군더더기 없는 서체인 고담Gotham의
사용으로 순수한 느낌의 간판을 만들어 냈다.

Karen Horney Clinic
329 E 62nd St., NY 10065
+1 212-838-4333
karenhorneyclinic.org

잘 맞추어 놓은 서체와 레이아웃은 뒷골목
경고판조차도 명품 광고로 보이게 만든다. 얼핏
보기에 푸투라체처럼 보이지만, 'G'를 자세히 보면
아방가르드Avant Garde체의 특징이 보인다. 아마도
최근에 개량된 서체의 일종인 듯하다. 퀸스에서
맨해튼으로 이어지는 퀸스버러 브리지 출구 쪽에 있는
한 건물에서 발견했다.

Queensboro Bridge Exit, NY 10065

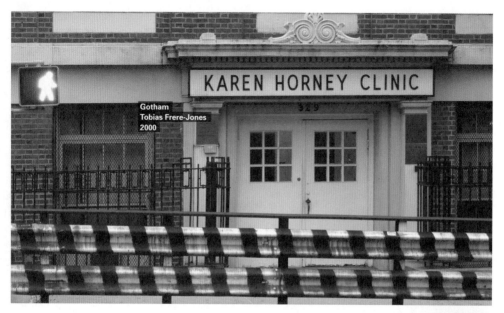

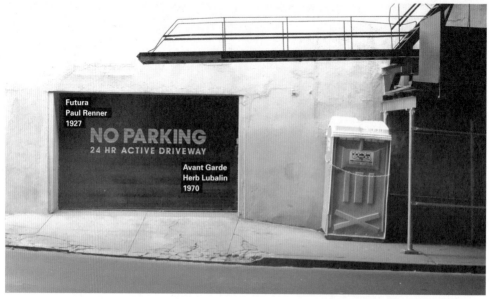

매디슨 애비뉴에 위치한 꽃집. 차분한 색상과
서체의 두께 등을 잘 사용한 간판이 주변 경관에는
잘 어울리지만 어쩐지 꽃집이 가진 느낌과는
거리가 있어 보인다. 여기에 사용된 뱅크 고딕Bank
Gothic은 1930년 프랭클린 고딕, 센추리 스쿨북 등을
디자인한 모리스 풀러 벤튼이 디자인한 산세리프
서체이다. 한글의 네모꼴 서체들처럼 직사각형에
꽉 찬 모습을 하고 있으며, 유달리 직선이 강조된
탓에 디지털적인 느낌이 들게 한다. 이러한 이유에서
미래를 주제로 한 영화나 TV 시리즈에 자주 사용되며,
우주전쟁을 배경으로 한 전략게임인 스타크래프트의
서체시스템에도 사용된 바 있다.

Jerome Florist
1379 Madison Ave., NY 10128
+1 212-289-1677
jeromeflorists.com

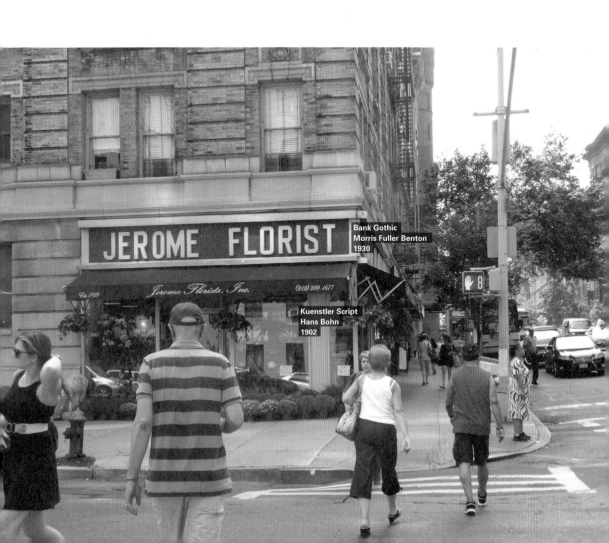

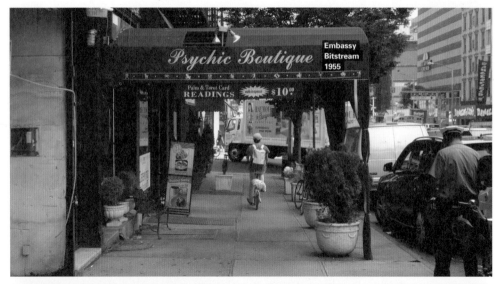

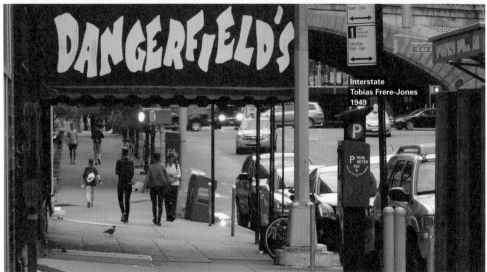

과장이 넘치는 필기체 폰트는 화려하고 신비로운 느낌을 가지고 있어서 일반적인 상황에 함부로 사용하기 힘들지만, 특별한 느낌을 내고자 할 때에는 더 없이 훌륭한 효과를 내기도 한다. 운세를 봐주는 점집인 만큼 신비로운 느낌을 나타내기 위해 간판에 필기체를 사용해 적절한 효과를 거두고 있다.

Psychic Boutique
1107 1st Ave., NY 10065
+1 212-758-1187

1969년에 오픈한 미국의 오래된 코미디 클럽이다. 설립자인 코미디언 로드니 데인저필드Rodney Dangerfield의 이름을 딴 이곳에는 주요 연기자나 인기 배우들만 무대에 오를 수 있다고 한다. 간판에 사용된 익살스러운 폰트는 중복으로 사용된 'D'와 'E'를 보면 실재 서체가 아니라 목적에 맞도록 개량하여 만들어진 로고타입임을 알 수 있다.

Dangerfield's
1118 1st Ave., NY 10065
+1 212-593-1650
dangerfields.com

사진의 'BAKER ST.'은 센추리 올드스타일Century Oldstyle 서체를 베이스로 하여, 알파벳 'B'와 'S'의 획 마무리에 볼 터미널ball terminal을 화려하게 그려 넣어 만들어낸 일종의 로고타입이다. 자세히 보면 'R'과 'T'의 세리프 모양도 좀 더 단순하게 변화된 것을 확인할 수 있다. 센추리Century는 서체 가족인 센추리

올드스타일과 가독성을 높여 교과서에서 사용된 스쿨북Schoolbook 버전에 영향을 주었다.

Baker Street
1152 1st Ave., NY 10065
+1 212-688-9663
bakerstreetnyc.com

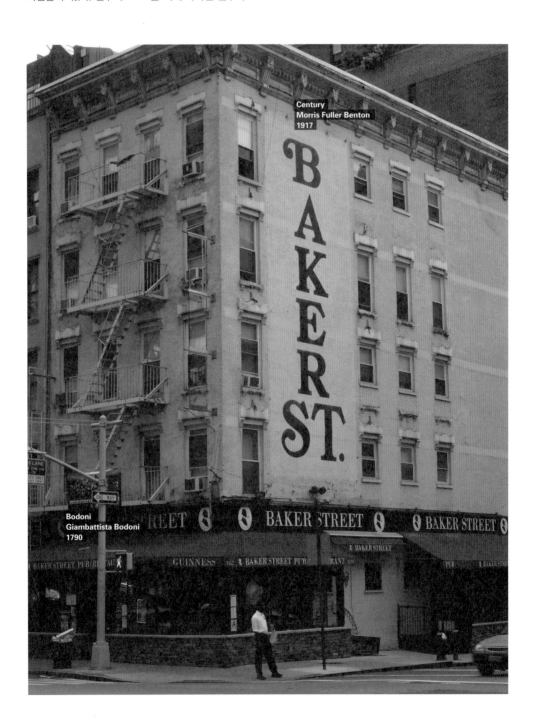

Century
Morris Fuller Benton
1917

Bodoni
Giambattista Bodoni
1790

맨해튼에서 퀸스로 넘어가는 트램을 탈 수 있는
'루스벨트 아일랜드 트램 스테이션Roosevelt Island Tram
Station' 근처 건물의 세로 여백을 활용한 현수막이다.
헬베티카를 사용하여 주변 상점들의 자유로운 서체에
비해 현대적인 느낌으로 주목받고 있다.
1149 2nd Ave., NY 10065

뉴욕은 언제나 공사 중이다. 200년이 넘은 오래된 도시지만 가장 도시다운 도시로 불리기 위해 끊임없이 공사가 이어지고 있다. 그리고 그곳에는 미국인들의 사랑을 받는 내셔널 히어로National Hero가 존재한다. 바로 건설노동자인데, 미국에선 건설노동자를 공무원으로 생각하기 때문에 우리나라와는 달리 자격 조건도 까다롭고 임금도 높다. 그래서 할로윈이 되면 슈퍼맨, 스파이더맨 등의 영웅들과 함께 경찰, 소방관과 같은 공무원의 복장도 빠지지 않고 등장한다.

Madison Jewelers
1392 Madison Ave., NY 10029
+1 212-289-4150

어퍼 이스트 사이드에만 3개나 있는 이 레스토랑은 입간판에 명확한 가이드가 없는 듯하다. 서체를 사용하지 않고 캘리그래피를 활용한 사인물은 매력적이지만, 정보전달에 목적이 있음에도 판독성, 가독성이 떨어지는 문제점을 해결하지 못한 모습이다.

3 Guys Restaurant
49 E 96th St., NY 10128
+1 212-348-3800

샴피뇽카페는 커피뿐 아니라 다양한 종류의 간식을
즐길 수 있는 곳이다. 몇 블록 사이에 학교들이
있어서인지 저렴한 가격에 부담 없이 들르기 좋은
곳이다. 카페 밖 이곳저곳에 친근하면서도 서민적인
느낌의 서체를 사용해 편안한 분위기를 만들어내고
있다.

Champignon Cafe
1389 Madison Ave., NY 10029
+1 212-987-1700
champignoncafe.com

주변 건축물의 그리드와 조화를 잃지 않는 서체와
간판. 기하학적인 건물의 형태에 기하학적 산스
스타일의 아방가르드를 사용했고, 색상까지도 건물과
어울리도록 신경 쓴 모습이 역력하다. 마운트 시나이
병원은 맨해튼에서도 아주 큰 종합병원 중 하나인데
2007년, 2009년 두 번의 화재가 일어나 병원임에도
불구하고 안정성을 지적받고 있는 곳이다.

Mount Sinai Hospital
1 Gustave L. Levy Pl., NY 10029
+1 212-241-6500
mountsinai.org

수제빵으로 유명한 제과점 르 팽 코티디앵에서 발견한
타이포그래피 같은 캘리그래피. 정방형의 두터운
슬랩세리프Slab Serif는 록웰Rockwell의 모습을 생각하며
그린 듯하다. 수제빵집에 걸맞게 손으로 직접 쓴
서체에서 아날로그 감성을 물씬 느낄 수 있다.

Le Pain Quotidien
1399 Madison Ave., NY 10029
+1 212-359-8265
lepainquotidien.us

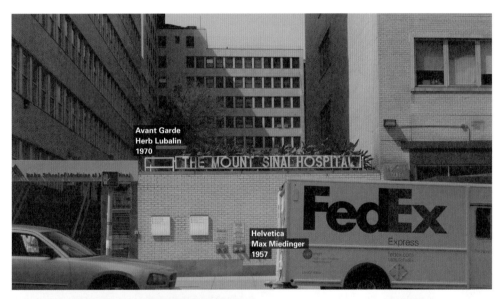

Avant Garde
Herb Lubalin
1970

Helvetica
Max Miedinger
1957

올드 잉글리쉬Old English와 같이 강한 특색을 가진
서체들은 실제 영어권 사람이 아니라면 잘 사용하지
않는데, 아마도 독특한 서양식 형태가 가진 정서를
공감하는 것이 어렵기 때문일 것이다. 예를 들어
한국인의 경우, 궁서체에 대한 이해를 바탕으로
다양한 작업을 할 수 있을 테지만, 외국인이 볼 때는
그저 '붓글씨 같다'는 의미 이상으로 다가가기 힘든
것과 유사한 맥락이 아닐까 생각한다.

Allstate Antiques Inc.
245 E 60th St., NY 10022
+1 212-308-6500

폭스 엔 피들은 선술집이지만 점심시간에는 저렴한
가격으로 샌드위치와 스테이크를 판매한다. 하지만
저녁에는 언제나 단체 손님들이 자리 잡고 있으므로,
조용히 맥주 한 잔을 하기 위해 찾아오긴 적합하지
않을 수 있다.

Fox n' Fiddle
1410 Madison Ave., NY 10029
+1 212-369-3420
foxnfiddle.com

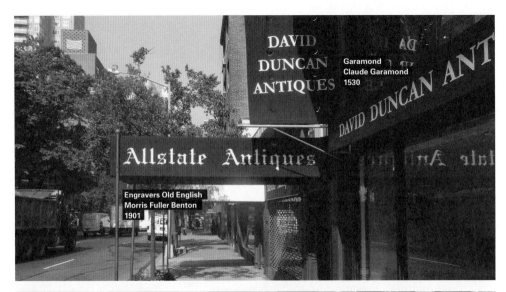

Garamond
Claude Garamond
1530

Engravers Old English
Morris Fuller Benton
1901

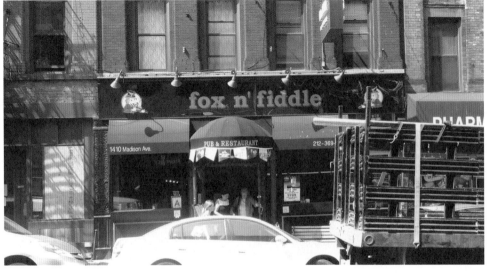

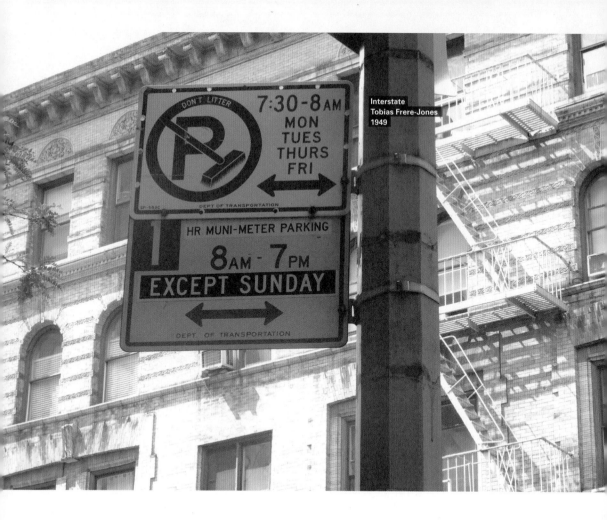

DON'T LITTER

7:30-8 AM
MON
TUES
THURS
FRI

DEPT OF TRANSPORTATION

SP-582C

HR MUNI-METER PARKING

8AM - 7PM

EXCEPT SUNDAY

DEPT. OF TRANSPORTATION

Interstate
Tobias Frere-Jones
1949

식당들이 밀집한 매디슨 애비뉴에 있는 표지판이다.
시간당 배출하는 쓰레기의 양도 세계 최고라고
알려진 뉴욕은 구역마다 쓰레기를 내놓거나 물청소를
하는 시간이 정해져 있어서 각각의 구역마다 청소
안내문구를 볼 수 있는 것은 이곳만의 특색이다.
주차금지 또한 요일별, 시간별로 세세하게 정해져
있는데, 이를 보면 뉴욕이 얼마나 복잡한 도시인지
실감할 수 있다.

1401-1407 Madison Ave., NY 10029

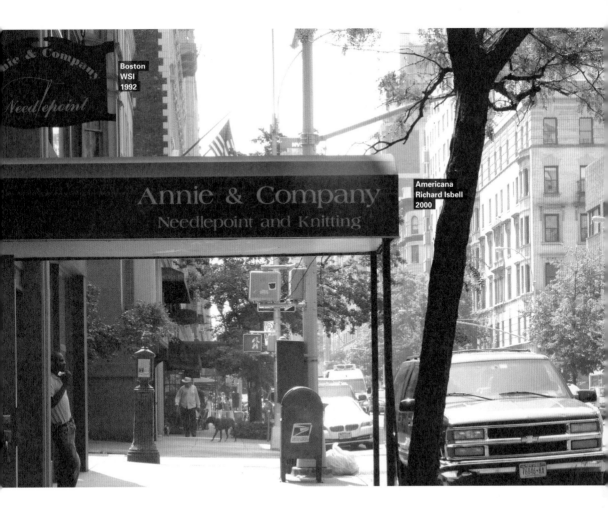

Boston
WSI
1992

Americana
Richard Isbell
2000

흔히 장평이 넓은 서체는 클래식하고 아날로그한
느낌을, 장편이 좁은 서체는 모던하면서 기계적인
느낌을 준다. 바느질 용품점인 애니 엔 컴퍼니는
아메리카나Americana를 사용해 자신들이 가지고 있는
느낌에 어울리는 고풍스러운 개성을 만들어내고 있다.

Annie and Company
1763 2nd Ave., NY 10128
+1 212-360-7266
annieandco.com

어퍼 이스트 사이드에서 발견한 세탁소의 간판.
간결하게 상점의 이름만으로 마무리한 심플함이
과감하게 느껴진다. 하지만 검정 배경에 흰색의
서체만 사용하면 자칫 상갓집처럼 보이기 쉬우니
조심해야 한다. 그런 점에서 쿠퍼 블랙Cooper Black은
현명한 선택이다.

Madison Hill Cleaners
1350 Madison Ave., NY 10128
+1 212-996-7494

붉은색 벽돌로 지어져 근방에서 눈에 확 띄는 건물.
고전적인 성castel을 떠올리게 하는 생김새와는 다르게
과거에는 군사적 목적으로, 현재는 학교로 사용되고
있다. 우연히 얻어진 듯하면서도 독특한 스텐실 서체의
색채와 배치가 재미있는 조형미를 형성하고 있다. 본래
문이 있었을 듯한 자리를 벽돌로 막으면서 검은색으로
칠해놓아 마치 해리포터 시리즈에 나오는 마법의
문이라도 되는 듯한 느낌을 준다.

1st Ave. and E 78th St., NY 10075

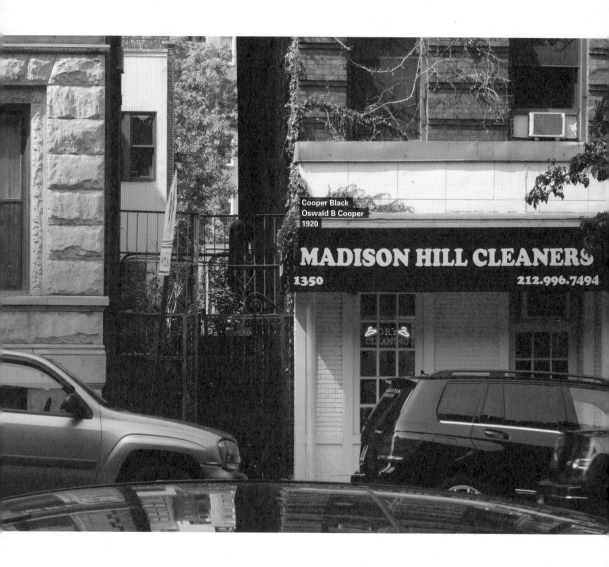

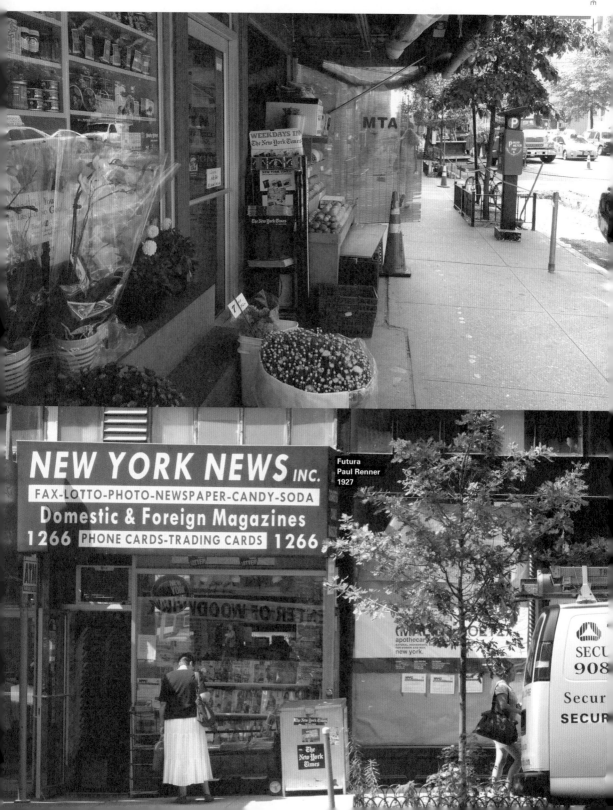

독특하고 세련된 디자인으로 패셔니스타들에게도 잘 알려진 척키스 뉴욕 매장이다. 고가의 신발을 판매하는 매장치고는 작은 공간을 활용해 소박한 간판을 사용한 점이 인상 깊다.

Chuckies
1169 Madison Ave., NY 10028
+1 212-249-2254
chuckiesnewyork.com

미국을 나타내는 특징 중 하나인 노랑 버스는 군용을 방불케 하는 견고함이 느껴진다. 버스 이마에 쓰여 있는 'School Bus'라는 글씨가 굵은 외곽선으로 만든 공간을 빈틈없이 꽉 채우고 있어 안전하게 보호받고 있는 느낌을 준다.

22 E 89th St., NY 10128

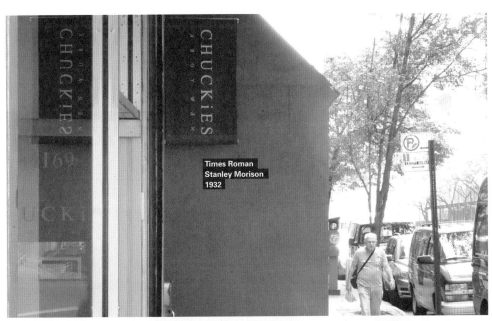

Times Roman
Stanley Morison
1932

079

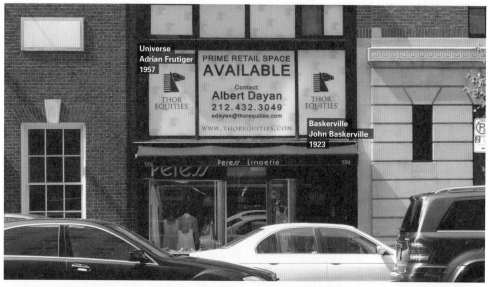

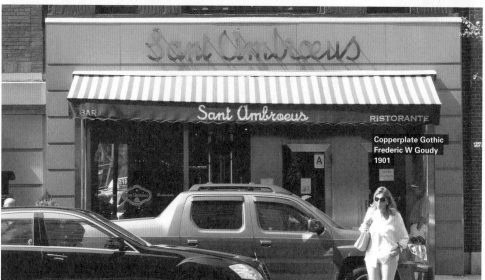

매디슨 애비뉴에 있는 아주 미국적인 홈웨어 전문점.
미국 시트콤 등을 통해 우리에게도 익숙한 미국식
홈패션을 보여주는 곳이다.

Peress Lingerie
1006 Madison Ave., NY 10075
+1 800-872-6336

천막 위와 상단 간판에 쓰인 스크립트 서체의 모습이
미세하게 다른 것을 보면 스크립트 서체를 베이스로
만들어진 로고임을 추측할 수 있다. 스크립트 서체의
경우 가독성이 낮은 단점이 있지만 세리프, 산세리프
서체에서 찾을 수 없는 그만의 독특한 개성을 표현할
수 있다는 장점이 있다.

Sant Ambroeus
1000 Madison Ave., NY 10075
+1 212-570-2211
santambroeus.com

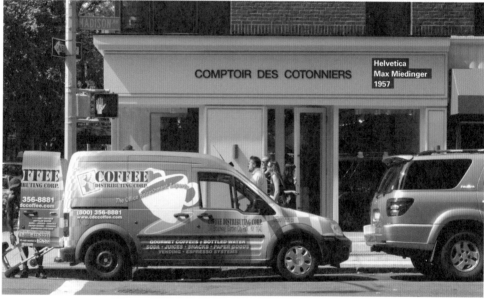

화려한 색상의 대형 트럭의 모습에서 미국적인 느낌의 시원시원한 과장성이 느껴진다. 맨해튼의 도로는 무척 좁고 복잡한 데 반해, 그 도로를 다니는 트럭은 이처럼 하나같이 거대한 몸집을 가지고 있다. 할리우드 영화의 자동차 추격신이 다른 데서 나온 게 아님을 실감하게 해준다.

22 E 88th St., NY 10128

여성의류점인 컴토얼 데즈 커토니어스는 넓은 공간의 간판에 서체를 크게 사용하지 않고 상당 부분을 여백으로 활용하고 있다. 로고 이외에 어떤 정보도 추가로 노출하지 않은 사인물의 모습은 미드타운 아래쪽에서는 쉽게 찾아보기 어려운 풍경이다.

Comptoir des Cotonniers
1058 Madison Ave., NY 10028
+1 212-288-1308
comptoirdescotonniers.com

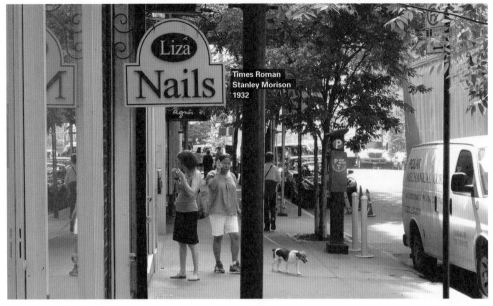

Times Roman
Stanley Morison
1932

Engravers Old English
Morris Fuller Benton
1901

Americana
Richard Isbell
2000

Helvetica
Max Miedinger
1957

주로 여성 고객을 상대하는 네일숍 리자 네일스는
간판에 영국에서 만들어진 서체 타임스 로만을 사용해
우아한 유러피안 디자인을 완성하고 있다.

Liza Nails
1069 Madison Ave., NY 10028

어퍼 웨스트 사이드와 어퍼 이스트 사이드에서만 볼
수 있는 무가지 가판대이다. 미드타운 아래쪽으로
내려가면 무가지 가판대가 제각각의 색상과 관리되지
않은 모습을 하고 있는데, 고급 주택가인 이곳은 다른
지역에 비해 관리가 잘 되어있다. 지역의 분위기에
맞게 저채도의 색상과 넓은 여백, 그리고 작은 크기의
서체를 사용한 모습이 인상 깊다.

23-43 E 81st St., NY 10028

오래된 미국 영화에 등장할 법한 'WALK', 'DON'T
WALK'가 표시된 신호등. 이렇게 문자로 된 신호등은
문맹, 오역, 관리 등에서 갖가지 문제를 안고 있어서
결국 역사 속으로 사라졌고, 2000년대에 들어
픽토그램을 사용한 현재의 신호등으로 교체되었다.
그림보다 글씨의 사용이 월등한 뉴욕의 전통적인 면모를
보는 듯하여 흥미롭다. 사진에는 그 시절에 사용되었던
신호등의 흔적을 볼 수 있는데, 픽토그램에 비하면 보행
신호등치고 퍽 복잡한 사용 방법이 아닐 수 없다.

23-43 E 81st St., NY 10028

WALK
STEADY
WATCH FOR
TURNING CARS

DON'T
WALK
FLASHING
DON'T START
FINISH CROSSING
IF STARTED

DON'T
WALK
STEADY
DON'T ENTER
CROSSWALK

Interstate
Tobias Frere-Jones
1949

Protected by
MUTUAL
Central Alarm Services
212-768-0808

WINICK SPECIALISTS
RETAIL FOR LEASE
212.792.2600
LORI SHABTAI · MONICA KASS
JEREMY SCHWARTZ

FLORIAN PAPP

NEW YORK FINE ART GALLERY

RUGS prescriptions

Travers Fine Jewelers

Animal Health
Center, LLC
1676 (212) 360-5820

SMILE TAILORS
CLEANERS
1684 FREE PK UP & DELIVERY 212-737-8454

Mélange

PORTOFINO
Portofino

Florian Papp
FLORIAN PAPP, INC.
EST. 1900

XINOS
CONSTRUCTION
110-32A 15TH AVENUE COLLEGE POINT, NY 11356
TEL: 718-358-4272
www.xinos.construction-corp-com
PERMIT # 1 2.1.0.5.1.9.5.8 . 0.1 EXP. 2.2414

WARNING!
Rodent Bait
This area has been professionally Treated
to protect against rodent infestation.
*Didrac bait blocks EPA #12055-80
Have been placed in this area*

1676
PET TOWN PLUS
PET FOOD SUPPLIES
OPEN 7 DAYS
FREE DELIVERY 212-996-6273

DANELLA

EAST SIDE LAUNDRY
WASH DRY & FOLD
PICK-UP & DELIVERY
CLEANER & SHIRT LAUNDRY

Dakshin
INDIAN
Cuisine

Berluti

CHECKS

CF
PIZZA · RESTAURANT
DELIVERY 555-595-40 EST. 1970 ITALIAN SPEC

TITAN TITAN

ANTIQUES

EDDIE'S MARKET

MONEY PAY ALL
ORDERS UTILITIES
ATM

NYC **T**

LE PAIN QUOTIDIEN
Le Pain Quotidien

Peter's Hair-Styling
1192 Mens Scandinavian Hair - Styling 2125535946

RICK'S PIZZA & SALADS

Con
Edison REPAIRING Your GA
PERMIT # _____ PHO
START: ___ COMPLE

RadioShack

WASH 84
FREE PICK-UP AND DELIVERY

Nanoosh
MEDITERRANEAN HUMMUS BAR

Häagen-Dazs

BIG JOHN'S MOVIN

땅값이 비싼 뉴욕은 건물 곳곳에 유료 지하 주차장이
많이 마련돼 있다. 하지만 30분 주차 비용이
패스트푸드점의 한 끼 식사 비용에 버금갈 정도로
비싼 편이다.

23-43 E 81st St., NY 10028

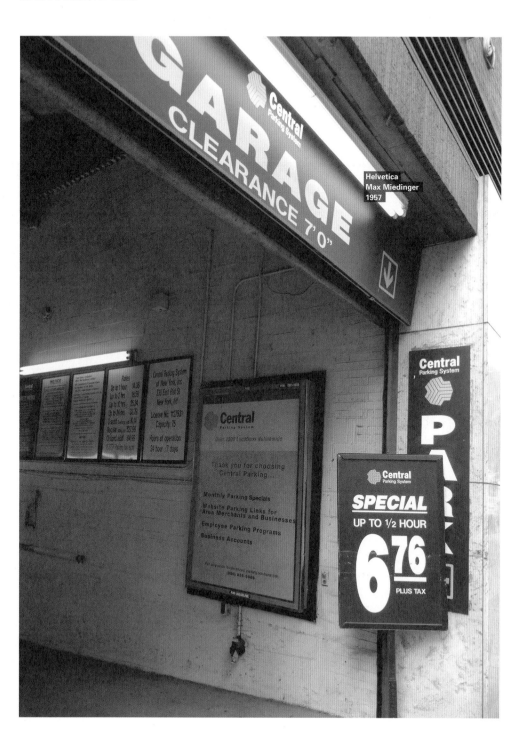

베이지컬러의 대리석과 골드컬러의 세리프체가
만나서 교회라는 공간을 한층 더 성스러운 공간으로
만들어주는 듯하다. 베이지와 골드는 명도와 채도만
다른 컬러로 함께 놓으면 무척 잘 어울리는 조합으로
활용하기 좋다.

Madison Avenue Presbyterian Church
921 Madison Ave., NY 10021
+1 212-288-8920
mapc.com

간판이 바람에 날리는 모습을 표현한 스크립트체
미스트럴Mistral. 이곳은 완성된 요리를 살 수 있는
마켓이다. 여행하는 동안 숙소에서 가벼운 파티를
하고 싶다면 마르쉐 매디슨을 이용해 보는 것도 좋을
것이다.

Madison du Vin
931 Madison Ave., NY 10021
+1 212-794-3360
marchemadisonvin.com

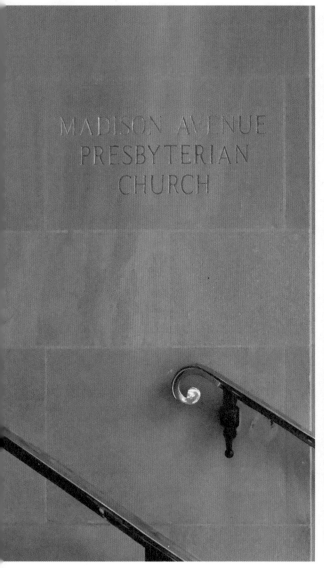

어퍼 이스트 사이드는 다른 지역에 비해 유독 서체에 골드컬러를 많이 사용하고 있는데, 상대적으로 평균연령이 높은 것이 그 이유가 아닐까 싶다. 골드는 주변 색상에 따라 그 느낌이 천차만별로 변하는데, 검정이나 흰색 배경을 사용하면 강한 결과물을, 파랑 등을 사용하면 대중적이거나 상업적인 목적에 효과적인 결과물을 얻을 수 있다.

Douglas Elliman Real Estate
980 Madison Ave., NY 10075
+1 212-650-4800
elliman.com

미국의 도로는 남북으로 뻗은 애비뉴Avenue와 동서를 가로지르는 스트리트Street로 구분이 된다. 주로 애비뉴는 대로에 해당하고 스트리트는 좁은 골목처럼 되어 있다. 애비뉴와 스트리트를 잘 이용하면 현재 위치를 금방 알 수 있는 편리함이 있으니, 미국을 여행한다면 잘 기억해 두자.

1111 1st Ave., NY 10065

Helvetica
Max Miedinger
1957

Helvetica
Max Miedinger
1957

Interstate
Tobias Frere-Jones
1949

매디슨 애비뉴에 있는 약국이다. 이처럼 어퍼 웨스트 사이드와 어퍼 이스트 사이드에는 간판을 별도로 만들지 않고 천막 위에 로고를 넣는 방법을 주로 사용하고 있는 것을 알 수 있다.

Clyde's
926 Madison Ave., NY 10021
+1 212-744-5050
clydesonline.com

상대적 부촌이라고 불리는 어퍼 이스트 사이드는 다른 동네에 비해 서체의 양이 적다. 전화번호조차 적지 않은 상점들이 대부분이며, 네온사인도 쉽게 눈에 띄지 않는다. 덕분에 확보된 여백이 넓어 깔끔하고 세련된 느낌을 주며, 서체의 자간을 넓게 사용한 모습을 확인할 수 있다.

Ralph Lauren
867 Madison Ave., NY 10021
+1 212-606-2100
global.ralphlauren.com

71번 스트리트에 있는 세인트 제임스 성당St James'
Church의 머릿돌이다. 엑센트릭Eccentric과 비슷한
느낌을 주는 서체는 고풍스러운 분위기를 물씬 풍기며
1800년부터 이어져 내려온 성당의 아름다움을
대변하고 있는 듯하다.

St. James' Church
865 Madison Ave., NY 10021
+1 212-774-4200
stjames.org

뉴욕 경찰의 바리케이드. 스텐실로 새겨놓은 경고
문구가 거칠고 엄격한 느낌을 준다. 흔히 알고 있는
노란색 테이프의 폴리스 라인 대신 이런 형태의
바리케이드를 사용하기도 한다.

855 Madison Ave., NY 10021

지역사회의 교육 프로그램 광고. 낯익은 무술인
태권도를 가르쳐준다는 문구가 눈에 띈다. 코리아
타운Korea Town에서 만나는 태극마크와 어퍼 이스트
사이드에서 만나는 태극마크는 전혀 다른 느낌을
준다.

337-345 E 61st St., NY 10065

알파벳과 금액을 표시한 아라비아 숫자를 다른 서체로
표기했다. 알파벳 서체는 휴머니스트 산스 스타일의
특징을 많이 가지고 있는데, 프루티거를 모체로
만들어진 최신 서체로 짐작된다. 아라비아 숫자 '2'에는
올드 잉글리쉬나 클라렌든Clarendon에서 볼 수 있는
물결모양의 곡선이 나타나 있는 것으로 보아 블랙
레터Black Letter 등을 변형한 모던한 서체인 듯하다.

322 E 61st St., NY 10065

서체뿐 아니라 도형도 기호적 의미를 가진다. 만약 직사각형 모양에 산세리프체를 사용했다면 이 간판은 모던한 느낌의 아파트를 연상시켰을 것이다. 하지만 사진처럼 볼록한 곡선을 사용해 직사각형에 작은 변화를 준 모습은 친근한 주거공간의 이미지를 만들어 주고 있다.

The Evans View Condo
303 E 60th St., NY 10022
+1 212-935-5924

한 패스트푸드점의 매장 밖에 설치된 메뉴리스트이다. 현지인들의 생활 속에 녹아든 표지판들은 그 자체로 지역적 색깔을 보여준다.

Viand
1011 Madison Ave., NY 10075
+1 212-249-8250

스크립트Script 스타일 서체는 우리가 흔히 손글씨체라고 부르는 서체이다. 특히 알파벳 스크립트 서체는 다른 언어에 비해 구현하기 용이해서 인지 실제 손글씨로 착각하기 쉽다.

162 E 104th St., NY 10029

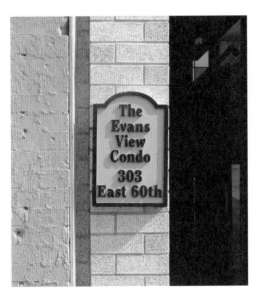

농담인지 진담인지 모를 표지판들이 주차의 허용과
금지에 관해 서로 다른 이야기를 하는 상황이
코믹하다. 이 와중에 각각의 표지판들이 각기 다른
색상과 서체를 통해 주인들의 성격을 잘 드러내고
있는 점도 흥미롭게 관찰할 수 있다. 갱스터의
표지판은 두껍고 빽빽한 레이아웃과 강렬한 흑백의
대비를 통해 거친 인상을 주며, 경찰국의 표지판은

점잖게 배열한 삼각 구도와 파란색으로 공공적 성격을
보여주는가 하면, 뜬금없는 푸에르토리코인Puertorican
표지판은 원색의 사용으로 이국적인 모습을 보여준다.

102 E 104th St., NY 10029

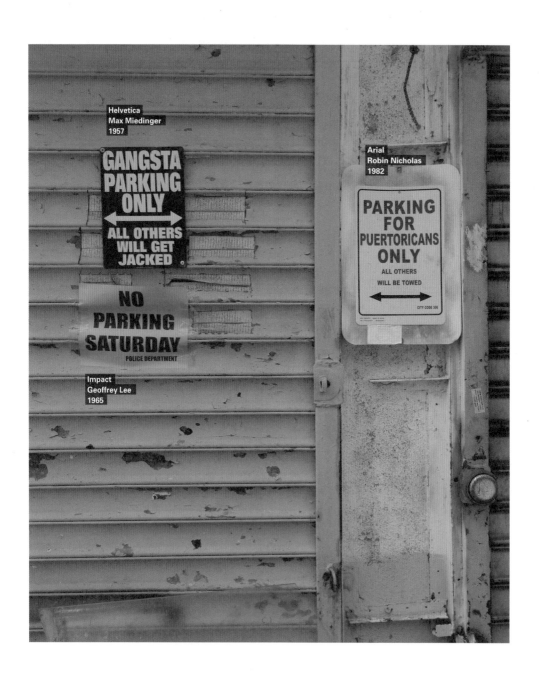

전통적인 세리프체인 가라몬드를 석판에 음각으로
새겼다. 이는 오래된 역사나, 보수적이고 원론적인
사고를 반영하는 전형적인 기호학적 표현이라 할 수
있다.

El Museo Del Barrio

1230 5th Ave., NY 10029

+1 212-831-7272

elmuseo.org

큰직한 역 이름과 함께 벽면에 새겨진 모자이크 타일
아트가 눈길을 끈다. 넓게 벌어진 형태의 세리프를 가진
'T'와 'E'를 보면 캐슬론과 닮았지만, 모자이크 타일의
한계인지 아라비아 숫자는 캐슬론과는 많이 다른 모습을
하고 있다. 역마다 모자이크 타일로 저마다의 개성을
표현하고 있으니 이를 비교해 보는 것도 뉴욕의 매력을
찾는 흥미로운 요소가 될 것이다.

E 59th St. and Lexington Ave., NY 10022

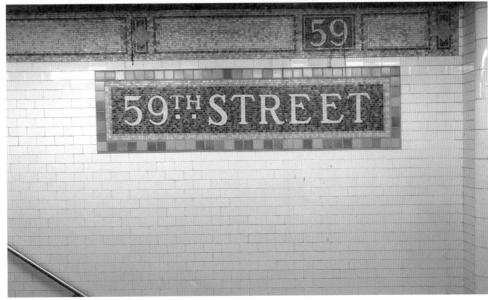

"수고하고 무거운 짐 진 자들이여 내게 오라. 내가
너희를 쉬게 하리라." 마음을 보듬어 주는 성경 구절
옆에 붙여진 단호한 '주차금지' 경고판. 아무래도 잠시
쉬어갈 수는 없겠다.

102 E 104th St., NY 10029

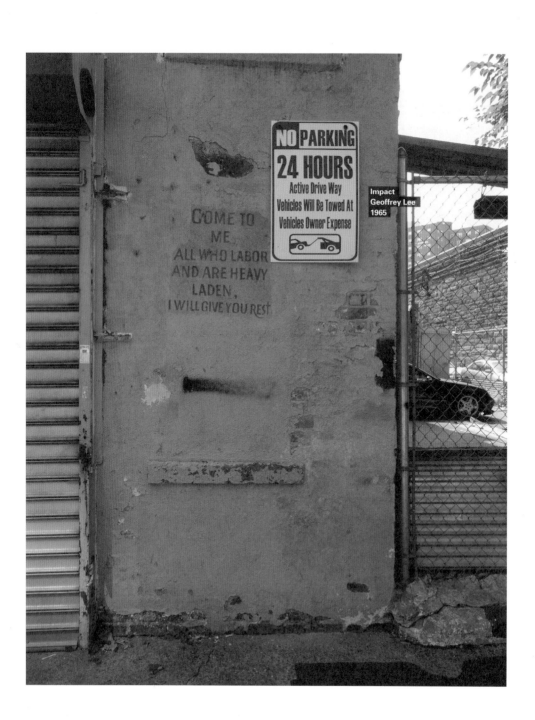

동일한 입지 조건이지만 서체와 색상, 입구의 장식을
달리해 각자의 개성을 뽐내고 있다. 위쪽의 마사지
스파 전문점은 포근하고 여성적인 느낌을, 스페인어로
'파란 집'을 뜻하는 이름을 가진 아래의 서점은
재미있는 책을 판매할 것만 같은 느낌을 준다.

Soluna Holistic Spa
143 E 103rd St., NY 10029
+1 212-876-1326

La Casa Azul Bookstore
143 E 103rd St., NY 10029
+1 212-426-2626
lacasaazulbookstore.com

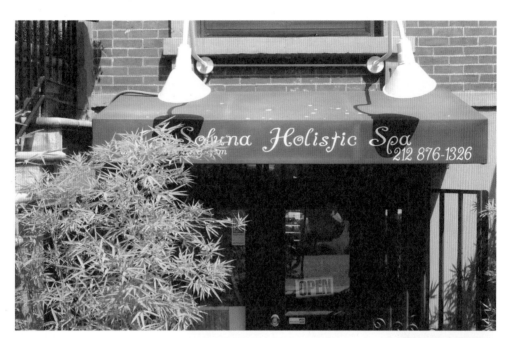

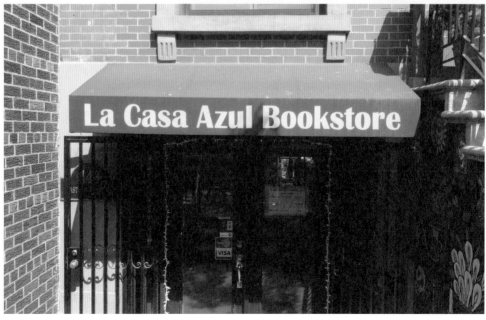

교회에 붙어있는 표지판. 미국 가정집 느낌의
패턴과 서체를 이용해 포근함을 주고 있다. 날씨가
좋았는지 교회 입구에 누군가 앉아서 책을 읽고 있다.
맨해튼에서는 이처럼 길거리에서 자유로이 무언가를
하는 사람들을 많이 볼 수 있다.

St. James' Church
865 Madison Ave., NY 10021
+1 212-774-4200
stjames.org

뉴욕의 고급 아파트는 콘도condo라고 부른다. 슈퍼
파이 엠포리움은 이런 최고급 아파트의 편의를 위해
다양한 물건들을 갖추고 있는 슈퍼마켓이다.

Super Fi Emporium
1635 Lexington Ave., NY 10029
+1 212-410-6733
superfiemporium.com

뉴욕은 1999년부터 시작된 뉴욕 재건 프로젝트NYRP
를 통해 도시화가 심해진 이곳에 나무와 공원을
늘리려는 노력을 기울이고 있다. 서체와 색상,
레이아웃이 미국적인 정서뿐 아니라 공익적인
프로젝트의 성격과도 잘 어울린다.

103 E 103rd St., NY 10029

간판의 첫 글자인 알파벳 'D'가 무척 낮익다. 서체를
꾸민 장식이나 투박한 솜씨로 그려 넣은 그림을 보아
아마추어의 솜씨임을 짐작할 수 있는데, 열심히 만든
노력이 엿보이는 간판이다.

Decada Beauty Salon
147 E 103rd St., NY 10029
+1 212-722-1276

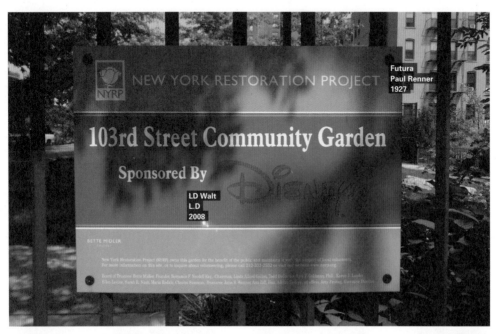

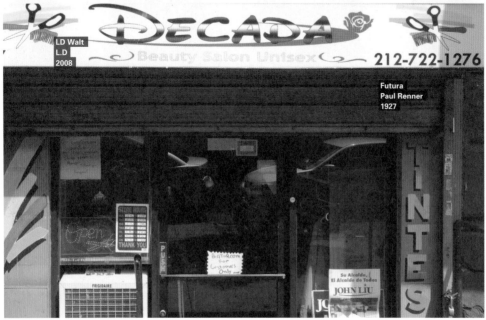

파크 애비뉴에 있는 공원 게시판에는 뉴욕 재건
프로젝트의 권고 사항들이 빼곡히 적혀있다.
잘 알려졌다시피 서구인들의 활발한 공익활동은 여러
가지 면에서 주목할만 하다.

103 E 103rd St., NY 10029

파크 애비뉴의 고가도로 터널 입구에 있는
경고표지판이다. 터널 외벽 여기저기에 뚫려있는
구멍들을 보아 한때 무엇인가가 복잡하게 설치되어
있었다는 사실을 알 수 있다. 세련된 도시인 줄만
알았던 뉴욕에선 이렇게 오래된 도시로서의 면모도
살펴볼 수 있다.

1355 Park Ave., NY 10029

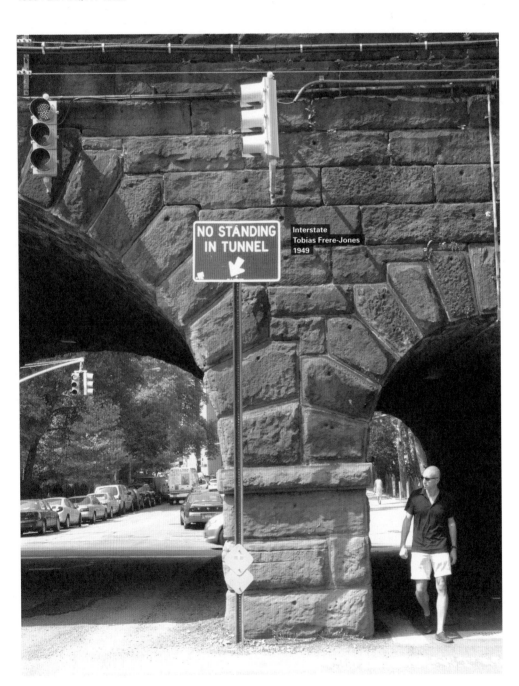

Helvetica
Max Miedinger
1957

Impact
Geoffrey Lee
1965

그림 하나 없지만, 단호함을 전달하는 데에는
부족함이 전혀 없다. 경고문에는 대체로 한색 계열을
잘 사용하지 않으며, 세리프체를 사용하는 경우도
드물다. 이는 장식이 많은 서체를 사용할 경우
불필요한 정서가 포함되어 단호한 내용을 전달하는
데에 방해되기 때문이다.

103 E 102nd St., NY 10029

굵은 서체와 여백을 거의 남기지 않은 모습으로
강렬한 인상을 주는 경고문. 임팩트Impact라는
이름처럼 강하고 단호한 어조로 경고사항을 명확히
전달하고 있다.

103 E 102nd St., NY 10029

1575 Lexington Ave., NY 10029

Lexington Pizza Parlour
1590 Lexington Ave., NY 10029
+1 212-722-7850

Life Changers Church & Ministries
578 Lexington Ave., NY 10029
+1 212-831-4006

1610 Lexington Ave., NY 10029
+1 203-222-8868

Chalet
René Albert Chalet
1996

Caslon
William Caslon
1725

Times Roman
Stanley Morison
1932

Garamond
Claude Garamond
1530

헬베티카가 주는 공공적인 느낌은 단정하지만 때로는 숨 막히기도 한다. 다행히도 누군가 그려놓은 꽃 그림 하나가 '어린이를 위한 기관'이라는 성격과도 절묘하게 맞아 떨어지면서 그런 답답함으로부터 벗어나게 해주고 있다.

East Harlem Center
130 E 101st St., NY 10029
+1 212-348-2343

의도적으로 건물의 외관에 손을 대지 않으려고 한 노력이 엿보인다. 건축물이 본래의 모습을 유지할 수 있도록 하면서도 알맞은 공간에 서체를 사용한 센스가 돋보인다.

Carnegie Hill Endoscopy
1516 Lexington Ave., NY 10029
+1 212-860-6300
carnegiehillendo.com

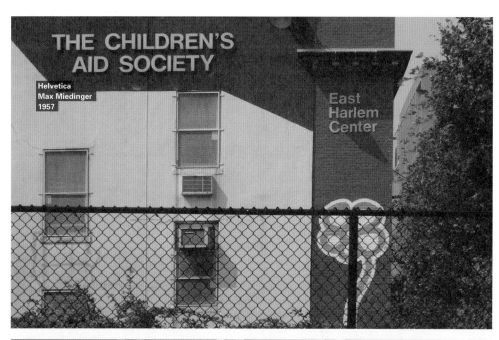

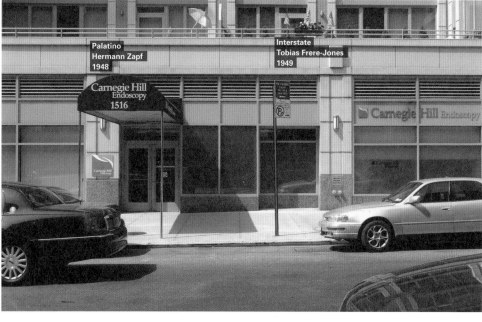

1550-1568 Lexington Ave., NY 10029

1248 Lexington Ave., NY 10028

Helvetica
Max Miedinger
1957

Helvetica
Max Miedinger
1957

상점의 외관과 천막, 간판에 블랙 앤 화이트를 적절히
사용해 모던한 느낌을 한껏 자아내고 있다.

Lexington Pizza Parlour
1590 Lexington Ave., NY 10029
+1 212-722-7850

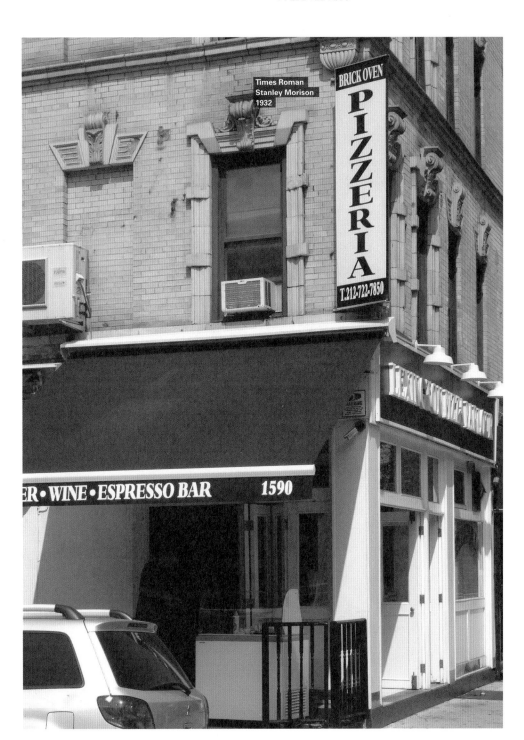

중간의 경고문은 서체의 활용만 보아도 한눈에
비전문가의 작업임을 알 수 있다. 여백이 없고, 장평과
자간을 과도하게 좁혀 읽는 데 불편함을 준다. 반면
위와 아래에 있는 안내문은 최고의 서체활용이라고
보긴 어렵지만, 상대적으로 작은 크기의 서체와 명도
대비가 낮은 색상을 썼음에도 불구하고 높은 가독성을
보여주고 있다.

135-151 E 98th St., NY 10029

렉싱턴 애비뉴에서 당근 케이크를 판매하는
제과점이다. 흔히 제과점에서 나는 향과는 다른,
이곳에서만 나는 독특한 향이 매력적이다. 우리에겐
낯선 당근 케이크이지만, 현지에선 디저트로 유명한
메뉴이니 한번 도전해 보기 바란다.

Lloyd's Carrot Cake
1553 Lexington Ave., NY 10029
+1 212-831-9156
lloydscarrotcake.com

1528-1548 Lexington Ave., NY 10029

1525-1549 Lexington Ave., NY 10029

96번 스트리트에 있는 저렴한 식품점이다. 어퍼 이스트 사이드에서 보기 힘든 직관적인 사인물이다. 멀리서도 어떤 물건을 파는지 조목조목 볼 수 있도록 하고 있는데, 난색 계열 바탕에 단색의 둥근 사각형을 이용해 공간을 꽉 차게 활용하고 있다.

Fresh From The Farm
141 E 96th St., NY 10029
+1 212-534-6444

좌측과 우측의 가게는 공교롭게도 첫 글자를 확대하는 동일한 방법으로 가게를 홍보하고 있다. 무슨 연관이라도 있는 상점인 걸까? 사뭇 궁금해진다. 재미있게도 왼쪽은 작은 글씨가 아래로, 오른쪽은 위로 가게 하여 기가 막힌 조형감을 뽐내고 있다.

New York Replacement Parts Corp.
1456 Lexington Ave., NY 10128
+1 212-534-0818
nyrpcorp.com

오토마넬리 브라더스는 어퍼 이스트 사이드에서
저렴하게 스테이크를 이용할 수 있는 식당이다.
가격대비 만족스러운 식사가 가능한 곳이니 참고해
두도록 하자.

Ottomanelli Bros.
1424 Lexington Ave., NY 10128
+1 212-426-6886
nycotto.com

맨해튼에서 흔하게 볼 수 있는 듀언 리드는 24시간
운영되는 식료품 가게이다. 약국은 물론 미용실,
네일숍, 구둣방까지 갖추고 있는 그야말로 뉴욕을
대표하는 상점이다. 최근 로고가 교체되면서 두
가지 다른 로고가 여기저기 혼용되고 있는데, 같은
상점이니 안심해도 좋다.

Duane Reade
1356 Lexington Ave., NY 10128
+1 212-722-0014
duanereade.com

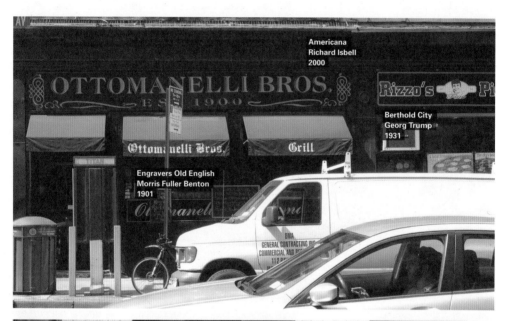

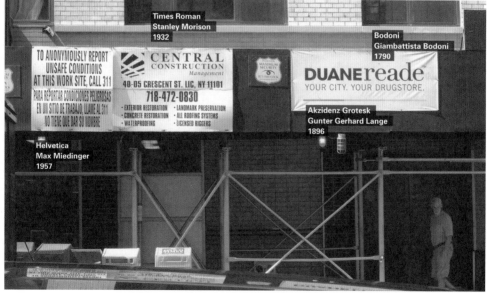

Helvetica
Max Miedinger
1957

CVS 파머시는 뉴욕생활을 위해 꼭 알아두어야 할 곳으로 24시간 운영되는 편의점이다. 의약품도 함께 취급하는데, 어퍼 이스트 사이드 또는 어퍼 웨스트 사이드의 콘도와 함께 있는 경우에는 사진인화를 할 수 있는 사진관과 안경점을 겸하는 곳도 있다. 참고로 96번 스트리트에 있는 CVS는 약국과 사진관을 겸하고 있다.

CVS Pharmacy
1500 Lexington Ave., NY 10029
+1 212-289-3846
cvs.com

다양한 인종과 문화가 뒤섞인 뉴욕에는 각각의
문화권마다 다채로운 커뮤니티 활동을 제공하고 있다.
사진에 소개되고 있는 한 유태인 커뮤니티의 교육
프로그램을 보면 그 다양함과 전문성에 놀라움을 금할
수 없다.

92nd Street Y

1395 Lexington Ave., NY 10128

+1 212-415-5500

92y.org

Neutra
Christian Schwartz
2001

DIN
Linotype Staff
1936

DIN
Linotype Staff
1936

Helvetica
Max Miedinger
1957

딘DIN은 1936년 독일에서 디자인된 서체이다. 당시 철도공사에서 사용하였으며, 지금은 독일의 속도 무제한 고속도로인 아우토반Autobahn의 교통표지판뿐 아니라 유럽 여러 국가의 도로표지판에 사용되고 있다. 가장 적은 획수로 알파벳을 표현하는 딘은 스퍼가 없는 'G', 꺾임을 라운드로 표현한 소문자 'l', 그리고 어퍼추어Aperture(둥근활자의 열림 정도)가 넓은 'C', 'S'의 모습에서 뚜렷한 특징을 보인다. 모던한 느낌을 전달하려고 할 때 활용하기 좋은 서체이다.

1392 Lexington Ave., NY 10128

DIN
Linotype Staff
1936

익히 알려진 유명 브랜드의 간판이라 할지라도 뉴욕이라는 장소와 어우러지면서 색다른 정서를 자아내고 있다. 대체로 명품 브랜드들을 보면, 서체만으로 담백하게 로고를 제작하고, 한두 개의 색상만 사용하는 경향을 보인다. 돌체앤가바나도 예외는 아니다.

Dolce & Gabbana
825 Madison Ave., NY 10065
+1 212-249-4100
dolcegabbana.com

뉴욕 한복판에서 아프리카의 미술을 감상할 수 있는 곳으로, 센트럴파크 북쪽에서 매우 가까운 거리에 있다. 화려하고 다채로운 아프리카의 미술품이 전시되어있을 뿐 아니라 종종 아프리칸 팝African Pop 등의 음악회도 열린다. 뛰어난 패션감각을 보여주는 한 여성이 강렬한 색상의 박물관 앞을 우연히 지나가면서 멋진 장면을 연출해내고 있다.

Museum for African Art
1280 5th Ave., NY 10029
+1 212-444-9795
africanart.org

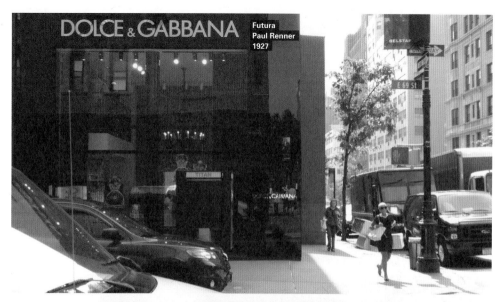

맨해튼은 스카이라인이 높아질수록 여백은 많이, 서체는 간결하게 쓰는가 하면, 스카이라인이 낮아질수록 간판의 글씨가 커지고 복잡해지는 경향을 보인다.

Jin Nails
1364 Lexington Ave., NY 10128
+1 212-996-5272

뉴욕에서는 서비스와 관련된 인건비가 가장 높은 경향을 보인다. 사진 속의 미용실도 동네의 평범한 장소인 듯 보이지만, 생각보다 비싼 가격에 깜짝 놀라게 된다.

Giovanni Sacchi Hair Salon
1364 Lexington Ave., NY 10128
+1 212-360-5557
giovannisacchi.com

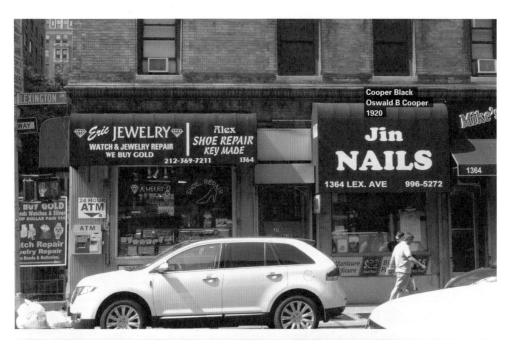

렉싱턴 애비뉴에 있는 터키식 레스토랑이다. 다소
부담스러운 가격이지만 은은한 조명 아래 근사한
분위기에서 식사할 수 있는 장소이다.

Peri Ela
1361 Lexington Ave., NY 10128
+1 212-410-4300
periela.com

최고급 향수 브랜드 프레데릭 말의 뉴욕지점이다.
이 브랜드의 한정판 향수는 출시와 동시에 품절되는
것으로 유명한데, 과연 세계 최고의 조향사들의
만들어내는 향수답다.

Editions de Parfums Frédéric Malle
898 Madison Ave., NY 10021
+1 212-249-7941
fredericmalle.com

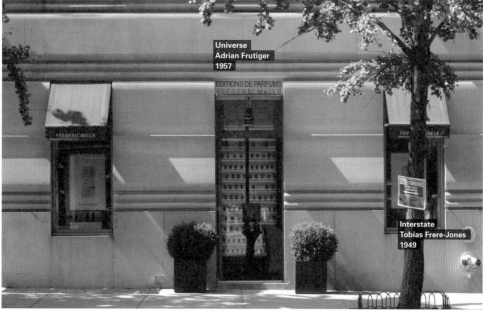

아무 설명 없이 출입구에 무심히 걸어 놓은 글러브 하나로도 충분히 이곳이 무엇을 하는 곳인지 알아챌 수 있다. 게다가 핑크색인 것으로 보아 여성에게도 열려있는 곳이라는 사실을 어필하려고 하는 것 같다.

Punch Fitness
1015 Madison Ave., NY 10075
+1 212-288-2375
punchfitnesscenter.com

대부분의 스크립트 스타일의 서체에서는 대문자의 이음자(알파벳과 다음 알파벳이 연결되는 선의 부위) 모양이 바깥쪽으로 뻗어있는 게 일반적이다. 하지만 빅햄 스크립트Bickham Script 서체를 사용한 Bass 맥주의 로고는 안쪽으로 말려있는 이음자를 가진 모습이 독특하다. 간판을 내건 아토믹윙스는 '치맥'을 즐길 수 있는 음식점이다.

Atomic Wings
140 2nd Ave., NY 10065
1 212-888-5777
www.atomicwings.com

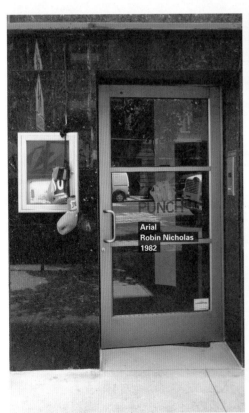

Arial
Robin Nicholas
1982

Bickham Script
Richard Lipton
1997

한 건설회사의 바리케이드. 바리케이드 위에 로고를 따로 사용하지 않고 문자만 표기해 놓으니, 익숙하지 않은 눈에는 마치 사람 이름이 쓰여 있는 듯하다.

30 E 71st St., NY 10021

뉴욕의 거리에서는 녹색 파라솔의 이동식 노점들을 자주 만날 수 있다. 시에서 지역별 노점의 총량을 제한하고 있는데, 입점 경쟁이 치열한 관계로 부동산처럼 노점권이 거래되기도 할 정도이다. 특색 있는 음식을 판매하고 있지는 않지만, 재미로 한번 쯤 맛 보는 것도 여행의 즐거움일 것이다.

888 Madison Ave., NY 10021

Franklin Gothic
Morris Benton
1905

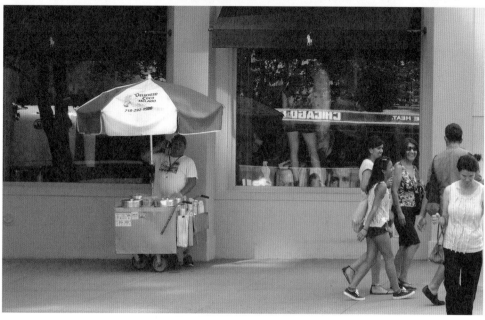

쿠퍼블랙은 1920년에 오스왈드 쿠퍼Oswald Cooper가 디자인한 서체이다. 획이 굵고 세리프의 모습이 부드러운 곡선으로 되어있는 'C', 'T', 'R' 등을 보면 마치 캐슬론에 바람을 불어넣어 부풀어 오른듯한 귀여운 모습을 하고 있다. 가독성이 낮아 본문 서체로 사용은 어렵지만, 친근한 이미지의 제목용 서체로

광고의 헤드카피에 많이 사용되는 서체이다. 아래 사진의 한 신발가게는 공사가 많은 구간에서 재미있는 방식으로 자신의 가게를 홍보하고 있다.

Super Runners Shop
1337 Lexington Ave., NY 10128
+1 212-369-6010
superrunnersshop.com

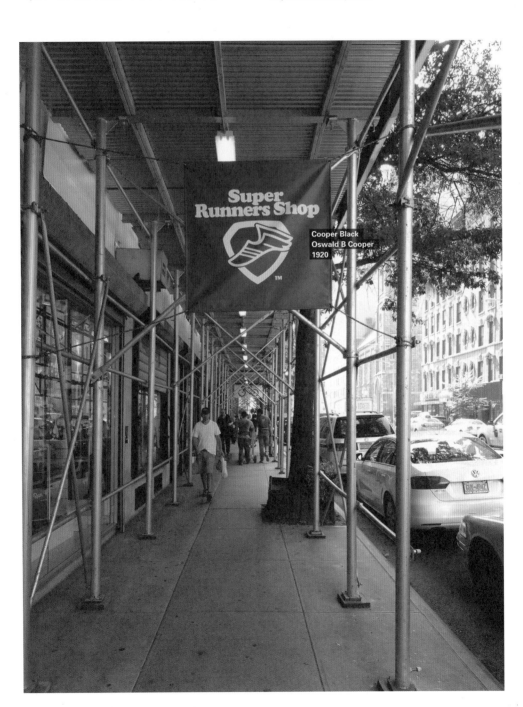

어퍼 이스트 사이드의 특징 중 하나가 사인물의
형태인데, 일반적인 아크릴박스 형태의 사인물과는
달리 쇼윈도와 차양막 위에 문자를 새겨 넣어
마케팅을 하고 있다. 건축물의 아름다움을 해치지
않도록 대부분의 상업지역이 이런 방식을 따르고 있는
모습이 인상적이다.

Smiley & Co.
1553 Lexington Ave., NY 10029
+1 917-495-1865

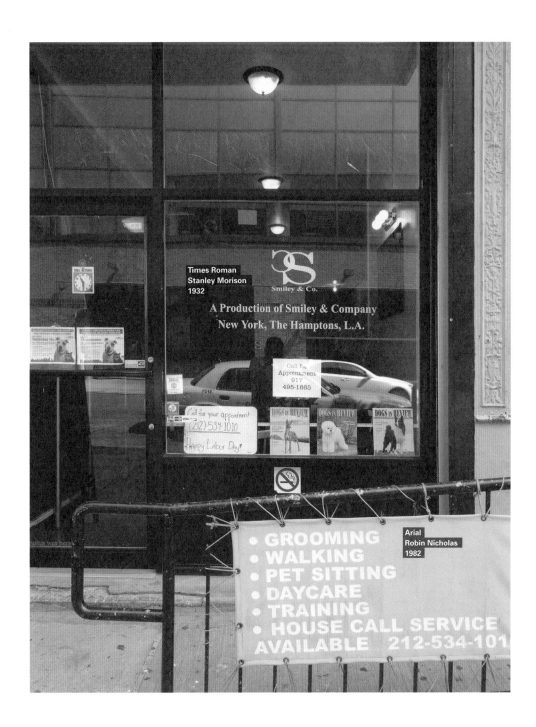

뉴욕의 거리에는 장애인을 배려하는 단면을 볼 수 있는 요소가 많이 있다. 휠체어 장애인을 위해 높이를 조정한 공중전화부스도 그중 하나다.

27 E 73rd St., NY 10021

과거에는 뉴욕에 주둔했던 군부대의 병영으로, 지금은 학교로 사용되고 있다. 주변의 건물과는 다른 붉은색 벽돌과 고전적인 성곽의 디자인을 하고 있어서 확연히 눈에 띄는 랜드마크이다. 머릿돌에 부조로 적혀있는 'Boutez en avant'는 당시 부대가 사용했던 프랑스식 구호로, 우리나라의 '돌격 앞으로'와 비슷한 내용이다.

1240 Park Ave., NY 10128

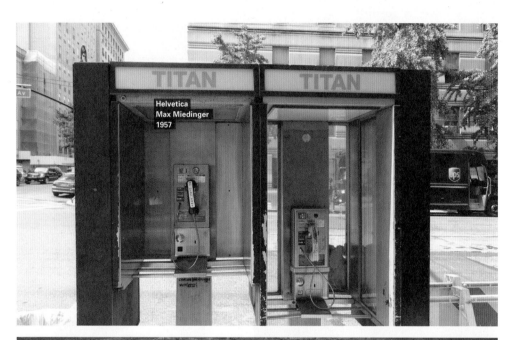

Helvetica
Max Miedinger
1957

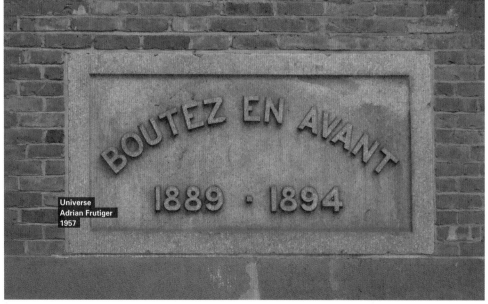

Universe
Adrian Frutiger
1957

무언가 사연이 있어 보이는 가로수. 나무에 걸린
꽃다발과 귀퉁이마다 그려진 십자가, 누군가를 기리는
듯한 글귀 등이 여러 가지 상상을 해보게 한다.
123 E 102nd St., NY 10029

UPPER EAST SIDE

구겐하임 미술관Guggenheim Museum
1071 5th Ave.

현대미술의 중요한 작품은 물론 후기 인상파 작품도 다수 전시된 미술관으로 바실리
칸딘스키Wassily Kandinsky의 작품을 가장 많이 보유하고 있는 것으로 유명하다. 당대 최고의
건축가 중 한 사람이었던 프랭크 로이드 라이트Frank Lloyd Wright가 설계한 이 미술관은 건축
당시에 너무나 파격적인 형태로 주변 경관을 해친다는 민원을 받았으며, 맨해튼의 각종
건축법규와도 마찰이 심했던 기록을 가지고 있다. 16년에 걸쳐 지어진, 현대건축사에 큰 영향을
끼친 중요한 건축물이며 미술 또는 건축에 관심이 있는 사람이라면 반드시 들러야 할 곳이다.

프릭 박물관The Frick Collection
1 East 70th St.

철강 부호인 헨리 클레이 프릭Henry Clay Frick이 자신의 재력을 바탕으로 수집한 예술품을 전시하고
있는 박물관이다. 그가 살았던 우아하고 화려한 저택 일부도 공개하여 당시의 화려했던 삶을
엿볼 수 있는 곳이기도 하다. 우리에게도 친숙한 요하네스 베르메르Johannes Vermeer의 '진주
귀걸이를 한 소녀Girl with a Pearl Earring'도 이곳에 전시되어 있다. 예술품뿐만 아니라 상류층이
거닐었던 우아한 정원도 관람 포인트 중 하나이다. 일요일에 방문하면 자유롭게 금액을 지불하고
관람할 수 있는 기부금 입장pay what you wish이 가능하다. 촬영이 허가되지는 않지만, 관람객에게
스케치 도구와 함께 직접 명화를 모작해 볼 수 있는 기회를 제공하기도 한다.

124

뉴욕 시 박물관The Museum of the City of New York
1220 5th Ave.

1923년에 개장한 박물관으로 뉴욕의 역사와 문화에 관한 다양한 내용을 전시하고 있다.
고풍스럽게 생긴 건축물의 외관 덕분에 미국드라마 〈가십걸Gossip Girl〉에서 학교 입구로 등장하는
곳이다.

바리오 박물관El Museo del Barrio

1230 5th Ave.

1969년에 개관한 라틴 문화 박물관. 현재 미국 문화 기저에 거대하게 자리잡고 있는 히스패닉Hispanic 계열의 예술과 역사를 만나볼 수 있는 곳이다. 에너지 넘치는 히스패닉 특유의 분위기를 엿볼 수 있으며 미술 전시뿐 아니라 다양한 공연 문화를 감상할 수 있는 곳이다. 화요일과 수요일이 휴관일이다.

노이에 갤러리Neue Galerie

1048 5th Ave.

노이에 갤러리는 영어로 'New Gallery'란 뜻이다. 그 규모가 크지는 않으나 유명한 화가 구스타프 클림트Gustav Klimt와 에곤 실레Egon Schiele의 작품을 만나볼 수 있는 곳이다. 독일 표현주의Expressionismus 예술품들이 전시되어 있어 다른 미술관에 비해 강렬한 인상을 풍긴다. 화요일과 수요일이 휴관일이며, 매달 첫 번째 금요일은 오후 6시부터 8시까지 무료입장이 가능하다.

휘트니 미술관Whitney Museum of American Art

945 Madison Ave.

1931년에 설립된 미술관으로 부유한 예술 후원자였던 거트루드 밴더빌트 휘트니Gertrude Vanderbilt Whitney의 콜렉션을 바탕으로 만들어졌다. 2,900명 이상의 예술가들이 만든 19,000점 이상의 다양한 회화, 조각, 그림, 인쇄, 사진, 영화, 비디오 및 뉴미디어 작품들을 소장하고 있으며, 1982년에 비디오 아트의 선구자인 백남준이 퍼포먼스를 한 장소로도 유명하다. 아찔하게 깎아놓은 박물관의 외관 벽면이 말해주듯이 현대적이고 실험적인 작품들이 이곳에 전시되고 있다.

데일리 뉴스 빌딩Daily News Building

4 New York Plaza

영국의 데일리 미러Daily Mirror를 모방하여 만든 미국 최초의 타블로이드판 일간지. 월스트리트 저널, 뉴욕타임스와 함께 뉴욕을 대표하는 일간지로 자리 잡았다. 세계적으로 가장 유명한 히어로 캐릭터인 슈퍼맨의 클라크 켄트가 일하는 데일리 플레닛이 바로 이 신문사를 모티프로 하였다. 미국이 자랑하는 가수 빌리 조엘Billy Joel의 노래 'New York State of Mind'의 가사에도 등장하는 등 뉴욕을 상징하는 대표적인 아이콘 중 하나이다.

03
Baskerville

|

디자이너 존 바스커빌John Baskerville, 1706-1775
발표 1754년
국가 영국
스타일 트랜지셔널Transitional

|

게럴드 스타일의 캐슬론과 함께 영국의 대표적 세리프 서체로는 1754년에 디자인된 바스커빌이 있다. 존 바스커빌이 1754년 인쇄소에서 양질의 인쇄물을 위해 자신의 이름을 붙여 만들게 된 서체이다. 그는 이 서체를 발표한 후 1년 만에 영국 케임브리지 대학 인쇄소Cambridge University Press의 책임자가 된다. 바스커빌은 올드 페이스Old Face처럼 세로획과 가로획의 굵기 차이가 크고, 모던 페이스Modern Face처럼 현대적인 미를 갖춘 서체이다. 올드 스타일에 비해 굵기 차이가 크며, 세리프가 정교하고 예리하다는 특징을 가지고 있다. 또한 글자의 축이 수직이고, 엑스하이트가 높으며, 치밀하고 우수한 비례를 갖고 있어 세리프체의 올드 스타일에서 모던 스타일로 전환되는 과정의 수직성이 강조된다. 이층 구조로 볼 수 있는 'B', 'E', 'G'의 위아래 폭의 변화가 크고, 'Q'의 테일은 그 어떤 알파벳 세체보다 아름답다고 감히 말할 수 있다. 'g'의 디센더에 해당하는 부분을 루프Loop라고 부르는데, 'g'의 루프는 닫혀있는 일반적 세리프체의 루프와 달리 산세리프체의 루프처럼 열려있다. 아라비아 숫자 '2', '3', '5', '7'은 기존의 서체에서는 볼 수 없었던 정교하고 독특한 모습을 보여줘 존 바스커빌이 아름다운 서체 디자인에 얼마나 많은 열정을 가지고 있었는지를 대변해주는 것만 같다.

이렇듯 바스커빌은 마치 콧수염을 멋지게 기른 중절모의 신사처럼 고전적 아름다움과 대칭, 통일성을 고루 갖춘 매력적인 서체이다. 현재 이러한 특징 때문에 미학적 측면과 가독성 측면에서 높은 평가를 받고 있다.

20세기에 가장 대중적으로 사용된 서체이지만, 아이러니하게도 처음에는 존 바스커빌의 개인 인쇄소에서만 사용될 정도로 큰 사랑은 받지 못했다. 그가 사망한 후, 바스커빌은 프랑스로 팔린 뒤 1700년대 말 유럽에서 가끔 사용되다가 1800년대에는 자취를 감추었다. 하지만 1923년, 영국의 모노타입사Monotype Corporation에 의해 연구되고 재탄생하면서 그 아름다움과 역사적 중요성을 인정받게 되었다. 그리고 마침내 20세기에 타이포그래피 무대에서 맹활약하는 서체로 거듭나게 되었다.

바스커빌은 개별 글자의 풍부하고 우아한 형태, 적당한 굵기, 가독성을 고려한 알맞은 소문자의 높이로 매우 인기 있는 본문용, 제목용 서체이다. 현재 영국의 버밍엄대학교University of Birmingham, 캐슬턴 주립 대학Castleton State College 등 대학의 서체시스템과 캐나다 정부의 로고체로 사용되고 있다.

126

B E G

g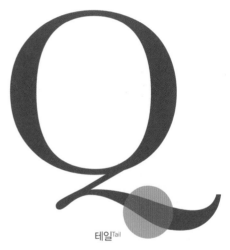

루프Loop

테일Tail

2 3 5 7

MIDTOWN WEST

미드타운 웨스트는 맨해튼의 중심지역으로, 서쪽으로는 허드슨강과 뉴저지New Jersey가, 동쪽으로는 맨해튼 중심가인 5번가와 연결돼 복잡하고 활기가 넘치는 곳이다. 특히 브로드웨이Broadway로 연결되는 곳에는 유명한 이름의 장소들이 빼곡히 늘어서 있으며, 상업지구의 성격이 짙어 관광객과 현지인들로 언제나 붐비는 곳이다. 리버사이드 쪽으로는 대형 트럭이 들어가는 창고들이 줄을 지어 있어 거대한 맨해튼의 스케일과 에너지가 느껴지는 지역이다.

이 지역에는 생필품을 취급하거나 관광객을 상대로 하는 상점이 많다. 그에 따라 홍보마케팅을 위해 간판의 크기가 커지고, 서체가 거대해지는 모습을 살펴볼 수 있다. 또한 간판에 서체와 배경색의 대비를 뚜렷하게 하고, 무엇을 취급하는 상점인지를 알리는 문구를 추가한 점도 눈길을 끈다. 미드타운 웨스트는 다른 어느 지역보다 사진을 사용한 대형 옥외 간판의 수가 많고, 네온사인을 사용한 간판의 비중이 높은 지역이라 전반적으로 강렬한 색채가 가득한 거리 분위기를 보여주고 있다.

주거지구가 줄어들고 본격적으로 상업지구가 시작하면서 서체의 종류가 급속도로 다양해지고 있으며, 많은 정보를 전달하기 위해 여백이 좁아지고 서체의 양이 많아지는 경향을 보인다. 주위 사인물들과의 경쟁을 위해 각서체의 볼드, 콘덴스드 형식을 많이 사용하고 있으며, 높은 채도와 콘트라스트, 조명을 사용한 간판의 모습이 많이 보인다. 유행에 민감한 지역이라 사인물에 아크릴 소재를 주로 사용하고 있으며 그에 따른 화려함을 느낄 수 있다.

포트 어소리티 버스 터미널과 연결된 맨해튼 지하철의
입구. 벽면을 넓게 활용한 과감한 스케일의 서체
사용이 압도적이면서도 시원한 느낌을 준다. 또한
지하철 라인 표시도 마치 아이콘과도 같은 모양으로
동그라미 안에 균형감 있게 배치하여 디자인적인
완성도를 높여주고 있다. 해당 입구가 위치한 포트
어소리티 버스 터미널은 일종의 시외버스 터미널로
미국 여러 지역으로 이동하는 버스와 유동인구로 인해
매우 복잡한 장소이다.

Port Authority Bus Terminal
625 8th Ave., NY 10018
+1 212-502-2200

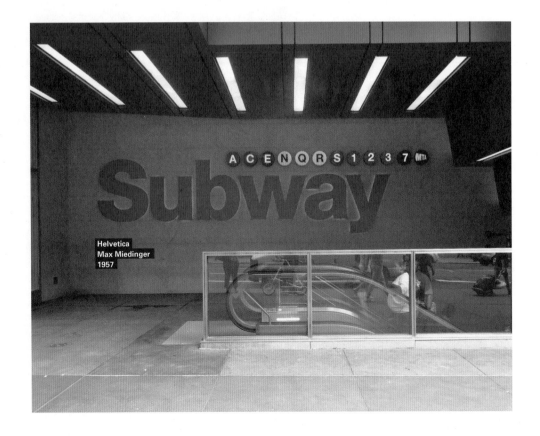

49번 스트리트에 있는 유료 주차장의 표지판이다. 픽토그램을 사용한 안내판으로 서체를 사다리꼴로 기울여 공간감을 구현해낸 아이디어가 돋보인다.

681 11th Ave., NY 10019

맨해튼은 벽면에 붙이는 벽보에 대한 관리가 매우 철저하다. 이 때문에 빈 벽이 존재하는 곳에는 이런 경고문구가 쓰여 있는 것을 볼 수 있다. 이러한 경고문구는 임시 가벽에서 주로 찾아볼 수 있는데, 스프레이를 이용한 스텐실 방식이 일반적으로 사용되고 있다.

635 W 42nd St., NY 10036

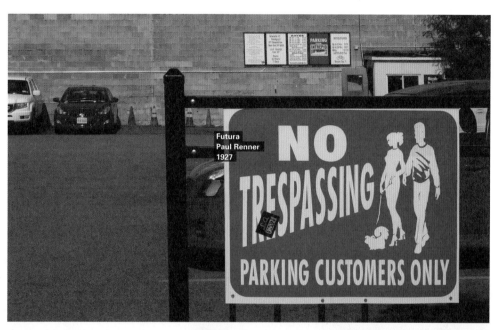

Futura
Paul Renner
1927

Army
ALLTYPE inc.
1937

54번 스트리트에 있는 아주 오래된 라이브 카페이다. 러시아 희곡인 바냐 아저씨Uncle Vanya를 가게이름으로 사용하고 있는 러시아 음식점이다. 간판 중앙의 모자를 중심으로 큰 글씨와 작은 글씨를 좌우 대칭으로 배치하여 안정적인 균형감을 만들어 내고 있다. 특히 클라렌든이 가진 독특한 꼬리 부분의 형태들이 중절모 아이콘과 함께 콧수염을 기른 멋진 신사의 모습을 연출해 주고 있다. 주인이 매우 친절하기로 유명하며, 저녁 시간을 잘 맞춰가면 재즈 연주를 들으며 분위기 있게 식사를 즐길 수 있다.

Uncle Vanya Cafe
315 W 54th St., NY 10019
+1 212-262-0542
unclevanyacafe.net

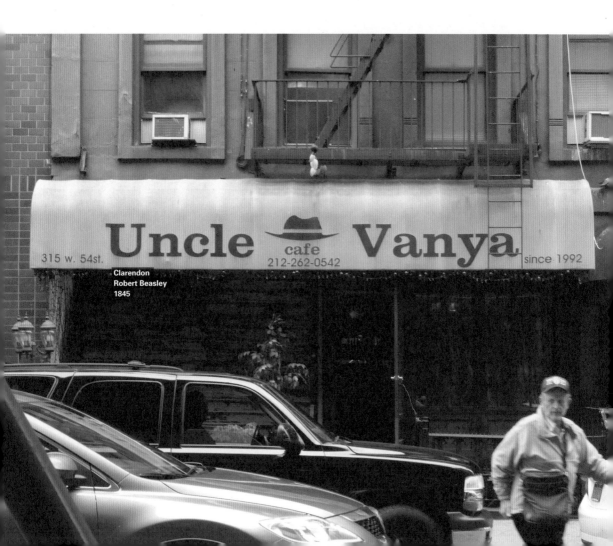

미리아드는 1992년 로버트 슬림바크Robert Slimbach와 캐롤 트웜블리Carol Twombly에 의해 디자인된 서체이다. 탈기하학적 산세리프 서체로 비교적 최근에 디자인되어 세련된 모습을 가지고 있다. 2002년도에 애플사의 공식서체로 채택되면서 아이폰의 뒷면에 새겨진 'iPhone' 글씨를 통해 대중들에게 친숙한 서체로 자리 잡게 되었다.

54 W.B. Organic Dry Cleaners
311 W 54st St., NY 10019

중심 상업지구답게 간판과 서체의 사용이 눈에 띄게 복잡하고 다채로워지는 것을 발견할 수 있다. 사진의 전당포 간판에 사용된 쿠퍼 블랙은 아시아계 디자이너들은 잘 사용하지 않는 서체이다. 하지만 고전적인 서구 문화권의 느낌을 간직하고 있어 뉴욕이라는 도시와 잘 어울린다.

F & D Pawnbrokers Inc.
359 W 54th St., NY 10019
+1 212-586-3707
fanddpawnbrokersinc.com

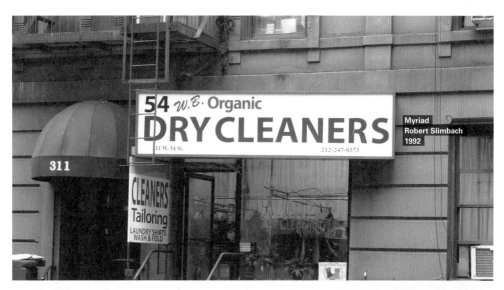

54번 스트리트에 있는 멕시코 음식점으로
아이덴티티를 표현하기 위해 서체를 선인장 질감이
나는, 오묘한 느낌의 패턴으로 채워 넣은 것이
재미있다. 뉴욕에 있는 멕시코 음식점 중에서
만족도가 가장 높은 곳으로 음식도 맛있고 가격도
적당한 편이라 뉴욕을 방문한 여행객이라면 가보길
추천한다.

El Centro
824 9th Ave., NY 10019
+1 646-763-6585
elcentro-nyc.com

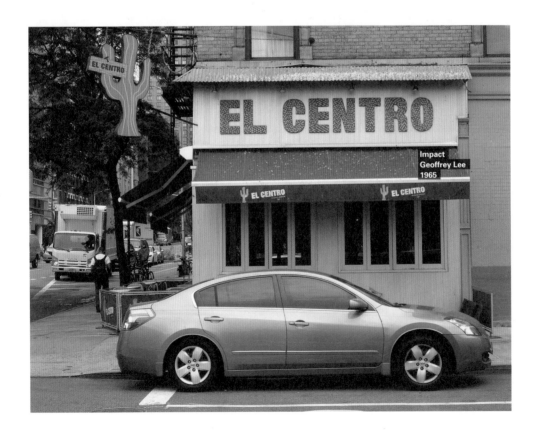

CBS의 간판 토크쇼인 〈데이비드 레터맨 쇼〉의 간판은
그 자체가 하나의 아이콘이다. 두꺼운 글씨의 제목을
아치 형태로 배치한 후, 그 아래 공간에 스크립트
서체를 사용한 디자인은 마치 품위 있는 계약서에
서명한 듯한 느낌을 준다. 이를 통해 이 토크쇼의
유머러스함과 격조 높음을 표현하려 한 듯하다.

Late Show with David Letterman
1697 Broadway, NY 10019
+1 212-247-6497
cbs.com/shows/late_show

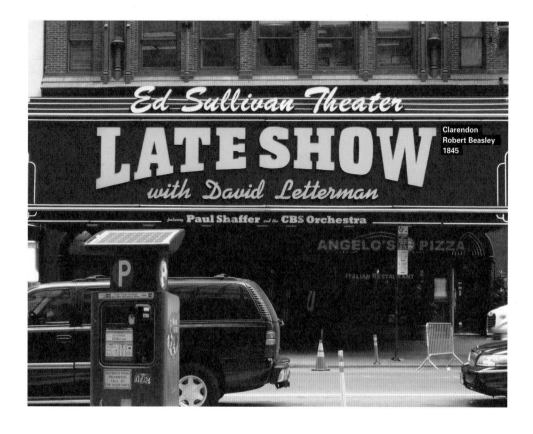

관광객을 상대로 하는 한 잡화점. 안으로 들어가면 다채로운 기념품은 물론, 아시아 언어를 유창하게 구사하는 상점 주인들을 만날 수 있지만 대부분이 가벼운 인사말 정도이니 큰 기대는 하지 말길. 좁은 공간에 큰 글씨로 빽빽하게 쓰여 있는 취급품목들의 이름이 가게 안에 빈틈없이 진열된 제품의 모습과 매우 흡사한 점이 재미있다.

Royal Computers & Cameras
1693 Broadway, NY 10019
+1 212-333-4487

뉴욕의 거리에 매어둔 자전거는 다음날이 되면 통째로 도난 당하거나 최소한 타이어나 핸들이 없어지는 일이 비일비재하다. 이러한 문제를 방지하기 위해 뉴욕에는 우리나라에선 생소한 자전거 주차장bicycle parking이 존재한다. 하지만 금액이 놀랄 만큼 비싼 것이 흠이다.

323 W 43rd St., NY 10036

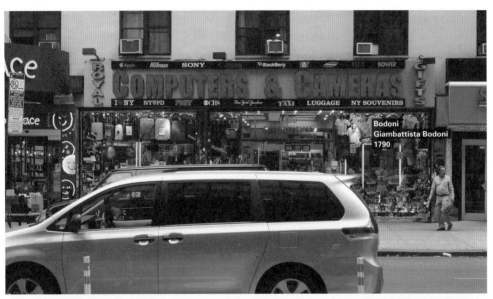

시멘트가 굳지 않은 곳에 낙서하는 장난은 전 세계
어딜 가나 똑같은 것 같다.

714 11th Ave., NY 10011

45번 스트리트에 있는 진료소로 뉴욕에서 비교적
저렴한 의료시설 중 하나이다. 현지에서 특별한
혜택을 받을 수 없는 외국인이나 관광객, 방문객 등이
차선책으로 선택할 수 있는 곳이다. 참고로 미국의
병원비는 정해진 의료비를 청구하는 방식이 아니어서
작은 진료가 아닌 수술과 같은 큰 의료비는 병원 측과
협의하여 결정한다.

Ryan Chelsea Clinton Community Health Center
645 10th Ave., NY 10036
+1 212-265-4500
ryancenter.org

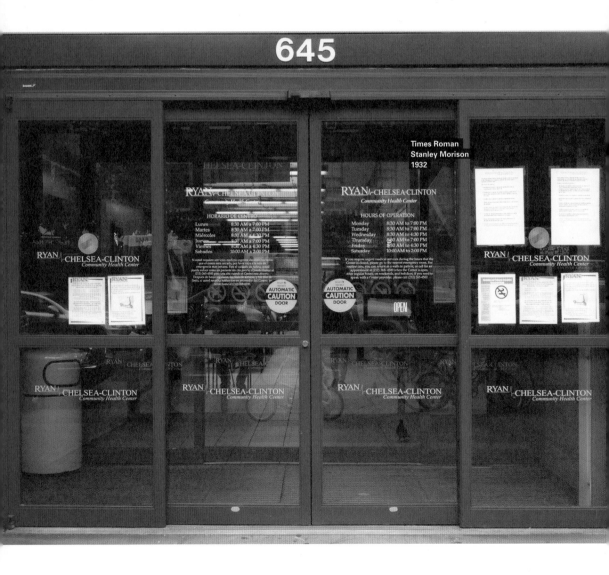

44번 스트리트에 있는 무가지 가판대이다. 어퍼 이스트 사이드 지역에서 만났던 잘 관리된 무가지 가판대와는 달리 오랫동안 방치된 모습이다. 모양과 색깔이 제각각인 것이 마치 다양한 인종이 모여있는 뉴욕의 모습과도 같아 보인다.

619 9th Ave., NY 10036

1994년부터 발간된 〈게이 시티 뉴스Gay City News〉는 각종 성 소수자들의 소식과 권익을 알리는 역할을 하고 있다. 이 신문의 가판대는 뉴욕 곳곳에서 심심치 않게 발견할 수 있다.

501 W 51st St., NY 10019

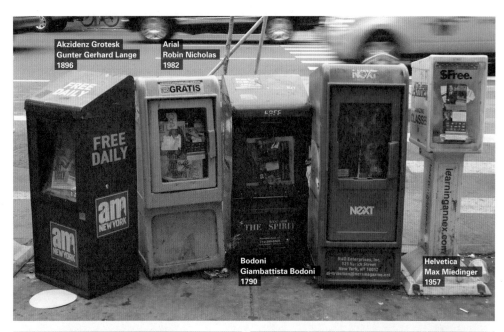

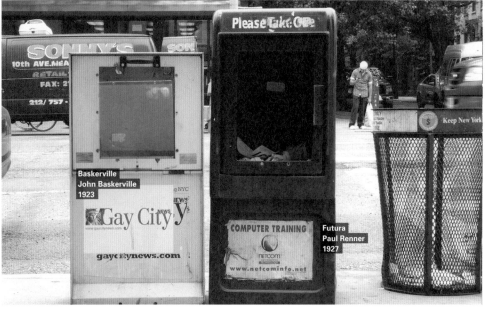

Pie Face
1691 Broadway, NY 10019
+1 212-247-9065
piefacenyc.com

750 10th Ave., NY 10019

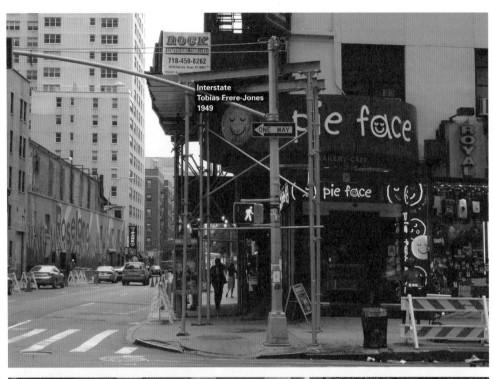

Interstate
Tobias Frere-Jones
1949

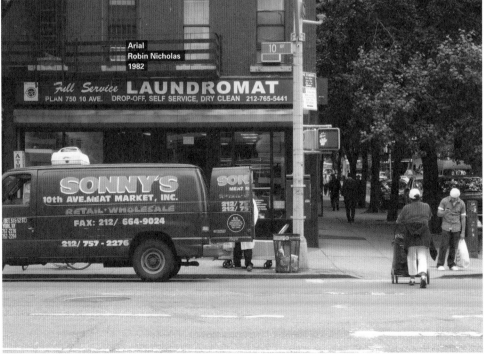

Arial
Robin Nicholas
1982

34번 스트리트에 위치한 가구수리점의 간판이다.
뉴욕의 사인물 중에는 이와 같이 서체를 참고하여
그려진 캘리그래피 사인물을 종종 볼 수 있다.
베테랑스의 간판은 단어의 왜곡된 실루엣에 맞추어
알파벳을 그린 아주 센스 있는 작업이다. 의도된
것인지 우연인지는 정확히 알 수 없지만, 고전적인
느낌을 주는 세리프체가 수리가 필요한 오래된 가구를
대상으로 하는 가구수리점의 이미지와 아주 잘
어울린다.

Veteran's Chair Caning & Repair
442 10th Ave., NY 10001
+1 212-564-4560
veteranscaning.aitrk.com

복고풍의 브로드웨이 서체가 사용된 건물. 서체
이름이 곧 장소의 이름인 것이 너무나 1차원적이라
오히려 웃음을 자아낸다.

1674 Broadway, NY 10019

141

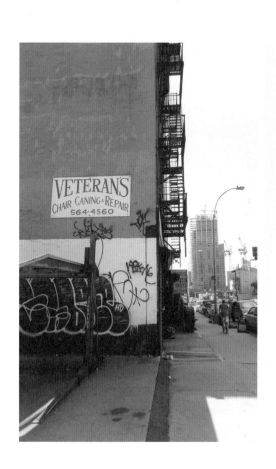

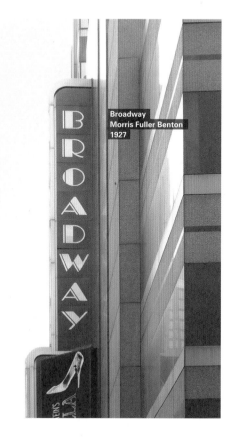

Broadway
Morris Fuller Benton
1927

국내에도 많이 알려진 패션잡화 브랜드 케네스콜의
뉴욕 프로덕션 건물이다. 자세히 보면 현재 간판이
위치한 곳에 여러 개의 구멍이 보이는데, 아마도
예전에 설치된 간판의 흔적이 아닌가 싶다. 전체적인
건물의 형태와 펜스가 쳐진 출입구를 고려했을 때
가장 이상적인 레이아웃을 보이는 자리이기 때문에
같은 자리에 꾸준히 간판을 설치해 왔던 것으로
보인다.

Kenneth Cole Productions
603 W 50th St., NY 10019
+1 212-265-1500
kennethcole.com

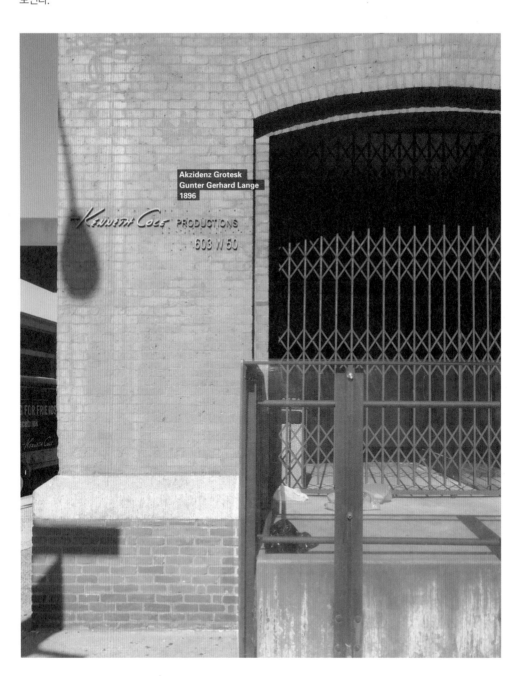

46번 스트리트에 있는 뉴욕에서 손꼽히는 철물점이다.
가정용 공구뿐 아니라 공업용 공구까지 폭넓은 제품을
모두 구비하고 있다. 철물점의 아이덴티티와 잘
어울리는 시원한 느낌의 파란색 벽면과 역삼각형의
레이아웃을 한 안내판이 절묘한 조형미를 보여주고
있다. 또한 주변 분위기에 어울리는 강인한 형태의
서체와 색상을 사용한 점이 눈길을 끈다.

Metropolitan Lumber & Hardware
617 11th Ave., NY 10036
+1 212-246-9090
metlumber-nyc.com

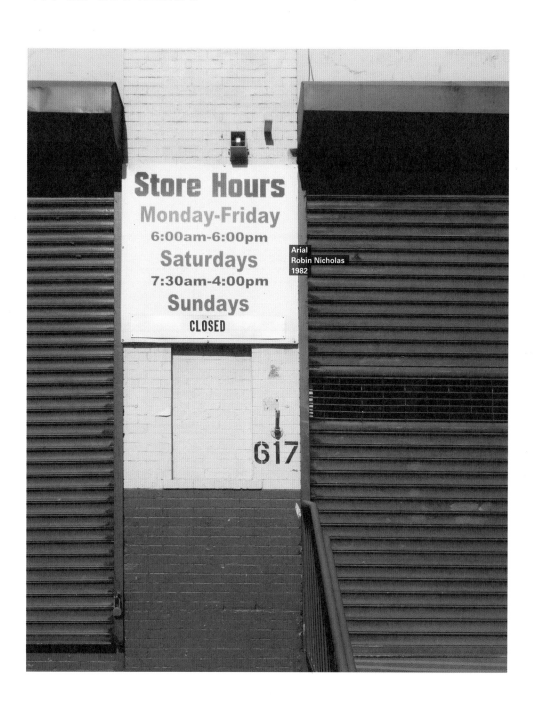

Arial
Robin Nicholas
1982

10번 애비뉴에 위치한 라이언 첼시 클린턴 보건소.
외부에는 보건소의 여러 가지 일정이 적혀있는
일정표가 비치되어 있다. 여러 사람이 모두 다른
글씨체에 알록달록한 색상, 아기자기한 그림을 곁들여
각자에게 의미 있는 날을 소박하게 작성해 놓은
모습이 재미있다.

Ryan Chelsea Clinton Community Health Center
645 10th Ave., NY 10036
+1 212-265-4500
ryancenter.org

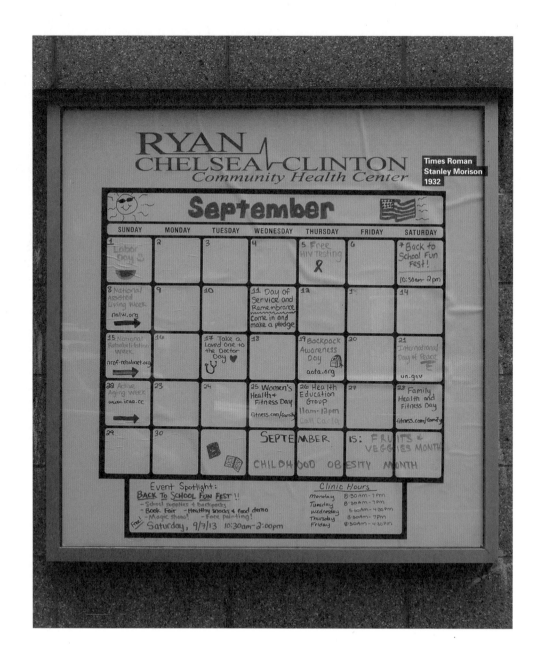

프루티거와 미리아드는 두 서체의 사소한 특징을 알아야만 구분할 수 있는데, 가장 쉽게 확인할 수 있는 부분은 'y'의 테일이다. 프루티거의 테일은 디센더 라인Descender Line과 평행을 이루는 반면 미리아드의 테일은 완만한 기울기를 가지고 있다. 또한 'i', 'j'의 상단 포인트를 타이틀Title이라 부르는데, 프루티거는 사각형의 타이틀을, 미리아드는 원형의 타이틀을 가지고 있다. 이외에도 'j', 'Q', '6'의 모양으로 구분이 가능하며, 프루티거는 남성적인 세련미를, 미리아드는 우아한 여성미를 풍긴다는 점에서 서체가 주는 느낌 또한 다르다.

401 10th Ave., NY 10019

상업지구로 내려와 보면 쇼윈도와 차양막을 활용한
사인물이 조명이 들어있는 아크릴박스 형태의
사인물로 바뀌어 있는 모습을 발견할 수 있다. 뮤지컬
전용극장들이 모여있는 브로드웨이는 화려한 광고판
사이에 시선 끌기 경쟁이 치열하게 벌어지고 있는
곳으로 주말이면 관광객과 현지인들로 발 디딜 틈이
없는 곳이다.

1689 Broadway, NY 10019

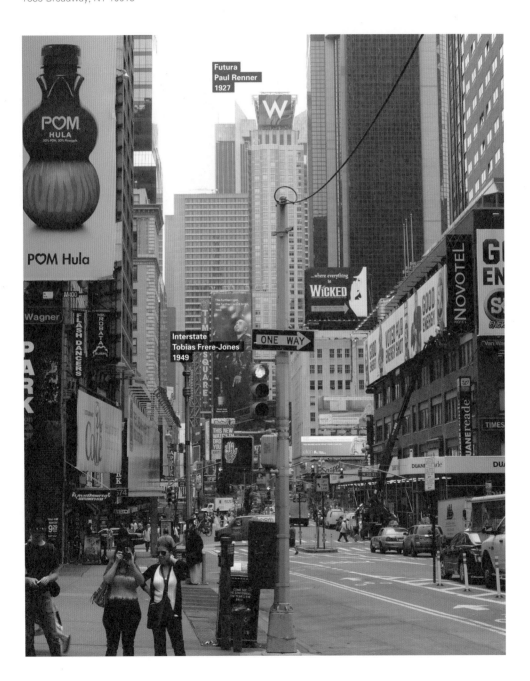

브로드웨이와 타임스스퀘어 근방의 화려함은 밤낮이 다르지 않다. 정체를 알아내기 어려울 정도로 화려하게 변형된 서체와 장식적 요소, 강한 대비를 이루는 색상의 간판을 보고 있노라면 환한 대낮에도 번쩍이는 네온사인을 보고 있는 듯한 착각이 들 정도이다.

Chevys
259 W 42nd St., NY 10036
+1 212-302-4010
chevys.com

타임스스퀘어의 유명한 맛집인 달라스 BBQ이다. 항상 사람이 붐비는 곳으로 짧게는 10분에서 길게는 20분 이상 기다려야 하는 곳이다. 이곳에서 윙 메뉴는 뉴요커들에게 유달리 큰 사랑을 받고 있다.

Dallas BBQ
241 W 42nd St., NY 10036
+1 212-221-9000
dallasbbq.com

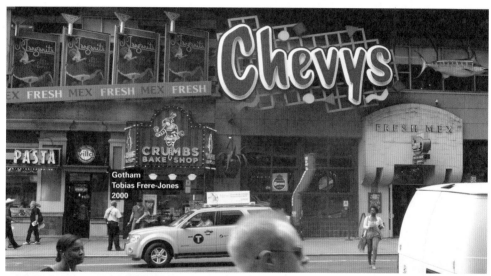

일본 산리오Sanrio사의 헬로키티Hello Kitty는
의외로 뉴요커에게 사랑받는 캐릭터이다. 장소가
장소이니만큼 성조기 옷을 입고 뉴욕의 별명인 사과Big
Apple를 들고 있는 헬로키티의 모습이 제법 귀엽다.

Sanrio

233 W 42nd St., NY 10036
+1 212-840-6011
sanrio.com

뮤지컬 〈저지보이즈JERSEY BOYS〉의 간판에 사용된
서체는 얼핏 보면 임팩트로 착각하기 쉽지만, 사실은
헬베티카 콘덴스드이다. 'S'의 허리 부분 형태와
'R'의 꼬리 부분에 꾸며진 곡선을 보면 헬베티카
콘덴스드임을 쉽게 구분할 수 있다.

330 W 43rd St., NY 10036

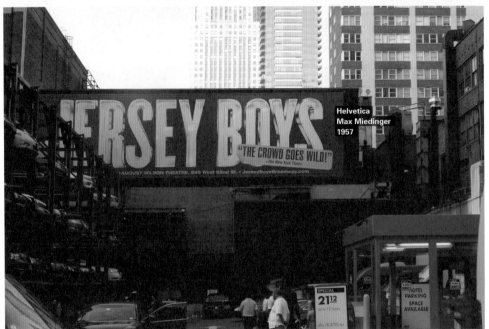

Helvetica
Max Miedinger
1957

전설적인 블루스 뮤지션, 비비 킹B.B. King의 이름을 딴 블루스 클럽. 입구에서는 비비 킹과 관련된 각종 기념품을 판매하고 있으며, 스피커에서는 친숙한 그의 명곡들이 흘러나오니 귀 기울여 보자. 또한 클럽 안에는 비비 킹이 애용하는 기타의 이름을 딴 루씰Lucille이라는 식사 공간도 마련되어 있다.

이 밖에도 맨해튼에는 수준 높은 정통 블루스를 즐길 수 있는 클럽이 곳곳에 숨어있으니, 어느 곳을 선택하든 멋진 공연을 감상할 수 있을 것이다.

B.B. King Blues Club & Grill
237 W 42 St., NY 10036
+1 212-997-4144
bbkingblues.com

Gotham
Tobias Frere-Jones
2000

네온사인의 거리 타임스스퀘어. 사방이 전광판으로
둘러 쌓여있다는 묘한 기분은 현장에서만 느낄 수
있는 감상 포인트이다. 상대적으로 좁은 공간에
집중되어 있는 총천연색의 조명은 더욱 위력적으로
느껴진다. 현대식 전광판들 사이로 보이는 유명
브랜드의 향연은 이곳이 과연 자본주의의 심장부라는
사실을 실감하게 해준다.

사진은 타임스스퀘어 46번 스트리트에 위치하고
있는 TKTS로, 브로드웨이 뮤지컬의 오프라인
티켓부스이다. 아침에 가면 당일 공연 티켓을
20〜50％까지 할인된 금액에 구매할 수 있다.

TKTS
Broadway, NY 10036
+1 212-912-9770
tdf.org

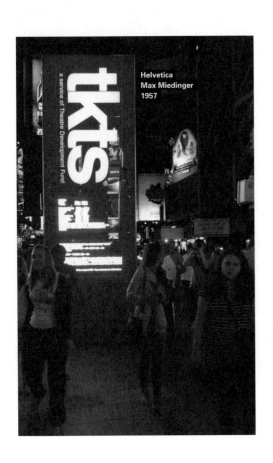

Helvetica
Max Miedinger
1957

BROADWAY

Monday	3:00pm – 8:00pm
Tuesday	2:00pm – 8:00pm
Wednesday Matinee	10:00am – 2:00pm
Wednesday Eve	3:00pm – 8:00pm
Thursday	3:00pm – 8:00pm
Friday	3:00pm – 8:00pm
Saturday Matinee	10:00am – 2:00pm
Saturday Eve	3:00pm – 8:00pm
Sunday Matinee	11:00am – 3:00pm
Sunday Eve	3:00pm – 7:30pm

Starting at 8am full price for future performances are available for shows at window #1. Full price tickets may be available for today's shows that are not available at a discount.

FOR SAME-DAY EVENING AND NEXT DAY MATINEE DISCOUNT TICKETS
TKTS SOUTH STREET SEAPORT
OPEN MONDAY – SATURDAY 11AM – 6PM, SUNDAY 11AM – 4PM
TKTS BROOKLYN

OPEN TUESDAY – SATURDAY 11AM – 6PM

TKTS Come Celebrate our 40th Anniversary right here in Times Square on J
York, New York. "It's a privilege and a pleasure to have TDF in my life. N:
rma Blount – Manhattan, New York "HAPPY FORTY JOHN" – John De Santis –
k. "Your birthday makes us happy!!!!! Another of the reasons why NY is the
.

TDF made the tickets affordable. Happy 40th!!" – Lisa and Frankie Fischer –

타임스스퀘어는 유동인구가 많은 지역이라 곳곳에
경찰들이 있어 맨해튼의 다른 지역에 비해 밤에도
안전한 편이다. 하지만 소매치기나 호객행위, 돈을
요구하는 기념 촬영 등이 성행하는 곳이니 조심해야
한다. 특히 이곳에서 밤에 길거리 음식을 사먹는 것은
권하지 않는다.

200 W 47th St., NY 10036

사진의 광고판에서 보이는 브라이언트Bryant체는 2002년 에릭올슨Eric Olson이 디자인한 라운디드Rounded 타입의 산세리프 서체이다. 애초부터 라운디드 타입의 디지털 서체로 만들어져 친근하고 부드러운 느낌을 동시에 가지고 태어났다. 가벼운 인상을 주는 이 타입의 다른 서체들과는 달리 브라이언트는 전반적인 자폭이 좁아 부드러우면서도 표준적인 느낌을 준다. 덕분에 기업의 이미지를 대변할 수 있을 만큼의 진중함도 가지고 있는데, 우리에게도 친숙한 LG의 기업 서체시스템도 브라이언트를 베이스로 하여 만들어진 서체를 사용하고 있다.

200 W 47th St., NY 10036

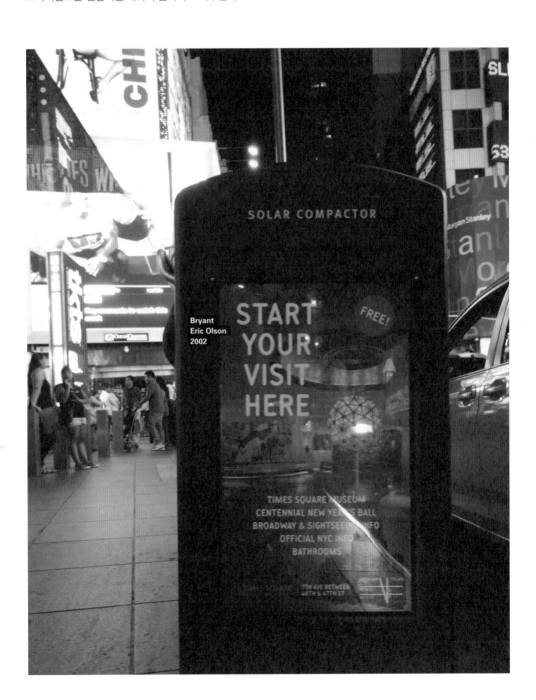

벤츠의 로고서체는 캐슬론인 듯 보이지만 사실은 전용서체인 메르세데스Mercedes를 사용하고 있다. 왼쪽에 보이는 슬로건에 쓰인 산세리프체 역시 전형적인 헬베티카처럼 보이지만 이층 구조의 'g'를 보면 헬베티카가 아니라는 것을 알 수 있다. 이처럼 세계적인 기업들은 대체로 전용서체시스템을 사용하고 있으며, 우리에게 친숙한 서체들을 기반으로 하고 있다.

Mercedes-Benz
770 11th Ave., NY 10019
+1 877-996-2075
mbmanhattan.com

뉴욕에서 자동차를 렌트하는 것은 생각보다 어렵지 않다. 먼저 국내에서 국제면허증을 발급받아야 한다. 국제면허증은 운전면허증을 소지하고 관내 구청 교통과에 방문하면 손쉽게 발급받을 수 있으며, 자동차는 렌트카 웹사이트를 이용하여 예약할 수 있다. 우리나라와 같은 좌핸들 국가인 미국에서 운전하는 것은 어렵지 않지만, 보행신호를 잘 지키지 않는 행인들 때문에 운전 시 주의를 요한다.

Enterprise Rent-A-Car
667 11th Ave., NY 10036
+1 212-262-3231
enterprise.com

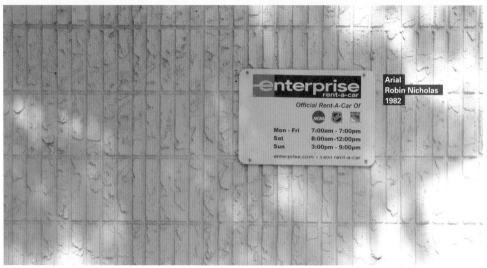

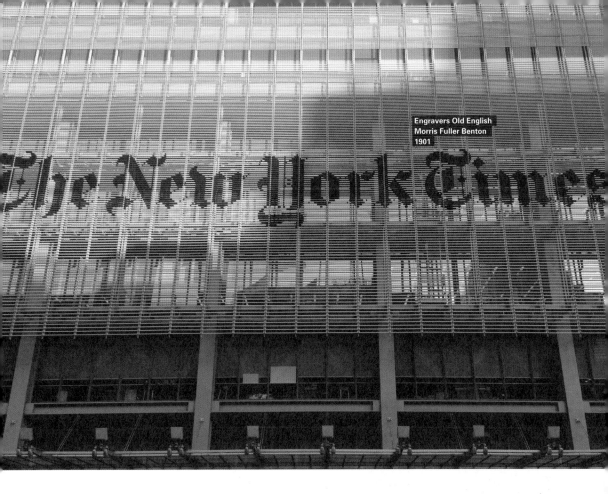

Engravers Old English
Morris Fuller Benton
1901

뉴욕타임스의 로고타입이 어떤 서체인지 많은
사람들이 궁금해하지만 사실 독립된 서체는 아니다.
엔그레이버스 올드 잉글리쉬Engravers Old English가
뉴욕타임스의 로고타입과 아주 비슷한 모습을 가지고
있으며, 유독 다른 모습을 하고 있는 'h'는 올드
잉글리쉬 서체에서 찾아볼 수 있다.

The New York Times
620 8th Ave., NY 10018
+1 212-556-1234
nytco.com

우리에게 할리우드 영화나 미국드라마를 통해
익숙해진 뉴욕경찰의 모습은 아이러니하게도 범인을
잡는 모습보단 패스트푸드를 사랑하는 모습에 더
가깝다. 치안이 썩 좋지 않은 뉴욕에서 순찰을 하며
간단하게 끼니를 해결해야 하는 것이 그 이유가
되지 않았나 싶다. 그래서 사진의 뉴욕경찰과
패스트푸드점은 어쩐지 잘 어울리는 한 쌍의 콤비와도
같아 보인다.

McDonald's
556 Fashion Ave., NY 10018
+1 212-869-1918
mcdonalds.com

뉴욕에 있는 대다수의 간판은 지역이나 건물의
특성을 반영하고 있는데, 맥도날드 간판에는 검은색을
배경으로 한 모던한 간판이 있는가 하면, 자사의 'M'자
로고를 활용한 간판도 있다. 그중에서도 브로드웨이에
위치한 맥도날드의 간판은 패스트푸드점보단 뮤지컬
극장의 느낌을 더 강하게 풍긴다.

McDonald's
220 W 42nd St., NY 10036
+1 212-840-6250
mcdonalds.com

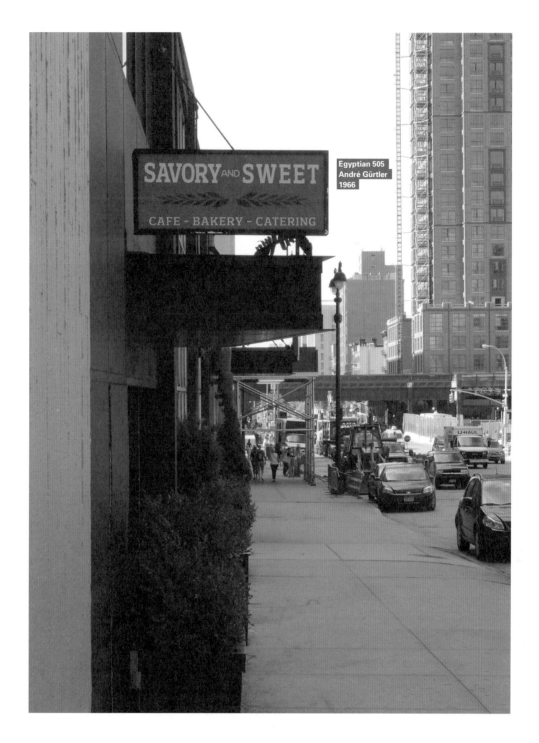

Egyptian 505
André Gürtler
1966

세이버리 앤 스위트는 33번 스트리트에 있는
제과점이다. 미드타운에는 어퍼 웨스트 사이드에서
찾아볼 수 없는 저렴한 제과점이 있는데 이곳이
그중 하나다. 맛은 물론 분위기도 훌륭해 추천할만한
곳이다.

Savory & Sweet
404 10th Ave 33rd St., NY 10001
+1 212-594-4444
savoryandsweetnyc.com

뉴욕에는 100년 이상의 역사를 가진 클래식한 호텔이
많이 있다. 대부분 최고급 호텔로서 높은 숙박료를
자랑하지만, 편의시설이 노화되어 불편한 점 또한
존재한다. 이곳 트래블 호텔은 클래식한 인테리어를
지닌 오래된 호텔이지만 편의시설이 리뉴얼 되어있고,
숙박료가 상대적으로 저렴하며, 여름에는 야외
수영장도 이용할 수 있다.

The Travel Inn
515 W 42nd St., NY 10036
+1 212-695-7171
thetravelinnhotel.com

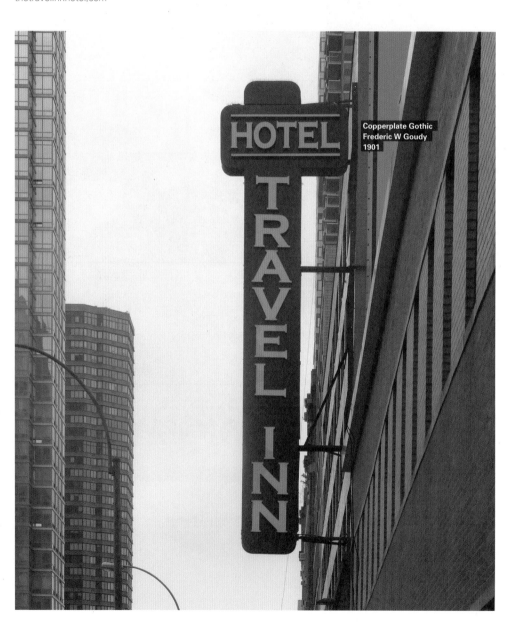

Copperplate Gothic
Frederic W Goudy
1901

서체의 활용에서 중앙정렬은 다루기 어려운 방식이다.
문단이 길 경우 산만하고 복잡한 느낌으로 흐를 수
있기 때문이다. 하지만 뉴욕호텔은 중앙정렬을 적절히
활용해 균형 잡힌 결과물을 만들어 내고 있다. 건물
입구의 형태와 잘 어우러진 서체가 마치 데칼코마니를
보는 듯한 착각을 불러일으킨다.

New York Hotel and Motel Trades Council
305 W 44th St., NY 10036
+1 212-586-6400
nyhtc.org

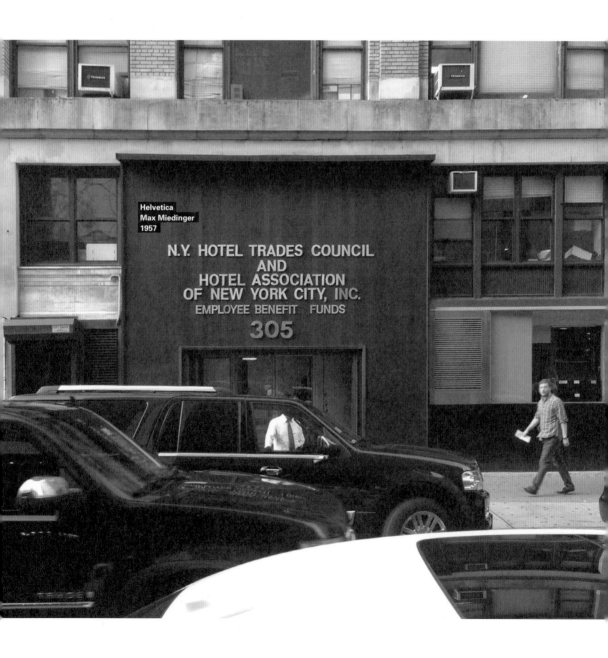

광활해 보이기까지 하는 콘크리트 벽 한가운데에
덩그러니 설치된 소방호스는 마치 한 점의
현대미술작품처럼 보인다. 'Stand Pipe' 표지판이
보여주는 상하좌우 여백과 문자의 칼 같은 정렬은
도시적인 느낌과 인공적인 느낌을 동시에 전달하며,
헬베티카는 단호한 느낌을 부각시키고 있다.

401 10th Ave., NY 10019

헬베티카의 다양한 매력 중 하나는 아라비아 숫자의
표현에서 찾을 수 있다. 그중 숫자 '1'은 자주 비교되는
에어리얼, 유니버스와 확연히 다를 뿐 아니라, 직선과
곡선이 조화를 이루는 아름다운 모습을 보여준다.

575 11th Ave., NY 10036

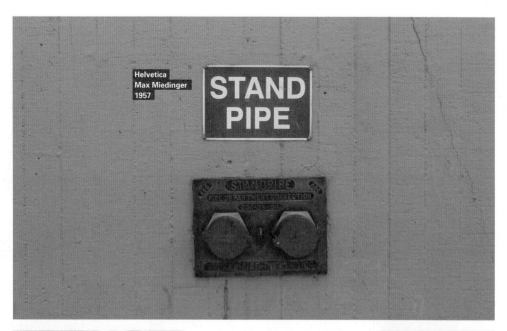

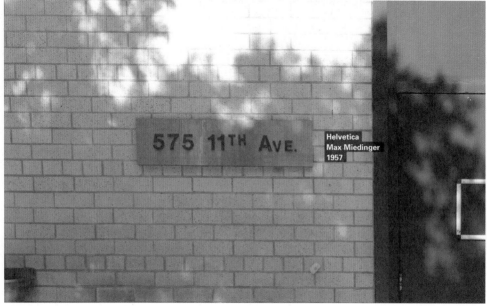

현대미술의 중요한 작품들을 만나볼 수
있는 현대미술관은 미술 애호가뿐만 아니라
일반인들에게도 인기가 높다. 신분증을 맡기면 각
나라별 언어로 설명해주는 오디오가이드를 무료로
빌릴 수 있으니, 이곳에 들를 계획이라면 사진이
포함된 신분증을 지참하고 오는 것이 좋다.

The Museum of Modern Art
11 W 53rd St., NY 10019
+1 212-708-9400
moma.org

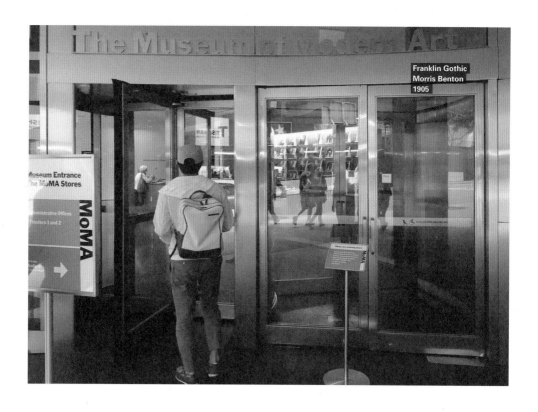

MIDTOWN WEST

플랫아이언 빌딩Flatiron Building

175 5th Ave.

23번 스트리트와 브로드웨이, 5번 애비뉴가 교차하는 곳에 아슬아슬하게 서 있는 얇은 건물.
원래 이름은 풀러빌딩Fuller Building이나, 다리미를 닮은 외관 때문에 플랫아이언 빌딩으로 더
많이 불린다. 철골 구조를 최초로 채택해 이후 맨해튼의 마천루 기술의 밑거름이 된 기념비적인
건물이다. 뾰족하게 깎여진 예각 부분의 폭이 2m 정도밖에 안 돼 아찔하고 독특한 조형미를
보여주고 있다.

카네기 홀Carnegie Hall

881 7th Ave.

세계적인 음악 연주홀로 철강왕 앤드류 카네기Andrew Carnegie가 재산을 기부해 만들어진
곳이다. 차이콥스키Tchaikovsky가 초연한 이 뮤직홀은 현재 세계 일류급 뮤지션들의 공연장소이자
역사적 기념물로 인정받고 있다. 철강왕 카네기에 의해 만들어졌지만, 강철을 사용하지 않은
뉴욕의 마지막 건물이라는 점이 아이러니하다. 아름답고 고풍스러운 외관답게 최고의 품위를
가진 연주회가 주로 열리는 카네기 홀은 전 세계의 아티스트들에게 한 번쯤 서고 싶은 꿈의
무대이기도 하다.

매디슨 스퀘어 파크Madison Square Park

Madison Ave.

5번 애비뉴에서 멀지 않은 곳에 있는 매디슨 스퀘어 파크는 특색은 없지만 한적한 쉼터로
뉴요커들의 사랑을 한몸에 받는 공원이다. 유명한 햄버거 가게인 쉐이크쉑버거Shake Shack Burger가
이곳에 있으며 언제나 줄을 서서 기다려야 할 정도로 인기가 높다. 한적한 공원에서 휴식을
취하다 보면 붙임성 좋은 청솔모들의 관심에 익숙해져야 할 것이다. 눈썰미가 좋은 사람이라면
이 지역 곳곳에 설치된 재미있는 공공미술을 찾아보는 것도 흥미로운 경험이
될 것이다.

유니언 스퀘어Union Square
14th-17th St.

|

두 개의 길이 합쳐지는 공간에 위치하여 유니언 스퀘어라고 불리게 됐다. 미국의 주요 집회, 시위 등이 벌어진 곳으로 역사적인 의미를 지닌 곳이다. 지금은 우리나라의 재래시장 같은 개념인 그린마켓이 열려 많은 사람들이 발걸음을 하고 있다.

현대미술관The Museum of Modern Art, MoMA
11 West 53 St.

|

뉴욕을 대표하는 현대미술 전시장. 현대미술의 중요한 작품뿐만 아니라 조각, 사진, 설치, 건축 등 다양한 장르의 작품들을 과감히 수용하여, 유럽의 예술과는 다른 미국식 모더니즘을 추구한 명소로 자리 잡았다. 수십만 점의 작품과 드로잉은 물론 스케치, 모형, 영화, 도서 등이 전시되어 있으며, 최근에는 여기에 게임도 추가되어 MoMA의 넓은 포용력을 엿볼 수 있다. 오디오가이드와 스마트폰용 애플리케이션을 통해 관람객들이 어려운 현대미술에 더 쉽게 접근할 수 있도록 했다. 휴관일은 수요일이며, 전시장이 비교적 일찍 마감을 하는 데다가 관람할 작품이 상당히 많으므로 일정을 잘 확인하고 방문하는 것이 좋다.

04

Bodoni

|

디자이너 지암바티스타 보도니Giambattista Bodoni, 1740-1813
발표 1790년
국가 이탈리아
스타일 디돈Didone

|

보도니는 이탈리아의 활자 디자이너 지암바티스타
보도니가 1790년에 디자인한 독창적인 서체다.
1740년 투린Turin에서 태어나 인쇄업자였던 아버지의
일을 이어받은 그는 바스커빌의 영향을 받아 영국
케임브리지 대학 인쇄소Cambridge University Press에
가기로 결심한다. 하지만 말라리아에 걸려 이를
포기하고 고향으로 돌아가 인쇄소를 설립하게 되는데,
그때 왕의 로만Romain du Roi의 영향을 받아 만들게 된
서체가 바로 보도니이다.

펜글씨 모습이 미세하게 남아있는 보도니는
세리프체의 형식을 가지고 있는 서체 중에 가장
모던한 디돈 스타일Didone Style의 서체이다. 가느다란
가로획과 아주 두꺼운 세로획이 극단적 대비를
이루는 모습이 독특하고 강렬한 느낌을 주며, 볼
터미널ball terminal이라고 부르는 거의 정원에 가까운
획의 마무리를 가지고 있다. 수학적 비례가 섬세하게
고려된 서체로, 특히 아라비아 숫자 '2', '3', '5'는
바스커빌의 영향을 받은 독특한 모습에 보도니의
특징인 볼 터미널이 더해져 특유의 조형미가
돋보인다. 'K', 'R' 등의 오른쪽 아래로 뻗은 획을
레그Leg라고 부르는데, 보도니는 가로세로 획의
차이나 세리프의 형태만으로도 강렬한 이미지를 주기
때문에 이 이외의 꾸밈을 많이 사용하고 있지 않지만,
'R'의 레그는 유독 멋을 부리고 있다. 또한 'U', 'V',
'Y' 등 세로획을 둘 이상 사용하고 있는 경우 왼쪽
세로획을 두껍게 오른쪽을 얇게 사용하고 있는데,
'M'만은 예외적으로 오른쪽 세로획을 두껍게 사용하고
있다. 이러한 디자인이 나오게 된 배경에는 18세기

말에 등장한 매끄러운 표면을 가진 종이와 광택 있는
잉크가 바탕이 되었다. 또한 활자를 조각하는 도구의
발달로 인해 아주 얇고 섬세한 표현도 가능해지게
되었다.

보도니는 이후 발바움Walbaum, 페니스Fenice 등과
함께 유럽에서 제목용 서체로 크게 사랑받게 된다.
하지만 낮은 가독성 때문에 본문용으로 사용하기에는
어려웠는데, 1996년에 이러한 보도니의 특징적
단점을 보완한 서체가 등장한다. 캘리포니아의
에미그레Emigre사가 개발한 필로소피아Filosofia가 바로
그것인데, 획의 굵기를 줄여 가독성을 높인 결과
보도니체가 가진 아름다운 느낌을 본문용으로도
사용할 수 있게 되었다.

두꺼운 세로획에 얇은 가로획, 그리고 둥근 획의
마무리는 마치 검은색 정장에 흰색 와이셔츠, 붉은색
넥타이로 마무리한 멋쟁이 도시 신사처럼 세련된
인상을 준다. 그 때문인지 〈보그Vogue〉, 〈바자Bazaar〉
등 유명 패션 잡지의 대표 서체로 오랫동안 사용되고
있다. 현재 이탈리아 파르마의 보도니 미술관Bodoni
Museum에는 그가 조각한 서체들이 보존되어 있어,
18세기 말 보도니의 열정과 숨결을 그대로 만나 볼 수
있다.

2 3 5

볼 터미널Ball Terminal

U V Y

R M

레그Leg

MIDTOWN EAST

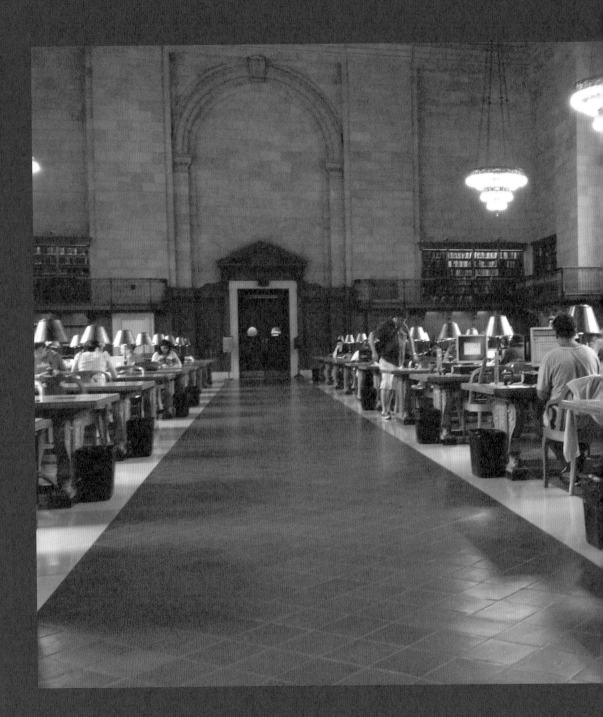

미드타운 이스트는 맨해튼 중심에서 동쪽에 위치한
지역으로, 중심가의 상업적인 분위기가 이어지고
있다. 가장 화려한 5번 애비뉴는 강 건너 롱 아일랜드
시티Long Island City로 넘어갈 수 있는 퀸스버러
브리지Queensboro Bridge로 연결된다. 그랜드 센트럴
터미널, 뉴욕공립도서관, 록펠러 센터, 유엔본부 등
뉴욕 하면 떠오르는 대표적인 랜드마크들이 이곳에
집중적으로 위치하고 있다. 리버사이드를 따라
늘어선 창고 지역에는 화려한 그래피티들이 볼거리를
이룬다. 또한 고급브랜드의 매장들이 줄지어 있는
5번 애비뉴는 쇼핑 코스로 여성들에게 인기가 많은
지역이다.

이곳에선 익숙한 브랜드와 로고들이 맨해튼의
고풍스러운 건물과 미국적인 스케일의 고층 빌딩과
어우러지면서 뉴욕 특유의 개성 있는 분위기를
만들어내고 있다. 특히 유명 브랜드라 할지라도
각각의 건물 형태나 모습에 따라 간판의 형태와
위치를 달리하고 있거나, 외관을 해치지 않는 선에서
여러 가지의 조형요소를 활용하고 있으니 이런 새로운
풍경 또한 놓치지 않고 관찰하기 바란다.

상업지구이지만 유명백화점과 유명브랜드는 전통적인
서체를 그대로 사인물에 사용하고 있으며, 어퍼
이스트 사이드처럼 골드컬러의 서체가 선호되는
경향을 보인다. 금속을 이용한 타이포그래피가 많고,
여백을 넓게 활용하는 편이지만, 코리아타운으로
내려올수록 최근에 만들어진 서체를 많이 사용하며
여백도 줄어드는 모습을 보인다.

5번 애비뉴 인근에서 만난 식수수질검사대. 뉴욕의 수도세는 사업장이나 사유지 등 특별한 몇몇 경우를 제외하고는 일반적으로 면제이다. 록펠러 재단Rockefeller Foundation의 기부를 통해서라고 알려져 있지만, 실제로는 부동산을 소유한 측에서 수도세를 부담하고 렌트 입주자들에게는 면제해주는 방식으로 운영되고 있다. 물과 관련한 이야기가 나와서 말이지만, 종종 뉴욕의 식당에서 물을 달라고 하면 어떤 물을 원하는지 묻는 경우가 있다. 이때 특별한 생수를 주문하는 경우가 아니라면 수돗물Tap Water을 달라고 하면 된다.

678 5th Ave., NY 10019

동쪽 해변에 위치한 일종의 산책로인 이스트 리버 에스플러네이드의 자전거 전용도로 표지판이다. 교통지옥이 따로 없는 뉴욕에서 자전거는 소중한 교통수단이다. 대체로 자전거 전용도로가 잘 만들어져 있는 편이지만, 복잡한 도시 한복판에서는 불법주차 차량들이 점령하고 있어 무용지물이 되기도 한다.

E River Esplanade, NY 10010

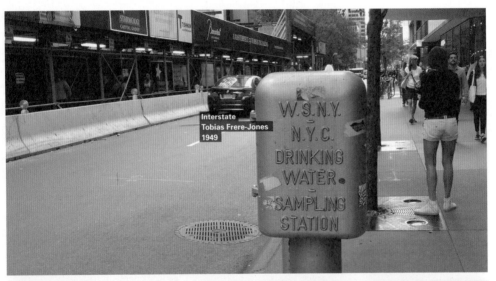

Interstate
Tobias Frere-Jones
1949

W.S.N.Y.
N.Y.C.
DRINKING
WATER
SAMPLING
STATION

BUSY DRIVEWAY

Impact
Geoffrey Lee
1965

NO PEDESTRIANS
NO BIKING

Arial
Robin Nicholas
1982

USE WALKWAY

WALK BIKE
ZONE

폐쇄회로 TV로 녹화 중임을 알려주는 경고판. 프레임을 이용해 텔레비전 형태로 디자인한 센스가 돋보이며 정교하게 다듬어져 있는 서체와 여백, 판넬의 설치 모습 등이 눈길을 끈다. 아래쪽의 두 녹색 판넬은 따로 제작되었지만 위쪽 여백과 아래쪽 여백을 통일시킨 모습을 발견할 수 있다. 또한 정보의 우선순위를 명확하게 하여 보는 사람에게 그 내용을 효과적으로 전달하고 있다.

449 E 29th St., NY 10016

에어리얼은 1982년 로빈 니콜라스Robin Nicholas가 당시 협력사 이외에서는 쓸 수 없었던 헬베티카를 대체하기 위해 디자인한 서체이다. 악치덴츠 그로테스크를 변형해 만들어졌지만 탄생한 목적 때문인지 획의 두께나 비례가 헬베티카를 떠올리게 한다. 이 서체는 마이크로소프트의 초기 운영체제인 윈도우 3.1에 설치된 채 배포되어 큰 인기를 얻었으며, 이후 애플의 매킨토시에서도 쓰이게 되면서 우리에게 가깝고 친근한 서체가 되었다.

500 E 30th St., NY 10016

코리아타운은 32번 스트리트와 브로드웨이가 만나는 곳이며, 대부분의 지하철이 통과하는 지역이다. 근처의 간판들에서 서체가 급격하게 변화하는 모습을 발견할 수 있다. 골목 안쪽으로 들어서면 한글로 된 간판과 익숙한 언어에 반가움이 밀려오는 곳이다. 하지만 소매치기가 많은 지역이니 방심은 금물이다.

9 W 32nd St., NY 10001

Arial
Robin Nicholas
1982

THE LDN KING
BROADWAY'S LIONKING MUSICAL EVENT

GENESIS

No Smoking

MoMA

ASSOCIATES
Software superior by design.
US
HEALTHCARE

PROPERTY OF NYSDOT

NO TRESPASSING

VIOLATORS PROSECUTED

BUS LAYOVER LANE
NO STANDING
4PM - 7PM
MON THRU FRI
⟵⟶

590

MADISON AVENUE

1. Get started

$

Options
24-hour
7-day pas

H&M

Never trust a criminal...
until you have to.
JAMES SPADER
BLACKLIST
SEPT 23
MONDAYS 10PM
4

Kenneth Cole NEW YORK

GIFTS
I ♥ NY

EATH KING
SMOOTHIES · FRESH JUICE · FROZEN YOGURT

ATM

720

Call for free estimate.
Security Systems
DGA
Alex Berber
212.840.5159

·POWER BLEACHING
·DENTAL CLEANINGS
·HOME BLEACHING
·PORCELAIN VENEERS
·INVISALIGN ORTHODONTI
·DENTAL IMPLANTS
·METAL-FREE CROWNS
·TOOTH-COLORED FILLINGS

BLOOMINGDALE'S

BERGDORF
GOODMAN

Frank Stella
American, born 1936

Empress of India 1965
Metallic powder in polymer emulsion paint on canvas

Gift of S. I. Newhouse, Jr., 1978

🎧 466

JEWELERS ON FIFTH

STANLEY

A|X

1 HOUR PARKING
9AM - 4PM
MON THRU FRI
9AM - 7PM
SATURDAY
⟵⟶
SP-377E

In NYC, cyclists must:
Yield to pedestr
Stay off the sid
Obey traffic ligh
Ride with traffi

Helmets are encouraged.
Get yours at a nearby bike shop.
See map for locations.

SAND, SUN,
SANDALS. SEE YA.

MAILROOM
590
IBM
DELIVERIES

aries nail

VENEZUELA

We've got things
to store your things.

ZANGO

Mayet
fitness.com

(347) 501-0212

BOXEUR
MARSEILLE
FRANCE

세계에서 가장 비싼 거리인 7번 애비뉴와 55번
스트리트가 만나는 다이아몬드 스트리트의 모습.
맨해튼에서는 공공적인 성격의 건물에 거대한
성조기가 걸려있는 모습을 자주 볼 수 있다.
대각선으로 삐죽하게 나와 있는 깃발의 모습은 다른
도시에서 쉽게 볼 수 없는 웅장하고 독특한 도시
풍경을 만들어 낸다.

FIFTH AVENUE PRESBYTERIAN CHURCH
7 W 55th St., NY 10019
+1 212-247-0490
fapc.org

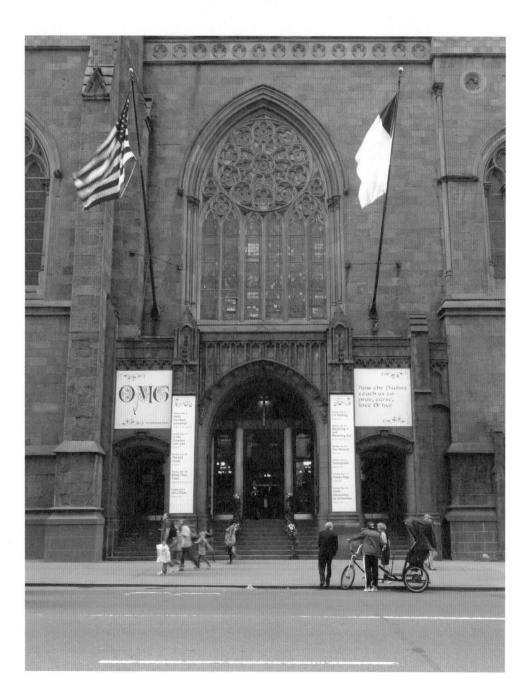

버그도프 굿맨은 1901년에 개장한 뉴욕 최고의 럭셔리 백화점이다. 과거 밴더빌트 가문의 저택이 자리하고 있던 곳으로, 화려함의 극치를 볼 수 있다. 5번가에 늘어선 각종 명품 매장들의 쇼윈도우 디스플레이는 화려하고 아름답기로 유명해 마케팅과 홍보, 디자인을 공부하는 여행객이라면 꼭 방문해야 하는 장소다.

Bergdorf Goodman
754 5th Ave., NY 10019
+1 212-753-7300
bergdorfgoodman.com

트라잔Trajan은 1989년 캐롤 트웜블리가 디자인한 서체이다. 트라야누스로 불리기도 하는 이 서체는 석판에 각자한 모습과 미묘한 곡선, 그리고 세리프체이면서도 세리프의 사용을 절제한 특징을 가지고 있다. 디자인 명문대인 로드아일랜드 스쿨 오브 디자인Rhode Island School of Design(RISD), 컬럼비아대학교Columbia University 이외에도 많은 대학교의 서체시스템으로 사용되고 있다.

580 Berriman St., NY 11208

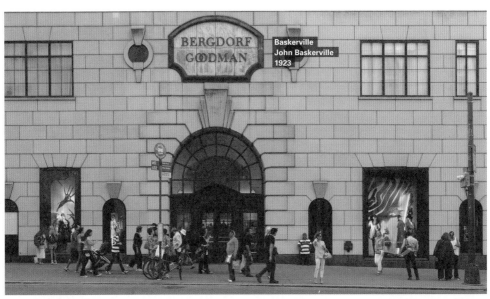

Baskerville
John Baskerville
1923

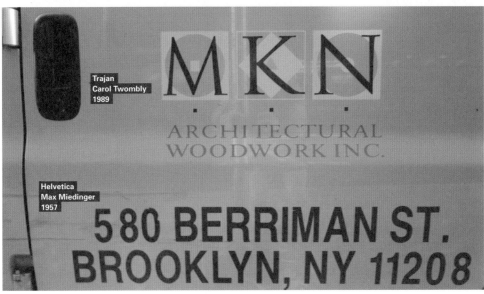

Trajan
Carol Twombly
1989

Helvetica
Max Miedinger
1957

태생이 항구였던 맨해튼에는 여전히 많은 종류의
페리가 운행하고 있다. 페리에 탄 채 멀리 떨어져서
맨해튼의 마천루를 감상해보는 것도 한 번쯤은 경험해
볼 만하다. 한번 승선하면 꽤 긴 시간을 운행하니
웹사이트를 통해 운행구역과 시간 등을 꼼꼼히 체크한
후 이용하도록 하자.

East River Ferry
East 34th St., NY 11101
nywaterway.com

56번 스트리트에 있는 임시공사벽에 부착된 안내판과
광고물. 부착 면적이 모두 동일하게 이루어져 있는
가운데, 좌측은 강렬하고 단호한 느낌으로 주의사항을
전달하는 반면, 가운데는 서체와 크기를 달리해 많은
내용의 정보를 일목요연하게 정리하고 있다. 우측은
면을 분할해 주어진 공간을 지혜롭게 사용하고
있는데, 과감한 색상이 사람들의 시선을 사로잡고
있다. 이처럼 같은 장소의 공공안내문도 그 의도와
목적에 따라 다양한 편집 스타일을 보여주고 있음을
발견할 수 있다.

228 E 56th St., NY 10022

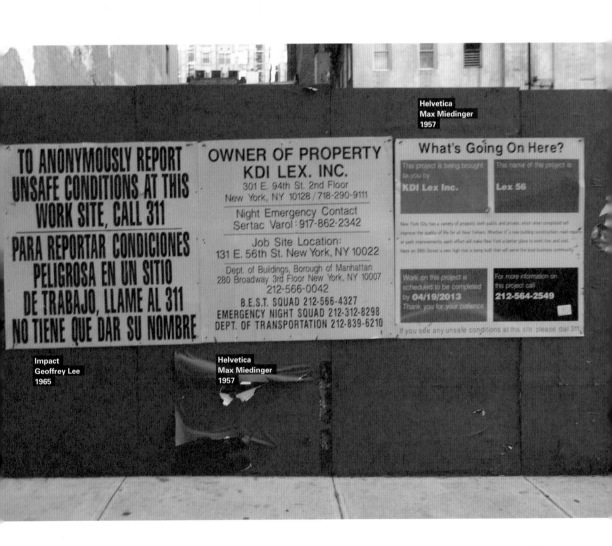

46번 스트리트에 위치하고 있는 이 극장은 다양한 공연을 관람할 수 있는 곳이다. 웹사이트를 이용해 현재 상영 중인 공연을 확인할 수 있다.

Harold and Miriam Steinberg Center for Theatre
111 W 46th St., NY 10036
+1 212-719-1300

'L'을 두 개나 쓴 것도 모자라 이탤릭체를 사용해 'ULLTRA'를 한껏 강조했다. 지하주차장으로 내려가면 성조기 두 개가 시야에 들어오는데, 마치 미국이 온몸으로 나와 맞이해 주는 것만 같다. 가운데 성조기 그림과 상단의 'ULLTRA'를 하나의 그리드 시스템으로 잡아 정사각형에 가까운 구도를 만들고, 아래쪽의 크고 넓은 'Welcome' 위에 얹어 무게감과 균형감을 적절하게 배분했다.

301 E 41st St., NY 10017

맨해튼은 벌금으로 운영되는 게 아닐까 싶을 정도로 거리 곳곳에 공회전, 경적, 주정차 등 다양한 종류의 경고표지판이 즐비해 있다. 일방통행과 같은 문제와 더불어 맨해튼에서는 운전자가 명심해야 할 것이 한두 가지가 아니다.

315-399 E 39th St., NY 10016

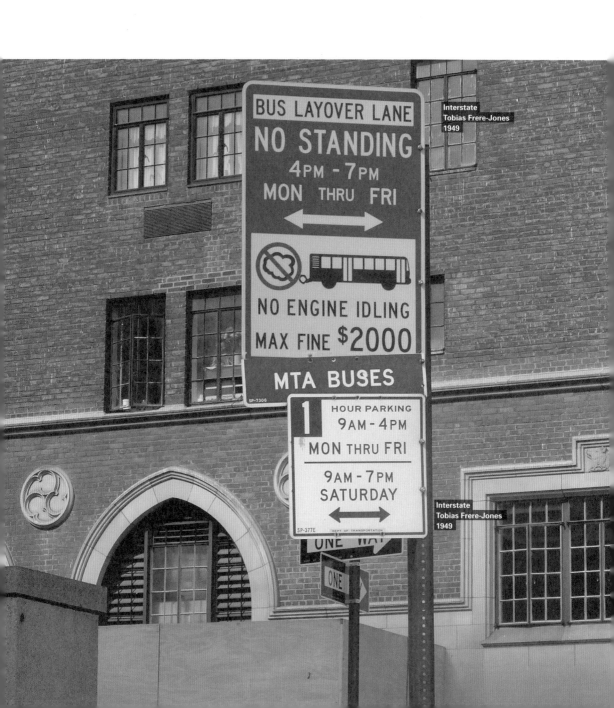

맨해튼 곳곳에는 자전거를 대여해주는 보관소가 많이
있다. 복잡하기 이를 데 없는 뉴욕에서 자전거는 매우
유용한 교통수단이기 때문이다. 파란색 자전거를 타고
뉴욕 시내를 누비는 사람들의 모습은 뉴욕에서 자주
볼 수 있는 일상적인 풍경이다. 신용카드 한 장으로 두
대까지 대여 할 수 있으니 참고해두자.

8-26 E 57th St., NY 10022

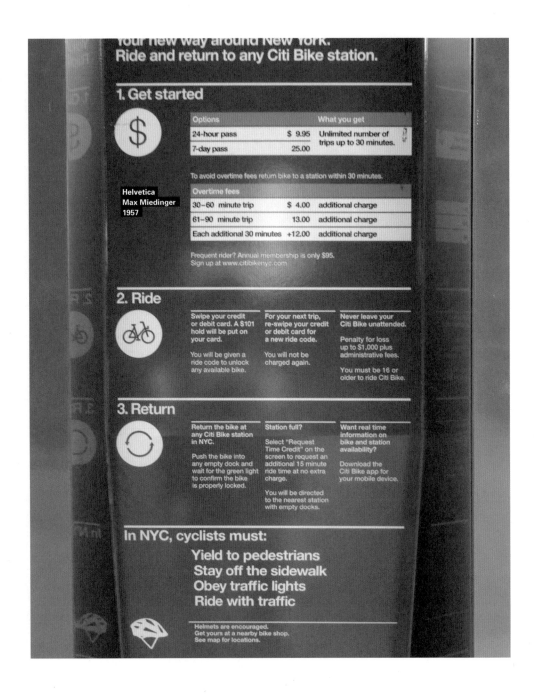

영화 〈스파이더맨Spider-Man, 2002〉에서 악당 그린
고블린으로 변하는 노먼 오스본이 사는 아파트가 바로
이곳에 있다.

1st Ave. and E 40th St., NY 10016

Futura
Paul Renner
1927

Interstate
Tobias Frere-Jones
1949

Garamond
Claude Garamond
1530

금융의 도시 뉴욕에는 엄청나게 많은 은행이 있다. 당연히 은행 간의 경쟁도 치열할 것으로 예상되는데, 사진에 보이는 퍼스트 리퍼블릭 은행First Republic Bank이 보여주고 있는 홍보의 수준은 집요하게 보일 지경이다. 사인물이 사거리의 근거리, 원거리, 좌우는 물론 대각선 방향까지도 빈틈없이 건물을 뒤덮고 있어 과도하게 사용됐다는 느낌을 준다.

First Republic Bank
575 Madison Ave., NY 10022
+1 212-371-8088
firstrepublic.com

뉴욕의 이국적인 모습을 만들어내는 요소 중 하나가 바로 이 포물선을 그리며 드리워진 가로등이다. 뉴욕의 신호등도 사장교cable-stayed bridge처럼 주탑과 포물선을 케이블로 연결하여 하중을 분산하고 있는 모습이다.

407 E 50th St., NY 10022

181

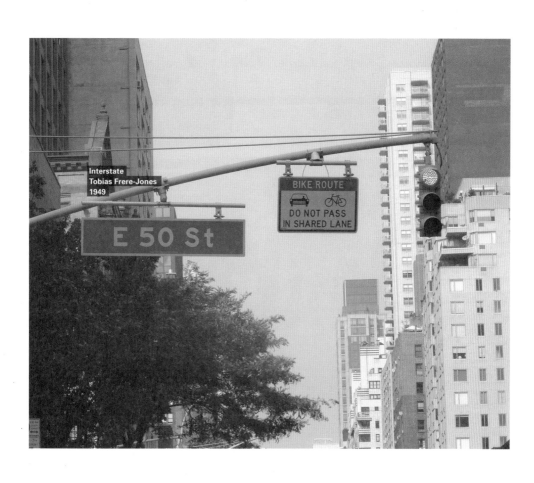

퀸스 미드타운 터널로 향하는 방향을 알려주는
도로표지판. 뉴욕의 표지판은 주로 문자로만 쓰여
있어 영어가 익숙하지 않다면 읽어볼 틈조차 없는
경우가 많다. 게다가 일방통행인 뉴욕에선 한번
지나친 곳으로 다시 돌아오는 일이 번거롭다. 따라서
뉴욕의 지리에 완전히 익숙해지기 전까지는 사거리를
지나갈 때마다 현재 위치를 확인하는 습관을 들이는
것이 좋다.

Queens Midtown Tunnel, NY 10016

다양한 표지판과 더불어 공사장도 이미 뉴욕을
대표하는 풍경이 된 듯하다. 뉴욕의 공사는
도시 전체의 노후화로 인한 유지·보수공사가
대다수이지만, 높은 임대료로 인해 상점들의 입주와
철수가 비일비재하기 때문이기도 하다.

1st Avenue Tunnel, NY 10017

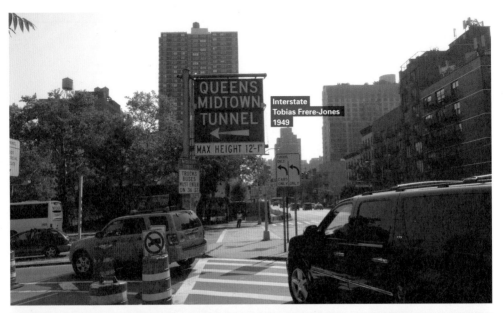

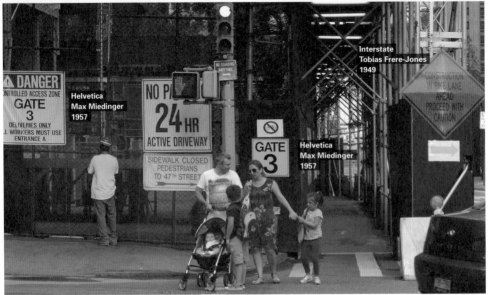

뉴욕 한복판의 돌바닥에 쓰여 있는 도로명으로
로마시대에 새겨 넣은 듯 자연스러운 세리프 모양을
지니고 있다. 세리프체는 돌에 글자를 새기며 생겨난
정의 흔적에서 유래되었는데, 글자획이 수평으로
뻗어 가독성을 높여 주기도 하며, 가로획과 세로획의
굵기에 대비를 줘 서체의 특징을 결정하기도 한다.
최초로 세리프체가 사용된 곳은 로마의 트리아누스
황제의 기념비(A.D.124)라고 알려져 있다.

차단기에 쓰인 주차금지 경고문. 우연히 'Active'라는
글씨가 이탤릭 느낌으로 기울어지면서, 정말로
액티브한 느낌이 표현되고 있다. 대부분의 서체
가족에 포함되어 있는 이탤릭 서체는 이와 같이
주목성을 유도하는 효과를 거두기도 한다. 트럼프
타워 맞은 편인 소니 플라자 퍼블릭 아케이드Sony Plaza
Public Arcade 우측에 있는 주차구역에서 만날 수 있다.

24E 56th St., NY 10022

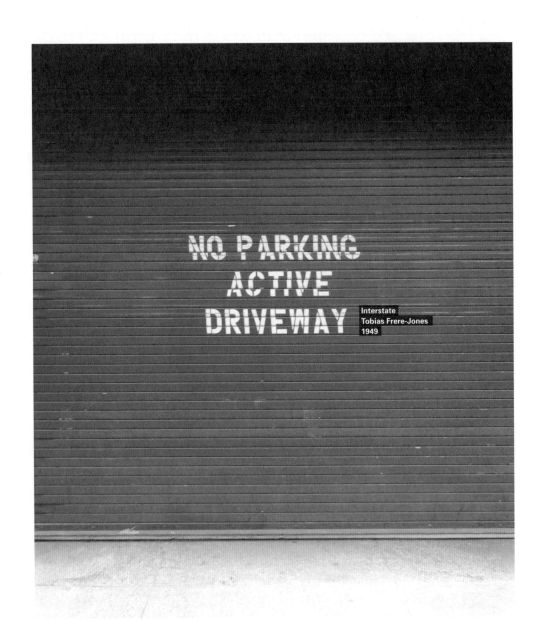

Interstate
Tobias Frere-Jones
1949

중심 상업지구에서는 간판에 그림을 적극적으로
활용하고 있다. 상단의 레스토랑 간판은 뚱뚱해
보이는 두꺼운 서체를 사용한 만큼 여백을 넓게
주어 무게의 분배가 이루어지게 한 반면, 아래쪽의
점집 간판은 얇고 좁은 느낌의 서체를 사용하여
여백이 거의 없는 빽빽한 모습을 하고 있다. 이렇게
큰 차이점을 보여주지만 놀랍게도 두 간판은 같은
서체인 푸투라를 사용하고 있다. 같은 서체도 어떻게
사용하느냐에 따라 결과가 얼마나 달라질 수 있는지를
잘 보여주는 예다.

Chef's Kitchen
58 E 56th St., NY 10022
+1 212-755-9700

Futura
Paul Renner
1927

Futura
Paul Renner
1927

자연스러운 현지의 느낌은 오히려 이런 다듬어지지 않은 요소들에서 더욱 도드라지게 나타난다. 상점들이 모여있는 구역인데, 가로로 긴 간판과 세로로 늘어진 깃발, 삼각형, 원형 등 다양한 모양을 가진 사인물들이 길게 늘어서 있다. 유난히 북적대는 가게들이 독특한 형태로 모여있는 모습이 밤거리의 여흥을 돋우고 있다.

O'Brien's Irish Pub & Restaurant
134 W 46th St., NY 10036
+1 212-391-1516
obriensnyc.com

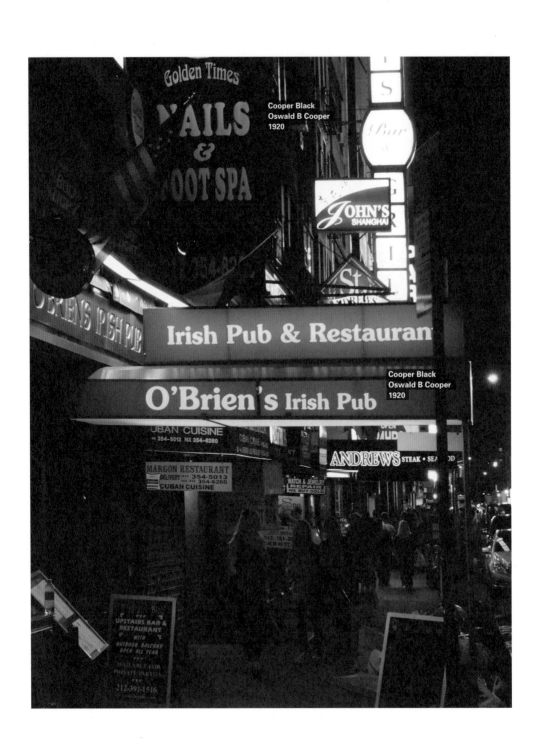

유엔본부에는 시간대별로 각국의 언어로 된 투어 가이드가 마련돼 있어 건물 내부와 유엔의 역사에 대한 설명을 들을 수 있다. 특히 우리에겐 반가운 얼굴인 반기문 사무총장의 사진도 있어 더욱 친숙하게 느껴진다. 재미있게도 건물이 들어선 지역은 공식적으로 미국 소유의 땅이 아니라고 한다. 모눈종이처럼 촘촘히 생긴 건물의 외관이 단순하면서도 독특해 보인다.

United Nations Headquarters

United Nations, NY 10017

+1 212-963-4475

un.org

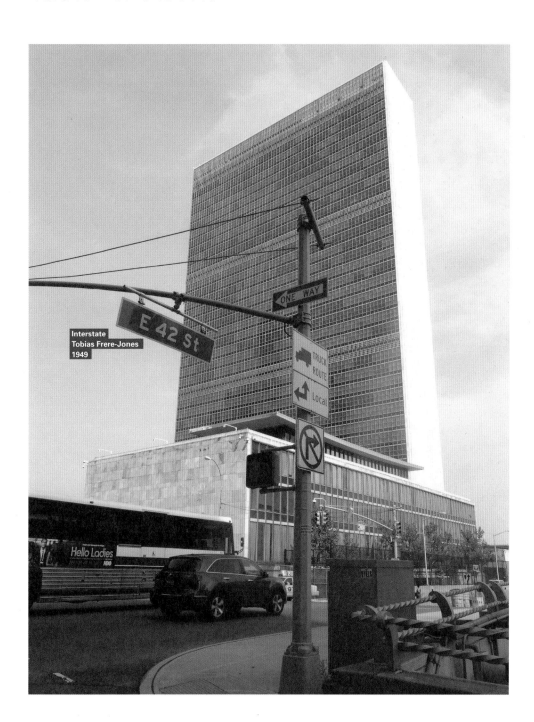

Interstate
Tobias Frere-Jones
1949

영화 〈나홀로 집에2Home Alone2, 1992〉의 촬영장소가 된 장난감 가게. 파오 슈워츠는 그야말로 장난감과 인형, 사탕으로 가득해 아이는 물론 어른들도 재미있게 구경할 수 있는 곳이다. 유명세로 치면 파오 슈워츠가 월등하지만, 주변에 비슷한 규모의 장난감 가게가 더 있으니 여유가 있다면 둘러보는 것을 추천한다.

FAO Schwarz
767 5th Ave., NY 10022
+1 212-644-9400
fao.com

정원사로 일하다가 뉴욕공립도서관에서 공부의
기회를 얻은 마틴 래드키|Martin Radtke가 후에 주식으로
크게 성공해 거액의 재산을 도서관에 기부했다는
내용이 담긴 석판. 바닥에 새겨진 그의 이야기처럼
뉴욕공립도서관에서는 이곳과 얽힌 다양한 사람들의
사연을 곳곳에서 찾아볼 수 있다. 여러 사람의 기부가
이어져 내려와 지금까지도 많은 사람들에게 방대한
양의 자료가 무료로 제공되고 있다.

New York Public Library
5th Ave. at 42nd St., NY 10018
+1 917-275-6975
nypl.org

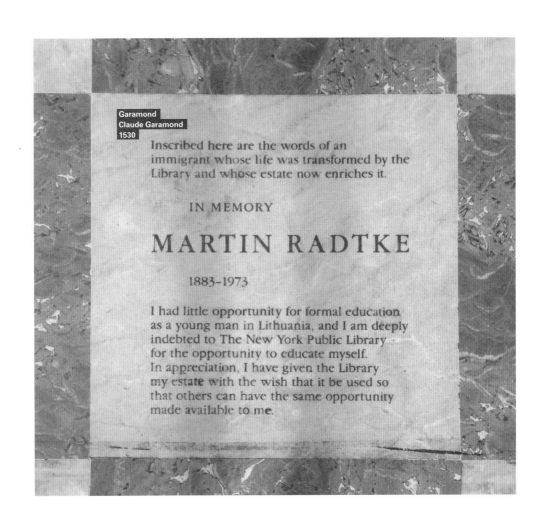

Garamond
Claude Garamond
1530

Inscribed here are the words of an
immigrant whose life was transformed by the
Library and whose estate now enriches it.

IN MEMORY

MARTIN RADTKE

1883-1973

I had little opportunity for formal education
as a young man in Lithuania, and I am deeply
indebted to The New York Public Library
for the opportunity to educate myself.
In appreciation, I have given the Library
my estate with the wish that it be used so
that others can have the same opportunity
made available to me.

넓은 면적에 새겨진 문구는 배경보다 조금 더 옅은
색을 사용하여 조용한 도서관의 분위기를 해치지 않고
있다. 또한 문자의 크기를 조절해 정보를 구분하여
전달하고 있다. 그에 비해 경고문이 쓰여 있는 작은
푯말은 빨간색을 사용해 주변 문구보다 더 강렬한
존재감을 드러내고 있다.

The New York Public Library gratefully
acknowledges the following for their
generous support of South Court

Celeste Bartos

The Starr Foundation
Altman Foundation

The City of New York
Mayor Michael R. Bloomberg

City Council Speaker A. Gifford Mill
City Council Speaker Peter F. Vallone
City Council Member Christine Q

Helvetica
Max Miedinger
1957

Elevator
for staff
use only

190

도서관 한쪽에는 그동안 이곳에 기부를 한 사람들의
명단이 적혀 있다.

New York Public Library
5th Ave. at 42nd St., NY 10018
+1 917-275-6975
nypl.org

제2차 세계대전 참전용사들의 이름이 적힌 명판.
명예로운 내용이 전시될 만큼 뉴욕공립도서관의
위상이 높다는 것을 알 수 있다.

Garamond
Claude Garamond
1530

도서관 안에는 각종 기념비적인 내용이 곳곳에 적혀 있다. 각각의 내용이 어디에 새겨졌느냐에 따라 그에 어울리는 서체가 사용된 점을 눈여겨볼 만하다. 편의를 위해 사용된 서체들은 산세리프체를, 기록을 위해 쓰인 서체들은 세리프체를 대부분 사용하고 있다.

New York Public Library

5th Ave. at 42nd St., NY 10018

+1 917-275-6975

nypl.org

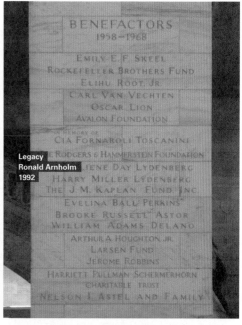

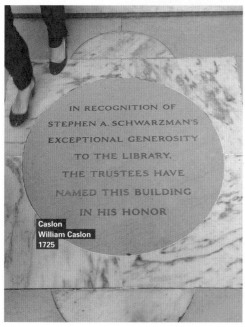

뉴욕공립도서관은 장소가 가진 특성상 아카데믹한 느낌을 주는 세리프체를 주로 사용하기 때문에 이곳에서 만난 산세리프체인 헬베티카가 내심 반갑다. 한편 'Visitors' Theater'라는 글씨가 부착된 부분을 자세히 보면 문이 열리는 부분을 중심으로 좌우에 한 단어씩 배치한 센스가 돋보인다. 또한 바깥 부분의 여백을 기준으로 전체적인 서체의 크기를 잡고, 높이를 설정하는 등 달랑 글씨 한 줄 뿐인 작업이지만 여러 면에서 흥미로운 디자이너의 터치가 느껴진다.

고풍스러운 디자인의 패널이 현대적인 디자인의
타이포그래피를 감싸고 있는 모습이 이채롭다. 옥외
패널에 설치되는 작업은 디자이너가 어떤 두께의
프레임에 설치되는지 알지 못한 채 작업하는 경우가
많아 막상 설치되고 나면 사방의 여백이 어색해지는
경우가 종종 있다. 하지만 이 결과물은 이러한 상황을
잘 이해하고 작업한 듯, 깔끔한 마무리가 인상적이다.

New York Public Library
5th Ave. at 42nd St., NY 10018
+1 917-275-6975
nypl.org

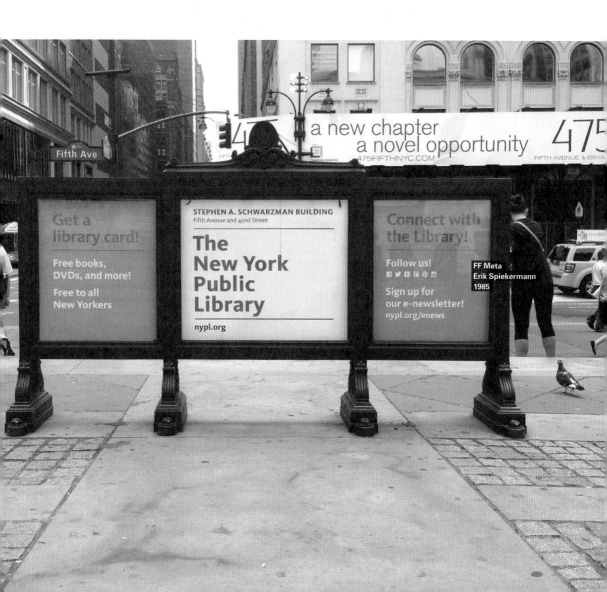

1871년 철도왕 코넬리어스 밴더빌트Cornelius Vanderbilt가
건립한 그랜드 센트럴 터미널은 미국 최대 규모의 역으로,
수많은 영화와 드라마에서 로맨틱한 장소로 등장했던
곳이다. 고전적인 건축 양식과 더불어 오랫동안 사용되어
고풍스러운 분위기를 자아낸다. 열차를 이용할 일이
없다고 해도 한 번쯤 들러보면 누구나 각자의 기억 속에
있는 영화 속 한 장면을 떠올릴 수 있을 것이다.

Helvetica
Max Miedinger
1957

Gotham
Tobias Frere-Jones
2000

그랜드 센트럴 터미널은 오랜 역사와 상징성을 잘 표현할 수 있는 전통적인 세리프체인 가라몬드를 주로 사용하고 있다. 또한 정오에도 밝지 않은 실내 조도를 가지고 있어 대부분의 서체에 조명을 사용하고 있는 점이 특징이다. 노란색 조명이 비추고 있는 대리석 벽은 마치 금빛으로 번쩍이는 것처럼 보이며, 거대한 현창으로 쏟아지는 햇살은 성당의 성스러움이 느껴지게 한다.

Grand Central Terminal
89 E 42nd St., NY 10017
+1 212-340-2583
grandcentralterminal.com

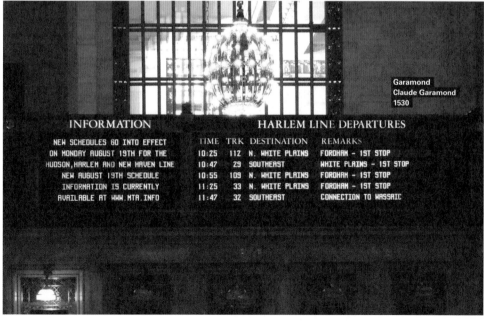

MIDTOWN EAST

브로드웨이Broadway
42th-50th St.

|

브로드웨이는 원래 로어 맨해튼에서 북쪽으로 이어지는, 과거의 마차길이 발전되어 만들어진
큰길을 일컫는다. 하지만 현재는 타임스스퀘어의 뮤지컬 극장가를 대표하는 말로 널리 사용되고
있다. 뮤지컬 극장이 밀집해 있는 골목으로 들어서면 거대한 간판마다 현재 상영 중인 뮤지컬
타이틀을 내걸고 있는 모습을 발견할 수 있다. 이곳에서 공연되는 뮤지컬은 압도적인 스케일과
화려한 볼거리를 자랑하기 때문에 브로드웨이에 왔다면 뮤지컬 한 편쯤은 볼 것을 추천한다.

러브 조각상Love Sculpture
1359 Ave. of the Americas

|

뉴욕의 이미지를 떠올릴 때 빠지지 않는 조형물이 바로 이 러브 조각상이다. 팝아트적인 터치로
만들어진 이 조각상은 강렬한 색상으로 회색의 뉴욕 거리를 화려하고 생기있게 만들고 있다.
미국 출신의 예술가인 로버트 인디애나Robert Indiana가 만들었으며, 뉴욕뿐만 아니라 필라델피아,
타이베이, 도쿄, 홍콩 등 세계 여러 곳에 설치되어 있다. 뉴욕을 방문한 관광객들에게 인기 있는
'인증샷' 코스로 언제나 발 디딜 틈 없이 붐비는 곳이다. 다른 코스로 이동하다가 만날 수 있을
만큼 찾기 쉬우므로 근처를 돌아다닐 때에는 카메라를 준비해 두는 것이 좋다.

198

크라이슬러 빌딩Chrysler Building
405 Lexington Ave. and 42nd St.

|

맨해튼의 마천루를 아름답게 만드는데 한몫하는 크라이슬러 빌딩은 창업주의 이름을 딴 자동차
회사이다. 건물 내부는 자동차의 여러 부분을 연상시키는 형태로 디자인되었다고 한다. 1930년
완공 당시에는 세계에서 제일 높은 건물이었으나, 11개월 후에 세워진 엠파이어 스테이트
빌딩에 그 자리를 내주었다는 일화가 있다. 당시 건축물들의 높이 경쟁 덕분에 세워진 꼭대기의
아름다운 첨탑은 크라이슬러 빌딩의 백미이다.

유엔본부 United Nations Headquarters
Midtown East 1st Ave. and 45th St.

|

2차 세계대전 이후 세계 평화를 유지하기 위해 만들어진 건물이다. 1953년에 완공되었으며, 미드타운 동쪽의 강을 끼고 우뚝 솟아 있다. 세계 각국의 정부 대표단이 모여있는 곳으로 뉴욕에 자리하고 있지만, 공식적으로는 미국 소유의 땅이 아니라고 한다. 주변에는 세계 평화를 기원하는 다양한 공공 미술작품들이 전시되어 있다.

세인트 패트릭스 대성당 St. Patrick's Cathedral
5th Ave. and 50th-51st St.

|

세계에서 11번째 규모를 자랑하며 뾰족하게 솟아오른 첨탑과 아름다운 중앙의 글라스 장식으로 주변의 건물들과 다른 아름다움을 보여주는 건축물이다. 뾰족한 천장 모습과는 달리 하늘에서 내려다보면 십자가 형태로 지어져 있어 주변의 높은 건물에서 내려다보면 그 엄숙함이 더해진다. 영화와 만화로도 잘 알려진 마블 코믹스 Marvel Comics의 히어로 〈데어데블 Daredevil, 2003〉의 주요 무대로 그려져 대중에게 친숙한 곳이기도 하다.

엠파이어 스테이트 빌딩 Empire State Building
350 5th Ave.

|

뉴욕을 대표하는 초고층 건축물로 1928년에 착공하여 단 19개월 만인 1931년에 완공되었다고 한다. 당시 이런 거대한 건축물이 이렇게 빨리 지어진 것은 처음 있는 일이었으며, 수만 톤의 강철과 벽돌을 동원하여 완벽하게 지은 건축물로도 유명하다. 〈킹콩 King Kong, 2005〉, 〈섹스 앤 더 시티 Sex And The City, 2008〉 등 할리우드 영화뿐 아니라 최근엔 블록버스터 영화에도 자주 등장해 그 모습이 낯설지가 않다. 이곳에서 맨해튼의 야경을 보기 위한 관광객들의 발걸음이 끊이지 않고 있으며, 계절, 시간, 이벤트에 따라 탑의 색깔을 바꾸어 밖에서 보는 건물의 아름다움도 놓칠 수 없는 곳이다.

록펠러 센터 Rockefeller Center
5th-6th Ave. and 48th-51st St.

|

맨해튼의 심장부인 미드타운에 위치한 복합타운의 원조 격인 건물이다. 원래 컬럼비아대학교 소유의 부지를 석유왕 존 D. 록펠러의 아들이 임대하여 대규모 건물로 이루어진 단지를 구상하면서 현재의 모습이 되었다. 1939년까지 총 14개의 건물이 완공되었으며, 록펠러 플라자의 아이스링크는 도심 속에 아이스링크를 조성한 대표적인 모델로서 세계 여러 곳의 도시 공간에 수없이 벤치마킹된 사례로 꼽힌다. 특히 성탄절에 세워지는 거대한 규모의 크리스마스트리는 록펠러 아이스링크의 명물로서 매년 크리스마스 시즌이면 트리를 보기 위해 이곳을 찾는 수많은 관광객으로 인해 발 디딜 틈이 없을 정도다.

05
Gill Sans

|

디자이너 에릭 길Eric Gill, 1882-1940
발표 1927년
국가 영국
스타일 휴머니스트 산스Humanist Sans

|

길 산스는 1927년 에릭 길의 스승인 에드워드
존스턴Edward Johnston이 디자인한 런던 지하철
서체시스템인 뉴 존스턴New Johnston을 보완하여
디자인한 서체이다.
영국의 문화평론가이자 저명한 조각가였던 에릭 길은
런던의 센트럴 스쿨 오브 아트 앤 크래프트Central School
of Art and Craft의 학생시절 서체연구가였던 에드워드
존스턴에게 레터링 수업을 받는다. 이후 산세리프체
디자인에 몰두하던 그는 더글라스 클리버든Douglas
Cleverdon이라는 서점간판을 디자인하게 되는데,
모노타입사의 스탠리 모리슨Stanley Morison이 이것을
보고 디자인을 의뢰해 만들어진 서체가 바로 길
산스이다.
길 산스는 산세리프체에 세리프체의 고전적인 펜글씨
느낌을 녹여 디자인되었다. 특히 소문자에서 획의
굵기에 차이를 보이며, 둥근 소문자의 열림이 커
세리프체의 유려함을 가지고 있는 서체이다. 한마디로
산세리프체의 심플함과 세리프체의 우아함을 동시에
느낄 수 있는 서체인 셈이다.
산세리프체임에도 넓은 글자폭과 이층 구조의 'g'와
같은 세리프체의 특징을 보이고 있다. 또한 't'가
보여주는 삼각형 꼴의 크로스 바Cross bar('f', 't'와 같이
가로획과 세로획이 수직으로 만날 때의 가로획을
지칭하는 용어) 디자인은 길 산스가 가진 독특한 매력
포인트이다. 그 외에도 바깥쪽으로 쭉 뻗은 레그Leg를
가진 'R'과 중앙부분의 꺾임이 높은 곳에 있는 'M',
연장된 획을 세로로 잘라낸 듯한 'C', 'G', 'S'의
모습에서 형태적 특징을 찾아볼 수 있다.

헬베티카, 악치덴츠 그로테스크, 에어리얼, 유니버스를
특정문자 'R', 'Q', 'g' 등이 없으면 구분하기 어렵듯,
길 산스 역시 닮은꼴 서체인 뉴 존스턴과의 구분이
쉽지 않다. 로만 뿐만 아니라 이탤릭, 볼드 등 다양한
서체가족을 가진 길 산스는 세리프체와 짝을 이루어
사용하기 좋은 본문용 산세리프체로 큰 성공을
거두었다. 현재 영국의 철도 사인시스템과 펜실베니아
교통국SEPTA의 서체시스템, 그리고 영국의 국영방송국
BBC의 로고 등에 사용되고 있다.

g

링크Link

t

크로스바Cross Bar

R

레그Leg

M

201

C G S

CHELSEA / GRAMERCY

|

첼시와 그래머시 지역은 맨해튼 북부와 남부의 높은
건물들과 대비되어 스카이라인이 급격하게 낮아지는
곳이다. 반면 가로수나 자전거 도로 등이 다른
지역보다 잘 정비되어 있어 아늑한 느낌을 주기도
한다. 구글 빌딩Google Building과 예술가와 뮤지션들의
사랑을 받았던 첼시 호텔Chelsea Hotel도 이곳에
자리하고 있다. 현재는 값비싼 소호의 임대료를 피해
갤러리들이 이곳으로 속속 이주하고 있다.

낡은 흔적이 역력한 건물들이 대부분이며, 창고 및
물류 지역인 만큼 북부와 남부보다 생활 수준이
낮은 지역이다. 따라서 이곳에선 관리가 철저히 된
공공적인 성격이나 관광지로서의 분위기가 아닌
무계획적이고 즉흥적인 분위기를 느낄 수 있다.
생활친화적인 지역인만큼 유명한 장소보다 이곳만의
특징적인 요소를 관찰하는 것이 관광 포인트이며,
자본이 집중적으로 투입되며 변모하고 있는 시설들이
많아 앞으로 가장 많은 변화가 예상되는 지역이다.

|

공장지구가 대부분인 첼시 지역엔 산세리프체가
많이 사용되고 있으며, 서체의 양은 급격히 줄어들고
서체의 크기는 커지는 특징을 보인다. 또한 사인물에
고채도의 원색을 주로 사용하고 있는 모습이 눈에
띈다. 소호에서 많은 예술가가 이주하였음에도 이곳
특유의 공장 분위기를 유지하려는 노력을 엿볼 수
있다.

이 근처 어디로 움직여도 시야에서 떨칠 수 없는
압도적인 규모의 광고판. 거대한 광고판에 맞춰
큼직한 크기의 서체를 사용하고 있으며, 각각의
단어들을 줄임말로 축약해 표기함으로써 주어진
공간을 알뜰하게 활용하고 있다.

604 W 30th St., NY 10001

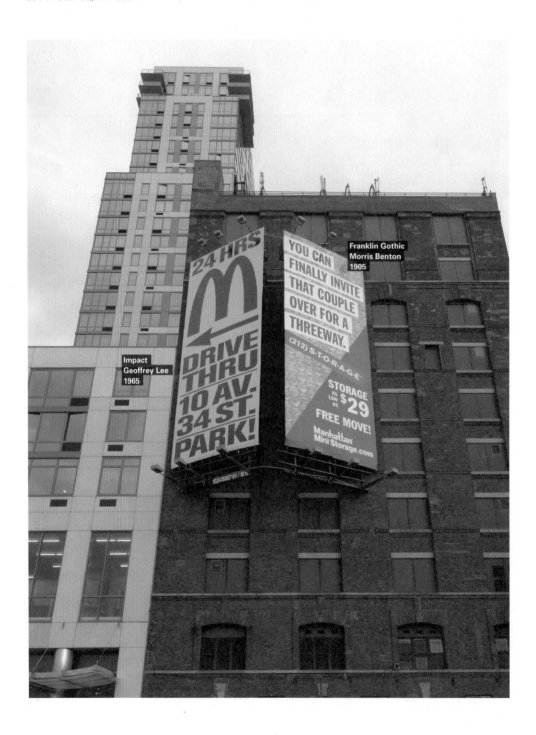

과감한 레이아웃의 포스터가 한적한 골목과 강한
대비를 이룬다. 자세히 보면 각각의 포스터 하단의
높이와 포스터 사이의 간격이 정교하게 통일되어
있음을 발견할 수 있다.

604 W 30th St., NY 10001

CBS 방송국의 로고를 넓은 벽면의 많은 공간을
놔두고 한쪽 끝에 소박하게 설치해 놓은 것이
유머러스하다. 현판의 너비를 기준으로 하여
상하좌우의 여백이 균형감을 갖추고 있다.

CBS Broadcast Center
524 W 57th St., NY 10019
+1 212 975-3525
cbsradio.com

록웰Rockwell은 1934년에 프랭크 H. 피어폰트Frank H. Pierpont의 손에서 탄생한 서체이다. 슬랩세리프 스타일로 세리프의 면적이 넓은 직사각형 모양을 하고 있어서, 광고물들 사이에서 더욱 강한 인상을 풍긴다. 직각으로 만나는 세리프와 획의 마무리가 정돈된 느낌을 주는 개성적인 제목용 서체이다.

641 Avenue of the Americas, NY 10011

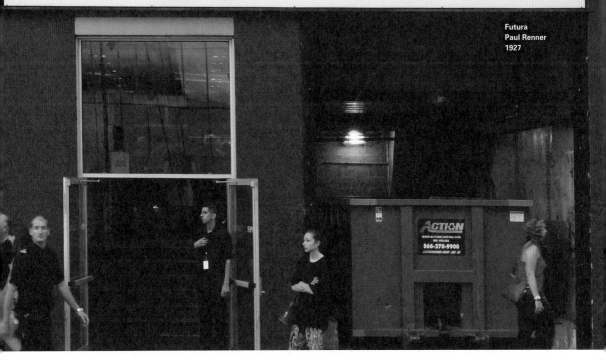

Futura
Paul Renner
1927

피어 59는 보그Vogue, 나이키Nike 등의 패션 촬영과
CF, 뮤직비디오 등을 촬영하는 스튜디오다. 다른
지역에서는 볼 수 없었던 그래픽적인 서체 사용이
인상적이다.

Pier 59 Studios
59 Chelsea Piers #2, NY 10011
+1 212-691-5959
pier59studios.com

다른 지역과는 달리 디자인적인 요소가 돋보이는 첼시 지역의 간판과 표지판. 천막 상단의 스트라이프 문양과 'Chelsea Piers'를 가로지르는 줄무늬가 잘 어울린다. 공장지대의 아마추어 솜씨를 연상시키는 서체가 사용되고 있는데, 실제로는 이러한 분위기를 표현하려고 일부러 고안된 형태로 보인다. 앞바퀴가 사라진 사진 속의 자전거가 말해주듯 도난 사건이 잦은 뉴욕에서는 자전거 유료 주차장의 이용이 불가피하다.

Chelsea Piers
62 Chelsea Piers, NY 10011
+1 212-336-6500
chelseapiers.com

SF Collegiate Solid
ShyWedge
1999

소호가 상업지구로 탈바꿈하면서 임대료가 천정부지로 치솟자 젊은 예술가들이 눈길을 돌리게 된 곳이 바로 첼시이다. 교통이 불편하다는 단점이 있지만 제2의 소호라는 명성에 걸맞게 개성 있는 모습들을 곳곳에서 찾아볼 수 있다. 맨해튼 중심부에서 보았던 정교히 다듬어진 사인물들을 보다가 사진과 같은 엉성한 솜씨를 만나니 오히려 반갑고 유쾌하다.

W 15th St., NY 10011

높은 곳에 설치된 유머 가득한 광고판은 뉴욕이라는 곳의 지역적인 정취를 한껏 나타내준다. 또한 낮은 건물들이 많아 탁 트인 맨해튼의 하늘을 볼 수 있는 지역이다. 구불구불한 스카이라인이 하늘을 가로지르며 만들어내는 도시풍경이 인상적이다.

604 W 30th St., NY 10001

컨테이너 외벽에 강렬한 원색을 연속적으로 배치해
과감하고 독특한 첼시의 느낌을 잘 살리고 있다. 한창
프로젝트를 진행 중임에도 불구하고 이렇게 첼시만의
느낌을 유지하고자 노력하는 모습은 이 지역에 대한
예술가들의 애정을 보여준다.

유통과 소매, 문화와 음식을 담당하는
슈퍼피어SuperPier. 첼시 피어 바로 아래에 위치하며,
화려한 컬러와 컨테이너를 이용한 과감한 디자인이
인상적이다. 항만 물류 지역이라는 지역적 색채를
살린 점이 눈길을 끈다. 이처럼 개성 있는 표현들은
첼시의 예술적인 느낌을 한껏 끌어내고 있다.

SuperPier
Pier 57, 250 11th Ave., NY 10001
+1 212-477-8008
superpier.com

Bodoni
Giambattista Bodoni
1790

첼시 지역은 다른 지역에 비해 비교적 한적한 도로의
정취를 느낄 수 있다. 게다가 근처에 저렴하고 분위기
좋은 카페나 음식점이 많이 숨어 있으니 눈여겨보는
것도 좋을 것이다.

401 W 25th St., NY 10001

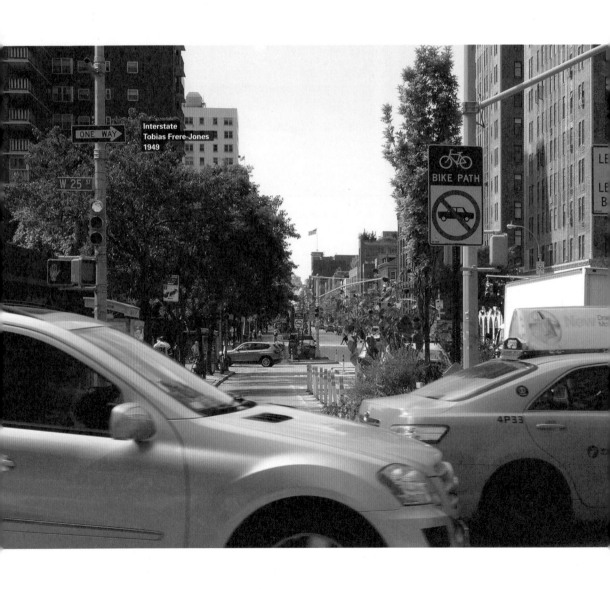

스톤헨지의 광고는 건물과 장소마다 그에 꼭 맞는 형태를 하고 있으면서도, 공통적인 디자인 코드를 흔들림 없이 유지하고 있다.

101 W 15 by Stonehenge
101 W 15th St., NY 10011
+1 646-524-8050
101w15.com

맨해튼 미니 스토리지는 보관창고를 빌려주는 업체이다. 유독 이 지역 부근에서 자주 눈에 띄는 것으로 보아 원래부터 창고가 많았던 이 지역을 주요사업 무대로 하는 모양이다.

Manhattan Mini Storage
520 W 17th St., NY 10011
+1 646-586-2468
manhattanministorage.com

허드슨강변 산책로에 있는 안내판이다. 다른 지역과는
다르게, 디자인적인 아이콘과 그림도 제법 보여서
그런지 왠지 모를 친근함이 느껴진다.

Hudson River Greenway, NY 10011

어린이 보호에 대해 민감한 미국인들답게 학교나
보호시설 근처에는 철조망, 과속방지턱, 속도제한
경고등, 경찰관 등이 한데 모여있는 모습을 발견할 수
있다.

도시가 너무 복잡하다 보면 지킬 것도 참 많아진다.
지켜야 할 사항들을 한 줄 한 줄 글로 명기해 놓은
경고표지판. 쉬운 그림 하나 사용하지 않아 답답하게
느껴지기도 하지만, 한편으론 논리적인 면모를
중시하는 미국인들의 정서가 활자 안에 고스란히 담겨
있다는 생각이 든다.

26 Waterside Plaza, NY 10010
+1 718-258-0067
newyorklimous.com

215

CHELSEA / GRAMERCY

첼시 마켓Chelsea Market
75 9th Ave. and 15th-16th St.

첼시에 위치한 가장 유명한 실내형 종합 식료품점. 과거 공장으로 쓰였던 곳을 개조하여 사용한 탓에 조명과 내부 모습이 이색적이고 멋스럽다. 빵집, 고깃집, 치킨집 등 없는 게 없으니 뉴욕에서 입맛에 맞는 음식을 찾기 힘들었다면 이곳에서 해결책을 찾아보는 것도 좋을 것이다. 이곳의 유명한 랍스타 가게는 많은 사람이 추천하는 첼시 마켓의 백미로 꼽히기도 한다. 저녁 시간에는 손님들이 몰리기도 하거니와 폐점시간도 7시 정도로 생각보다 이르니 일정을 잘 확인하고 들러야 한다.

첼시 피어Chelsea Piers
62 Chelsea Piers

허드슨 강 인근에 위치하고 있는 복합 스포츠 센터. 첼시는 오래전부터 항구 및 하역장으로 쓰였는데, 근래로 오면서 쓸모없어진 이 지역은 막대한 투자를 통해 오늘날과 같은 종합 스포츠 센터로 변모하게 되었다. 축구, 농구, 골프, 볼링은 물론, 암벽등반, 아이스하키 등 다양하고 방대한 규모와 시설을 자랑하는 첼시 피어는 사회체육 인프라가 잘 갖추어져 있는 미국의 모습을 보여주고 있다.

216

첼시 아트 뮤지엄Chelsea Art Museum
556 W 22nd St.

과거 소호에 위치했던 신현대 미술관이 첼시로 옮기면서 첼시 아트 뮤지엄으로 새롭게 탄생하였다. CAM으로 불리기도 하는 이곳에서는 기획전, 상설전 등이 잇따라 열리고 있으며, 관람객과 소통하려는 새로운 형식의 예술인 미디어 인터랙티브 아트 작품들도 전시되고 있다.

슈퍼피어^{Superpier}
슈퍼피어Superpier
Pier 57, 250 11th Ave.

|

2015년에 개장 예정인 종합 문화 쇼핑센터. 현재 일부만 개장되어 있다. 첼시 대부분 지역은 과거 항구였으나, 지금은 현대적인 리노베이션을 거치며 새롭게 재탄생되는 곳이 많다. 슈퍼피어도 그런 곳 중에 하나로서, 패션, 음식, 문화를 테마로 화려하게 변모하고 있다.

루빈 미술관Rubin Museum of Art
150 W 17th St.

|

첼시에 있는 미술관으로 특이하게 불교에 관한 전시를 하고 있다. 수집가인 루빈이 전 세계에서 모은 방대한 불교 예술품들이 전시되어 있으며, 히말라야나 중앙아시아 지역을 포괄하는 지역의 문화재급 예술품을 보유하고 있어 이 분야에서는 가장 뛰어난 박물관으로 꼽힌다. 휴관일은 화요일이며, 금요일 오후 6시 이후에는 무료입장이 가능하다.

06
Futura

디자이너 파울 레너Paul Renner, 1878-1956
발표 1927년(상업적 발표는 1936년)
국가 독일
스타일 지오메트릭 산스Geometric Sans

푸투라는 1927년 독일의 파울 레너에 의해
디자인된 산세리프 서체이다. 파울 레너는 독일의
예술사학자이며 프랑크푸르트 예술대학의 교장이었던
프리츠 W. 비커트Fritz W. Wirt 권유로 타이포그래피
학과장직을 맡게 된다. 당시 프랑크푸르트 도시계획
프로젝트의 일환으로 건축가인 페르디난트
크라머Ferdinand Kramer와 함께 공공표지판용
서체시스템을 개발하게 되었는데, 이때 만들어진
서체가 바로 푸투라이다.
이 서체는 장식을 거의 사용하지 않은 모던한
디자인이 특징이다. 이는 바우하우스Bauhaus의 교수
헤르베르트 바이어Herbert Bayer가 기하학적 형태로
디자인하여 주목받았던 유니버설Universal 서체의
영향을 받은 것으로 알려져 있다. 명료하고 단순화된
디자인은 현대적이고 미래지향적인 디자인 의도가 잘
반영된 결과라 할 수 있다. 그래서 21세기인 지금도
디자이너들이 현대적이고 미래지향적인 느낌을
표현할 때 가장 먼저 찾게 되는 서체이다.
원, 삼각형, 사각형을 모티프로 한 지오 메트릭
산스Geometric Sans 스타일이며, 'A', 'M', 'V', 'W'가
삼각형을 닮아 날카로운 모습을 하고 있다. 원을
닮은 'G', 'O', 'Q'는 탈기하학적 산세리프체보다 가로
폭이 넓어 'I', 'J', '1'과 글자 폭의 차이가 크게 난다.
특히 'O'는 거의 완벽한 원의 형태를 보이고 있기
때문에 타이포그래피를 응용할 때 많은 디자이너가
활용하는 서체이다. 하지만 소문자 'j'의 낮은 판독성
때문에 잘 만들어진 서체임에도 불구하고, 디자이너들
사이에서는 상황에 따라 사용하기 제법 까다로운

서체로 여겨지기도 한다.
처음에 푸투라는 라이트Light, 미디엄Medium,
볼드Bold의 구성으로 디자인되었다. 그러나 1930년에
파울 레너가 라이트 오블리크Light Oblique, 미디엄
오블리크Medium Oblique, 데미볼드Demibold, 데미볼드
오블리크Demibold Oblique를, 1932년에는 북Book,
1939년에는 북 이탤릭Book Italic을 추가로 발표하였고,
1952년에는 에드윈 W. 샤아르Edwin W. Shaar가
엑스트라 볼드Extra Bold, 엑스트라 볼드 이탤릭Extra
Bold Italic을, 1955년에는 토미 톰슨Tommy Thompson이
엑스트라 볼드 이탤릭Extra Bold Italic을 더하는 등
꾸준히 개량돼 오늘날에는 더욱 다양한 스타일의 서체
가족을 갖게 되었다.
독일의 대표적인 자동차 제조회사인 폭스바겐
Volkswagen의 기업 서체로 사용되고 있으며, 토론토
지하철 서체시스템과 휴렛팩커드HP, 로열 더치셸Royal
Dutch Shell 등의 기업광고에서 쉽게 찾아볼 수 있다.

에이펙스^{Apex}

에이펙스Apex

AM
VW
IJ1
GOQ

219

GREENWICH VILLAGE

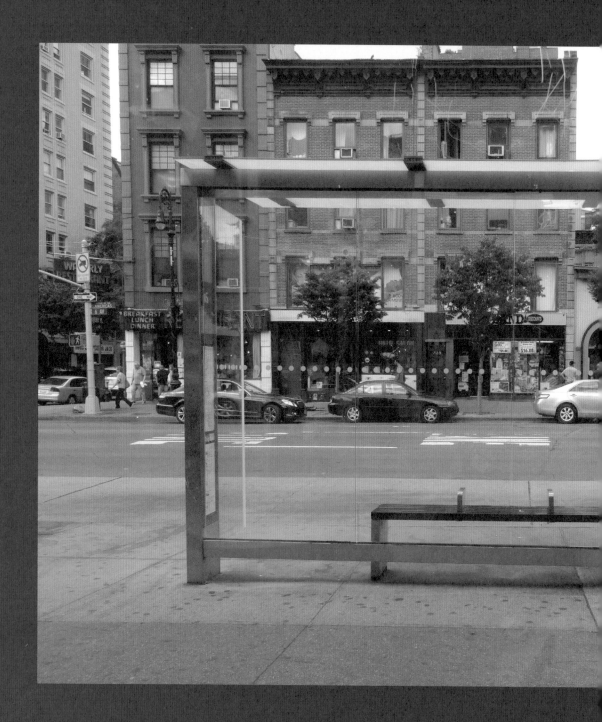

그리니치 빌리지는 미국의 초창기 시절, 유럽으로부터
건너온 예술가와 지식인들이 모여서 거주하였던
지역이다. 좁은 골목길 사이사이에 아담하고 한적한
주거지역이 조성되어 있으며, 유명 드라마의 주인공이
사는 곳으로 등장하는 바람에 기념사진을 찍는
관광객들의 발길이 줄을 잇는 곳이기도 하다. 저렴하고
부담 없이 들를 수 있는 가게들이 곳곳에 숨어있으니
잘 살펴보길 권한다.

전반적으로 사람 사는 동네의 느낌이 강한 지역이라
규모가 작은 상점과 임대아파트의 비중이 높다. 따라서
거리에서 발견할 수 있는 서체의 양이 다른 지역보다
적은 경향을 보인다. 특히 이곳에서는 가벼운 차림으로
거리를 활보하는 사람들을 많이 발견할 수 있는데,
우리가 흔히 떠올리기 쉬운 '뉴요커'의 이미지와는
사뭇 다른 모습을 찾아볼 수 있다. 또한 뉴욕대학교New
York University의 건물이 곳곳에 있어, 젊은 대학생들의
활기 넘치는 분위기가 느껴지는 지역이다.

상업지구와 주거지구가 공존하고 있지만, 주거지구의
역할이 더 강조되고 있는 지역이다. 이탤릭체나 귀여운
느낌의 서체를 활용한 사인물이 많으며, 이 지역에서는
전통적인 서체보다는 독특한 서체가 많이 사용되고
있다. 한꺼번에 많은 양의 정보를 전달하기 위해
여백이 좁고, 서체의 양이 아주 많으며, 서체의 크기가
크게 제작된 사인물이 많다. 다른 지역에 비해 주로
저채도의 색상을 사용하고 있으며, 조명의 활용이 낮아
저녁이 되면 차분한 분위기를 형성한다.

표지판 하나 찾기 힘든 이 지역의 주거지역과는 달리,
상가들이 늘어선 곳에는 좁은 골목에 빼곡히 설치된
간판을 볼 수 있다.

586-598 Washington St., NY 10014

222

맨해튼에서 가장 흔하게 볼 수 있는 전형적인
이정표의 모습이다. 이 지역의 필수적인 요소들인
도로명 표지판과 일방통행 표지판, 경고문, 그리고
신호등과 교통제어기가 설치된 모습을 담아내고 있다.
뉴욕의 분위기를 잘 연출하는 풍경이 아닐 수 없다.
61 Clarkson St., NY 10014

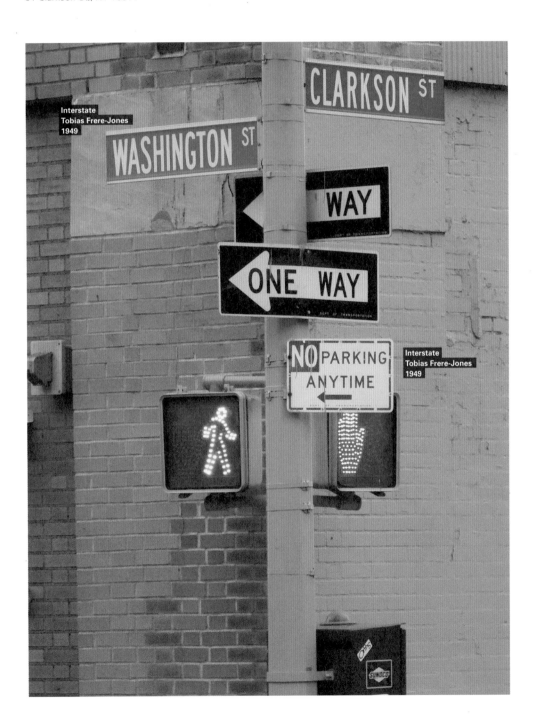

미국의 고속도로는 엄청나게 길 뿐만 아니라,
우리나라처럼 '고속도로 휴게소'라는 개념도 명확하지
않다. 게다가 주유소도 어디든 있는 것이 아니어서
장거리를 운전한다면 남은 연료 체크는 필수다. 또한
미국은 리터Liter가 아닌 갤런Gallon을 기본단위로
사용하므로 당황하지 않으려면 미리 계산해 두는 것이
좋다.

95-123 King St., NY 10014

오래된 것과 새로운 것이 자연스럽게 공존하는 모습이
바로 뉴욕이 가진 특별함이 아닐까 싶다. 세월의
흔적을 그대로 간직하고 있는 오래된 건물을 새로운
구조물이 뒤덮고 있는데 그 모습이 전혀 어색하지가
않다. 새로운 것을 적용할 때 과거의 것을 최대한
그대로 유지하는 모습이 인상적이다.

metroPCS

540 6th Ave., NY 10011
+1 212-929-1899
metropcs.com

224

225

뉴욕에서 스타벅스를 만나면 커피 한 잔을 해야 할지
고민한 다음 화장실을 언제 다녀왔는지도 점검해야
한다. 세계무역센터 참사 이후 공중화장실이 없어진
뉴욕에서 스타벅스는 고마운 공중화장실의 역할을
톡톡히 하고 있다. 이러한 이유로 스타벅스에
들어서면 언제나 주문을 기다리는 줄과 화장실을
기다리는 줄이 길게 늘어서 있는 모습을 볼 수 있다.

Starbucks
510 Avenue of the Americas, NY 10011
+1 212-242-5981
starbucks.com

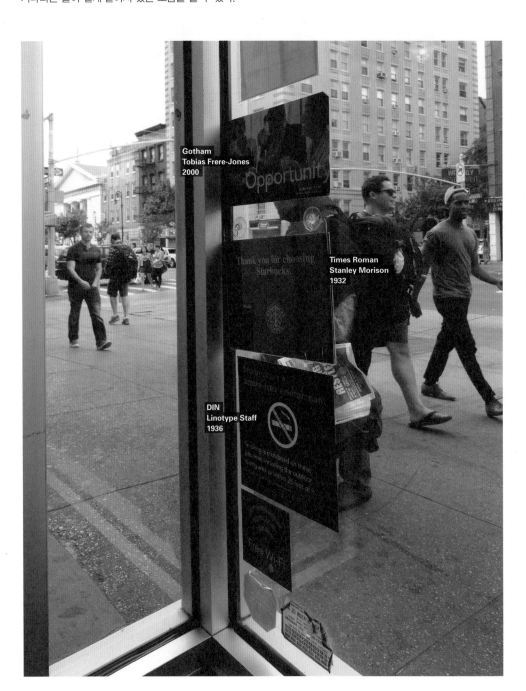

Gotham
Tobias Frere-Jones
2000

Times Roman
Stanley Morison
1932

DIN
Linotype Staff
1936

맨해튼과 스태튼 아일랜드를 오가는 고속버스는 총
9개의 노선이 운행되고 있다. 사진은 그중 7번과
8번의 노선표인데, 뉴욕의 대중교통을 운영하는
MTA Metropolitan Transportation Authority의 기본 서체인
헬베티카를 사용하고 있다.

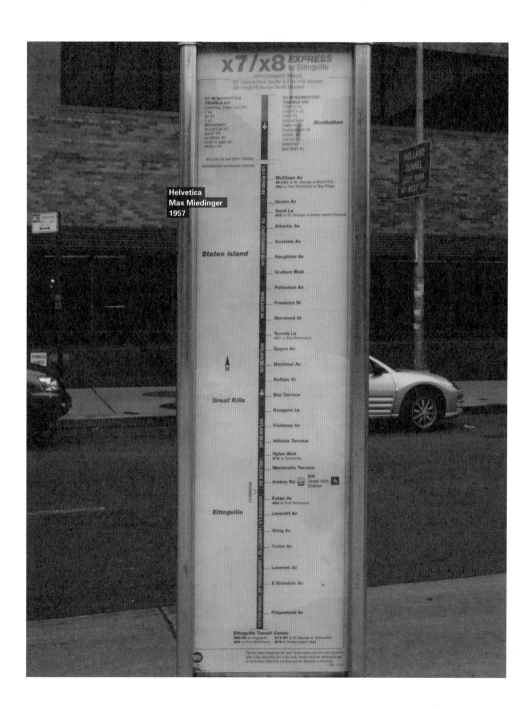

그리니치 빌리지에 있는 유명한 이탈리안 레스토랑이다. 고풍스러운 외관과 센스 있는 서체의 사용이 인상적이지만, 안타깝게도 한국어로 발음하면 코믹해지고 만다. 가격은 다소 높은 편이지만 멋진 인테리어와 뛰어난 음식 맛이 일품인 곳이다.

Babbo Ristorante
110 Waverly Pl., NY 10011
+1 212-777-0303
babbonyc.com

지역의 한 장례식장. 무채색을 이용해 업종에 적합한 느낌을 내고 있다. 바깥으로 시계가 달린 모습이 독특하다.

Provenzano Lanza Funeral Home Inc.
43 2nd Ave., NY 10003
+1 212-473-2220
provenzanolanzafuneral.com

맨해튼 한복판에 자리한 뉴욕대학교는 캠퍼스가 따로
없고 맨해튼 내에 여러 개의 건물을 나누어 사용하고
있다. 학교의 상징색인 보라색을 이용해 뉴욕대의
단과대임을 나타내고 있다.

New York University
14 Washington Pl., NY 10003
+1 212-995-3171
nyu.edu

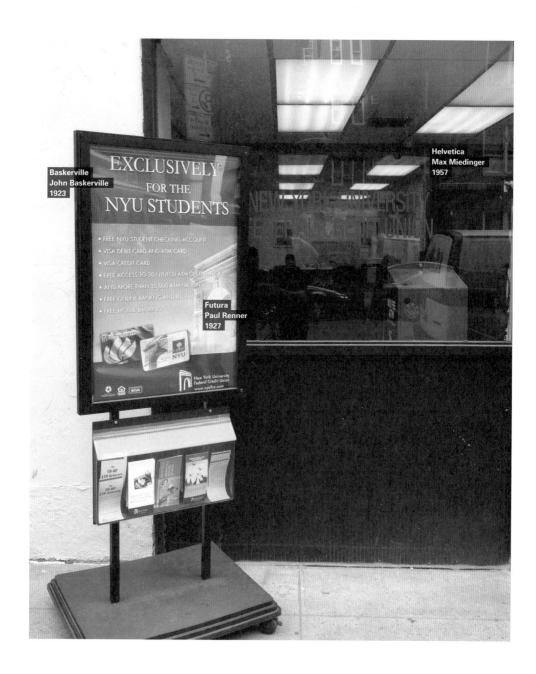

뉴욕의 유명한 피자 전문점인 투부츠. 맨해튼 내에도 여러 지점을 가지고 있으며, 각각의 지점마다 특색 있는 메뉴를 판매하고 있다. 사진은 블리커 스트리트에 위치한 지점의 입간판이며, 피자에 들어간 재료들의 첫 글자를 조합해 유명 연예인들의 이름을 붙인 코믹한 메뉴들로 구성되어 있다. 미국식 유머를 가득 느낄 수 있는 서체와 우스꽝스러운 조합의

색상이 눈에 띈다. 자세히 보면 이 지점만의 메뉴인 CBGB 메뉴의 전단이 보이는데, 유명한 뉴욕의 인디 록 클럽인 CBGB의 이름을 치킨, 브로콜리 등의 재료 이름으로 패러디하고 있다.

Two Boots
74 Bleecker St., NY 10012
+1 212-777-1033
twoboots.com

Helvetica
Max Miedinger
1957

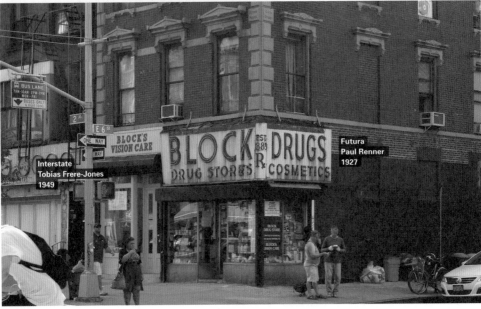

Interstate
Tobias Frere-Jones
1949

Futura
Paul Renner
1927

차이나타운을 기점으로 한 인근 지역에는 각종 식료품 가게와 생필품 가게들이 많아서 뉴요커들의 서민적인 생활을 엿볼 수 있다. 미드타운과 비교해 확연히 낮아진 스카이라인과 도로 쪽으로 드러난 소방용 탈출 사다리 등이 제법 이국적인 모습으로 다가온다.

Sunny's Florist
102 2nd Ave., NY 10003
+1 212-473-0185

6번 스트리트에 있는 오래된 약국이다. 'DRUGS'라고 쓰여 있지 않았다면 약국인지 몰라볼 정도로 사인물에 사용된 서체나 색상이 약국의 아이덴티티를 잘 살려내지 못하고 있다.

Block Drug Stores
101 2nd Ave., NY 10003
+1 212-473-1587
blockdrugstores.com

3번 스트리트에 새로 생긴 카페이다. 최근에
오픈해서인지 인테리어가 제법 세련되게 꾸며져
있지만 커피 맛은 다소 아쉽다.

the bean

54 2nd Ave., NY 10003
+1 646-707-0086
thebeannyc.com

실질적으로 전통음식이라고 할 만한 게 따로 없는
미국에서는 식료품점 대부분을 히스패닉과 멕시코인
등 다양한 혈통의 사람들이 운영하는 경우가 많다.
옘 옘 팔라펠이라는 음식점에서는 자이로Giro(그리스식
샌드위치), 팔라펠Falafel(이스라엘식 미트볼),
샤와르마Shawarma(중동식 케밥) 등을 판매하는데,
이름만 들어서는 어떤 음식인지 금방 연상되지 않는
것들이 대부분이다. 그래서 낯선 음식점에서 음식을
주문한다는 것은 대단한 모험이 되어 버리기도 한다.

Yem Yem Falafel

53 2nd Ave., NY 10003
+1 212-533-4892

고담은 토바이어스 프레르존스Tobias Frere-Jones가
2000년에 디자인한 산세리프 서체이다. 배트맨이
활동하는 가상 도시에서 따온 이름으로, 이 도시의
콘셉트가 바로 뉴욕에서 왔기 때문에 고담이야말로
뉴욕과 가장 잘 어울리는 서체일지 모른다.
고담은 날카롭고 명료한 기하학적 산세리프체인
푸투라와 자신만의 특징을 가지고 있는 탈 기하학적
산세리프체인 헬베티카의 중간쯤에 위치해 있는
서체이다. 2008년 버락 오바마Barack Obama의 캠페인
슬로건에도 사용된 바 있는데, 이는 고담이 가진
정직함과 꾸밈없음을 잘 사용한 예로 볼 수 있다.

Church of the Nativity
44 2nd Ave., NY 10003
+1 212-674-8590
nynativity.org

지역마다 정보지가 하나씩은 꼭 있다는 사실이
놀랍다. 해당 지역의 특색을 담은 서체를 사용한 점이
눈에 띈다. 뉴욕의 다양한 지역 정보지는 서로 연계해
운영되고 있으며, 주요 매체들이 다루지 않는 지역적
사안 및 소수자들의 권익 보호와 관련된 내용이 주를
이룬다. 다양한 국적과 출신지를 가진 사람들이 모여
사는 뉴욕에서는 단순한 정보지가 아닌 필수적인
매체의 역할을 담당하고 있다는 생각이 든다.

69 2nd Ave., NY 10003

Gotham
Tobias Frere-Jones
2000

6번 스트리트에 있는 아주 저렴한 가격의 바비큐 전문점이다. 뉴욕에서 저렴한 가격으로 배부르게 바비큐를 먹고 싶다면 고민할 것 없이 마이티 퀸스 바비큐로 오면 된다.

39-43 2nd Ave., NY 10003

Mighty Quinn's Barbeque
103 2nd Ave., NY 10003
+1 212-677-3733
mightyquinnsbbq.com

235

머서 스트리트에 있는 슈퍼마켓이다. 미드타운 아래쪽에 있는 슈퍼마켓은 가격은 저렴할지 몰라도 상하기 직전의 과일과 외관에 녹이 슬어있는 캔 음료를 파는 곳이 종종 있으니 주의를 기울이도록 하자.

GRISTEDES
246 Mercer St., NY 10012
+1 212-353-3672
gristedes.com

뉴욕대학교 건물들 사이에 있는 조그만 사진관이다.

Photo Lab
73 Bleecker St., NY 10012
+1 212-254-4345

뉴욕에서 쉽게 찾아보기 힘든 구두 수선집이다. 비싼 물가의 맨해튼에서 절약을 위해 꼭 알아두어야 할 곳 중 하나다.

Star Shoe & Watch Repair
74 Bleecker St., NY 10012
+1 212-505-9255
shoerepairshopnyc.com

NYSC^{New York Sports Clubs}의 홍보물이다. 빨리 사람들의 시선을 빼앗아야 하는 포스터의 경우 이처럼 숫자를 활용하는 것은 아주 효율적이고 영리한 방법이다. 아무리 짧은 단어라 할지라도 숫자가 문자보다 더 쉽게 인식되기 때문이다.

240 Mercer St., NY 10012

뉴욕대학교 근처에서 발견한 경고판들. 공공기관에서
설치한 것으로 보이는 표지판들은 인터스테이트체를
사용해 깔끔하게 정리되고 있으며, 스포츠 클럽의
광고 스티커는 강렬한 색상의 대비와 꽉 찬
레이아웃으로 개성을 표현하고 있다.

10 Washington Pl., NY 10003

영화 〈섹스 앤 더 시티Sex and the City, 2008〉의
주인공인 캐리의 아파트가 있는 곳. 특색 없는
주택가이지만 촬영지로 유명세를 탄 덕분에 이곳에서
기념사진을 찍으려는 여성 관광객들로 북새통을
이루고 있다.

66 Bleecker St., NY 10012

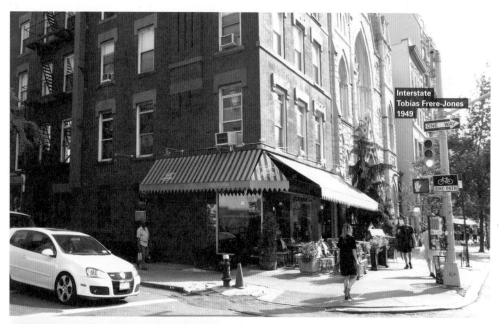

건축양식이나 사인물, 낡은 문의 색상 등을 보면
뉴욕과 함께한 오랜 시간이 느껴진다. 각각 다른
크기의 헬베티카로 건물이름과 주소를 나타낸
사인물은 오래전에 만들어졌지만 지금 보아도
멋스럽게 느껴진다. 역시 헬베티카다.

NOHO STAR
330 Lafayette St., NY 10012
+1 212-925-0070
nohostar.com

흔한 도시의 거리 풍경처럼 보이지만, 'Oneway'라는
표지판 덕분에 이곳이 뉴욕이라는 사실을 한눈에
깨닫게 된다. 사진은 토드 메릴 스튜디오라는 한
골동품점의 모습인데, 건물의 외벽을 뒤덮고 있는
고풍스러운 문양 때문에 건물 전체가 골동품인듯한
느낌을 준다.

Todd Merrill Studio
65 Bleecker St., NY 10012
+1 212-673-0531

뉴욕의 유명한 마켓 중 하나인 스모개스버그는
기하학적인 형태를 바탕으로 빈티지하게 리터칭한
모습의 로고를 사용하고 있다. 칠판을 연상케
하는 짙은 녹색의 배경색이 러프한 스케치의
아트웍artwork과 아주 잘 어울린다.

Smorgasburg
95 E Houston St., NY 10002
+1 212-420-1320
smorgasburg.com

GREENWICH VILLAGE

워싱턴 스퀘어Washington Square
W 4th St.

뉴욕대학교 건물들이 있는 공간에 바로 이곳, 워싱턴 스퀘어가 있다. 잠시 쉬어가는 관광객과
대학생, 각종 길거리 예술가들의 공연으로 항상 활기가 넘치는 장소이다. 사실 과거에
1700년대까지는 공동묘지로 쓰였으며, 1819년까지는 공개처형 장소로, 1826년에는 군부대의
연병장으로 쓰였다고 하니 파란만장한 역사성을 가진 장소임이 분명하다. 1872년에 설치된
분수대와 1889년에 조지 워싱턴의 취임 100주년을 기념하기 위해 만든 개선문 덕분에 밝고
활기찬 공원의 모습을 갖추게 되었다. 뉴욕대학교와 뉴욕시가 공동으로 관리하는 곳으로 치안이
잘 되어있어 마음 놓고 쉬어가기에 적합한 광장이다.

머천트 하우스 박물관Merchant's House Museum
29 E 4th St.

1800년대 뉴욕 상인들의 모습을 볼 수 있는 박물관으로, 막강한 부를 축적하던 초기 미국의
모습을 볼 수 있는 곳이다. 19세기 가정집의 모습을 유지하고 있는 이곳은 그리니치, 소호 근방
지역에서 유일하게 주거지가 박물관이 된 경우로 꼽힌다. 공연, 강의 등 특별 이벤트가 일 년
내내 있으며, 개인용품을 비롯한 3,000여 점의 기록물을 관리 · 보존하고 있다. 관람을 위해선
반드시 예약을 해야 한다.

242

빌리지 이스트 극장Village East Cinema
189 2nd Ave.

큰길을 향해 뾰족이 튀어나온 클래식한 모습의 상영 간판으로 눈길을 끄는 빌리지 이스트 극장은
1926년 개관 당시 유태인들의 예술 공연장이었으나 1992년에 영화관으로 탈바꿈하였으며,
2006년에 진행된 리노베이션을 통해 현재의 모습을 갖추게 되었다. 최신 블록버스터 영화는 물론
독립영화 및 예술적인 다큐멘터리 등도 상영하고 있으며 총 7개의 상영관을 가지고 있는, 뉴욕에
있는 몇 안 되는 클래식한 영화관이다. 영화 〈잉글리쉬맨 인 뉴욕Englishman in New York, 2009〉에도
등장한 바 있는 이곳은 북쪽으로 10블록 정도 떨어진 곳에 자매 상영관도 가지고 있다.

뉴욕대학교New York University

70 Washington Square S

|

따로 캠퍼스를 두지 않고, 워싱턴 스퀘어와 유니언 스퀘어 인근에 있는 건물들을 임대하여
사용하고 있는, 독특한 개성을 지닌 대학교이다. 인문 사회는 물론 연극, 영화, 예술 등 학과
대부분이 미국의 상위 10위 안에 들 정도로 학문적 명성이 뛰어난 대학교이다. 자유분방한
뉴욕을 상징하듯 도시 전체를 캠퍼스로 활용하고 있기 때문에, 이 근방에 오면 활기찬
대학생들과 함께 캠퍼스에 들어온 듯한 기분을 느낄 수 있다.

알라모 큐브The Alamo Cube

57 Astor Pl.

|

워싱턴 스퀘어 근교에서 발견할 수 있는 아슬아슬한 모양의 거대한 큐브는 1967년에 토니
로젠탈Tony Rosenthal이라는 조각가가 설치한 작품이다. 820kg이 넘는 큐브의 모서리 부분이
바닥을 향해 중력을 거스르는 듯한 형태로 서 있으며, 직접 밀어서 회전시켜 볼 수 있는 키네틱
아트Kinetic Art 작품이다. 작가의 유사한 작품이 여러 장소에 존재하고 있지만, 뉴욕에 설치된
큐브가 그중에서도 가장 유명하며, 관광객들의 기념촬영 장소로 인기가 높다.

세인트 마크 교회St. Mark's Church

131 E 10th St.

|

쿠퍼 유니언 도서관The Cooper Union Library 근처에 고즈넉하게 자리하고 있는 이곳은, 과거
유럽에서 건너온 이주민들을 중심으로 설립된 유서 깊은 장소이다. 영화 〈뷰티풀 마인드A Beautiful
Mind, 2001〉가 촬영된 곳이기도 하며, 현재는 지역사회 주민들을 위한 다양한 교육 프로그램과
실험적인 공연을 펼칠 수 있는 공간으로 활용되고 있다. 교회 앞의 조그만 공터에 한적한 벤치가
준비되어 있으니 여행에 지친 다리를 잠시 쉬어갈 수 있을 것이다.

07
Times Roman

|

디자이너 스탠리 모리슨Stanley Morison, 1889-1967
발표 1932년
국가 영국
스타일 게럴드Garald

|

타임스 로만은 1932년 스탠리 모리슨이 영국의 신문 〈더 타임스The Times〉의 서체시스템을 위해 디자인한 서체이다. 그는 잡지 〈임프린트Imprint〉의 편집 조수로 시작하여 모노타입사의 서체 고문으로 일하게 된다. 현재의 〈뉴욕타임스The New York Times〉와 같은 엔그레이버스 올드 잉글리쉬를 로고타입으로 사용하던 〈더 타임스〉의 서체시스템을 비판한 스탠리 모리슨은 이를 계기로 결국 〈더 타임스〉의 서체 컨설턴트가 된다. 새로운 〈더 타임스〉를 표현할 수 있고, 인쇄에 용이하면서 가독성이 높은 서체를 고안하여 디자인하게 되는데, 이 서체가 바로 타임스 로만이다. 이 서체는 서체시스템뿐 아니라 로고타입에까지 사용하게 되며, 1년 후 상용서체로 발표하면서 현재까지도 큰 인기를 누리고 있다. 펜글씨의 영향으로 글자의 축이 기울어져 있고, 획의 마무리가 물방울 모양을 가졌지만, 세리프 형태는 아주 날카로워서 지적이며 강한 어조의 느낌을 준다. 네덜란드의 세리프체인 모노타입 플란틴Monotype Plantin을 모체로 하고 있는데, 신문 인쇄용으로 디자인된 만큼 엑스 하이트X-height를 줄이고 획을 얇게 해 잉크를 절약할 수 있게 했다. 또한 대칭적 세리프 형태와 둥근 소문자의 열림이 좁아 가독성이 높은 서체이다.

타임스 로만의 형태적 특징으로는 'J'를 들 수 있다. 활자의 아랫선인 베이스라인Base Line 아래로 내려와 'I'보다 길게 표현되던 'J'를 베이스라인에 맞춰 'I'와 높이와 글자의 폭을 비슷하게 한 것이다. 또한 'C', 'F', 'G', 'S'의 위쪽 세리프에 비해 밖으로 열려있는 모습을 한 'E', 'L', 'Z'의 아래쪽 세로 세리프, 가라몬드와 달리 겹쳐진 부분 일부를 지워낸 듯 디자인된 'W'는 타임스 로만에서만 발견할 수 있는 독특한 형태이다.
타임스 로만은 세리프체 중 단연 많은 확장 버전과 서체 가족을 가지고 있어 디자이너들에게 널리 사용되고 있다. 〈더 타임스〉 이외에도 마이크로소프트의 윈도우 3.1, 애플의 OS 10.5에 설치된 상태로 배포된 바 있다.

IJ

베이스라인Base Line

베이스라인Base Line

CFGS

ELZ

W

SOHO / LOWER EAST SIDE

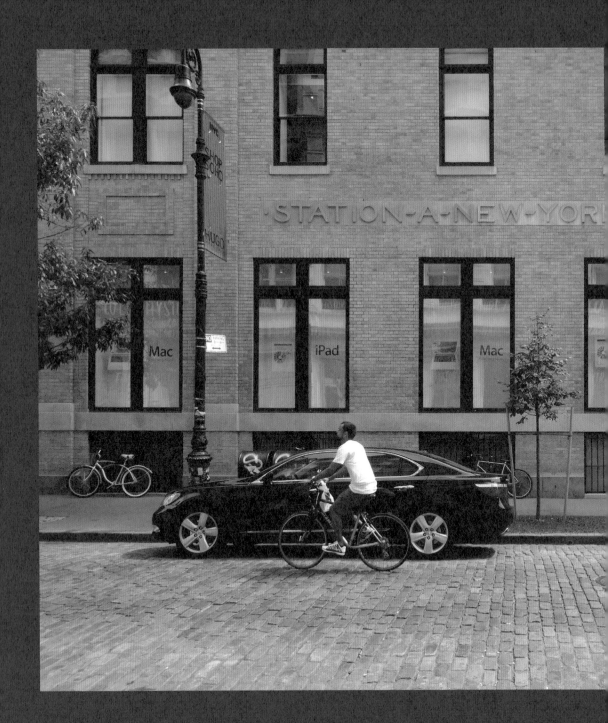

소호SoHo는 South of Houston의 약자로 런던의 소호를 흉내 냈다는 설도 있다. 뉴욕이 형성되던 초창기 시절에 공장이나 창고지대로 사용된 이 지역은 다른 지역에 비해 비교적 낮게 책정된 임대료 덕분에 가난한 예술가들이 자연스럽게 모여 살게 되었다고 한다. 이러한 배경에서 다양한 예술활동이 활발하게 이루어진 결과 현대미술의 중요한 장소로 급부상할 수 있었던 지역이다. 현재는 높아진 임대료로 인해 다시 상업지구로 변모했지만, 유럽식 돌 바닥, 오래되고 낡은 건축물 등에서 맨해튼의 다른 지역과는 확연히 다른 소호 특유의 분위기를 느낄 수 있다. 리버사이드 쪽으로 브루클린 브리지나 맨해튼 브리지 등 유명한 다리들을 만날 수 있다.

개성 있는 예술가들이 모여 만들어진 지역적 특성 때문인지 독특하고 다양한 서체들을 만날 수 있을 뿐 아니라 캘리그래피와 스텐실의 활용을 심심치 않게 찾아볼 수 있다. 특히 한 가지 특징으로 이 지역을 규정하기 힘들 정도로 여백, 자간, 장평, 색상, 정보량은 물론 조명과 소재, 위치 등 타이포그래피의 다양한 표현방법을 자유롭게 활용하고 있는 모습을 보이고 있다.

알레씨는 아름다운 디자인의 인테리어 소품들을
판매하는 가게이다. 멋진 소품들을 진열해 놓은 것은
물론 내부 인테리어도 마치 갤러리처럼 꾸며 놓아
눈을 즐겁게 하는 곳이다. 소호 거리에는 알레씨뿐만
아니라 예술가의 거리로서의 명성을 입증하듯, 고가의
공예품 또는 멋진 디자인의 생활소품을 파는 가게들이
한 자리에 모여있다. 디자인에 관심이 있다면 한 번
방문해보길 권한다.

Alessi
130 Greene St., NY 10012
+1 212-941-7300
alessi.com

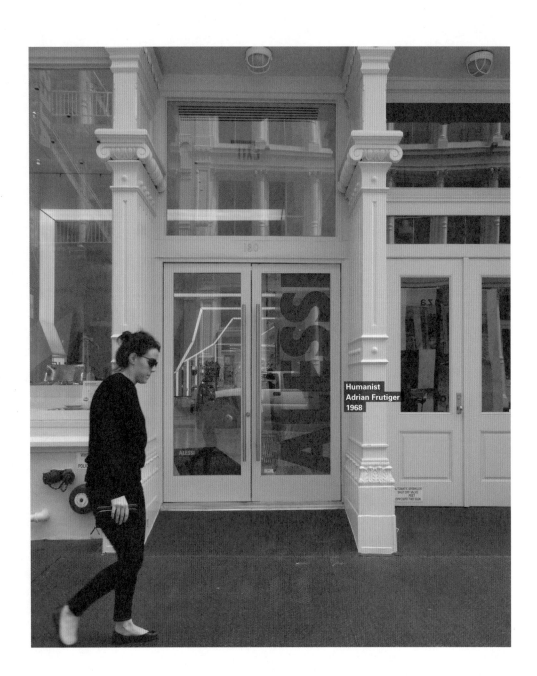

Humanist
Adrian Frutiger
1968

2000년 전후로 화랑 대부분이 첼시로 옮겨가 소호에서 더는 화랑을 보기 힘들게 되었다. 하지만 소호는 이미 자신만의 트랜디한 분위기를 가진 멋진 공간으로 자리잡은 듯하다. 지금도 소호에는 의류 및 가구, 디자인 소품 등 시각적 즐거움을 느낄 수 있는 가게들이 줄지어 있다. 게다가 흔히 접하기 힘든 브랜드의 상점들도 빼곡히 들어서 있어 특히 여성 관광객들에게는 그냥 지나칠 수 없는 곳이다.

French Connection
435 W Broadway, NY 10012
+1 212-219-1197
frenchconnection.com

Framestore
131 Spring St., NY 10012

소호의 프린스 스트리트 인근의 모습. 거리 곳곳에 알록달록한 플래그flag를 사용해 축제 분위기가 느껴진다. 천막 형태 대신에 깃발을 이용한 간판이나, 유리창에 새겨진 상점 이름이 소호만의 특징적인 거리 풍경을 만들어 내고 있다.

Fragments
115-121 Prince St., NY 10012

Camper
126 Prince St., NY 10012

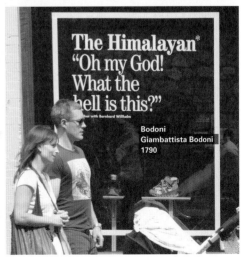

그리스 신전을 떠올리게 하는 도리아 양식Doric Style의 건물. 우아한 건물 형태와 대비되는 강렬한 서체와 색상을 사용한 점이 눈길을 끈다. 얼핏 보면 여느 매장의 잘 꾸며진 간판처럼 보이지만, 자세히 읽어보면 해당 매장이 이사를 하였으니 새롭게 오픈하는 장소로 찾아와 달라는 이야기가 쓰여 있다.

자리를 비웠음에도 불구하고 섬세하게 작업한 흔적이 역력한 안내문구와 정교하게 다듬어진 레이아웃은 훌륭한 홍보 효과를 거두고 있다.

Kirna Zabete
477 Broome St., NY 10013
+1 212-941-9656
kirnazabete.com

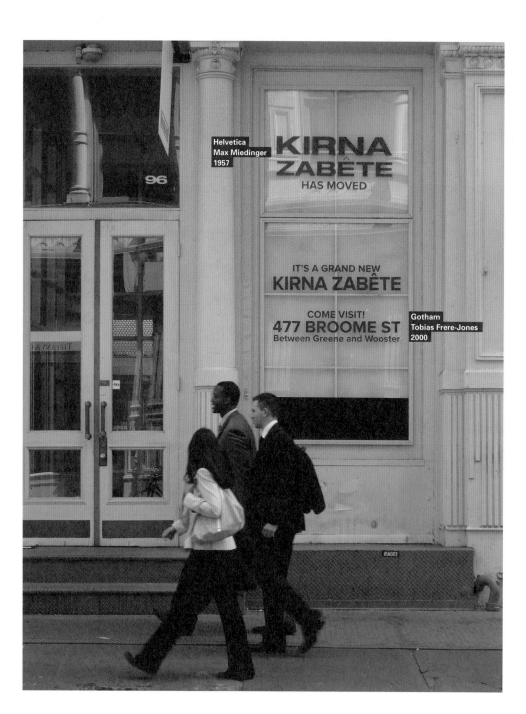

250

Helvetica
Max Miedinger
1957

72
GREENE STREET

5 KM
4 ZAKOW ART RESTORATION
3 GREENE STREET DENTAL
2 (AVAILABLE FOR LEASE)
1 ALICE AND OLIVIA

Akzidenz Grotesk
Gunter Gerhard Lange
1896

"SUBWAY MAP FLOATING ON A N Y C SIDEWALK"

ARTIST SPONSOR:
FRANÇOISE SCHEIN GOLDMAN PROPERTIES

THIS PROJECT INSPIRED THE ARTIST TO REINVENT
FIVE SUBWAY STATIONS ARTICULATING THE MESSAGE
OF "THE UNIVERSAL DECLARATION OF HUMAN RIGHTS

PARIS - BRUSSELS - LISBON - STOCKHOLM - BERLIN

헬베티카는 주로 공공적인 목적에 사용되는
서체이지만, 모던하고 정갈한 느낌도 낼 수 있음을
보여주고 있다. 사진은 한 건물의 입주내역을 적은
현판인데, 깔끔한 서체와 레이아웃이 인상 깊다.
맨해튼에서는 1층 이외에는 간판을 건물 외벽에
내걸지 않는 것이 일반적이라, 이러한 형태의
입주업체 목록을 통해 목적지를 확인해야 하는 경우가
많다.

72 Greene St., NY 10012

소호에는 인도 한복판에도 예술적인 프로젝트들이
숨어있다. 사진은 디자인 위드인 리치Design within
Reach라는 가구 및 디자인 소품매장의 앞바닥에서
볼 수 있는 모습인데, 지하철 노선도를 형상화한
예술작품에 대해 설명하고 있다.

109-111 Greene St., NY 10012

한 패션 브랜드의 상점. 낡은 건물이지만 세련되게 관리되어 왔다는 느낌이 든다. 소호의 프린스 스트리트에는 유명한 브랜드 숍들이 줄을 지어 서 있으며, 카렌 밀렌은 조형성이 강조된 푸투라와 깔끔하고 클래식한 느낌의 악치덴츠 그로테스크를 혼용하여 자신들의 느낌을 표현하고 있다.

Karen Millen
114 Prince St., NY 10012
+1 212-334-8492
melissa.com.br

비디오 아티스트 백남준도 젊은 시절을 이 거리에서 보냈을 것이다. 맨해튼의 거리에는 먹거리를 판매하는 노점상이 대부분이지만, 소호 근방에 오면 디자인 액세서리 등을 파는 노점들과 길거리 예술가를 만나볼 수 있어서 예술적인 이 지역의 특성을 확연히 느낄 수 있다.

Jill Stuart
100 Greene St., NY 10012
+1 212-343-2300
jillstuart.com

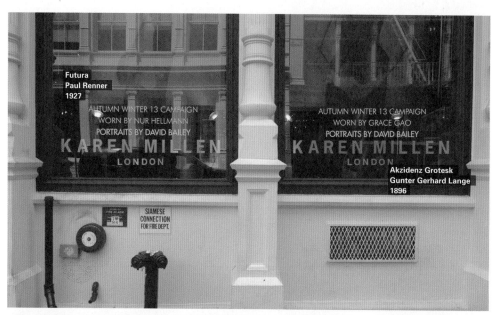

252

낡고 오래되어 보이는 문이지만 여전히 잘 사용하고
있다는 것이 놀랍다.

125 Greene St., NY 10012

공적 업무의 엄격함이 잘 드러나 있는 교통국 경찰의
안내장. 뉴욕에서 이런 공적 게시물은 내용 변조나
훼손을 방지하기 위해 비닐을 씌워 부착하는 것이
관례인 듯하다.

387 W Broadway, NY 10012

듀언 리드Duane Reade 매장 입구에 붙어있는 정갈하게
다듬어진 서체와 아메리칸 어페럴American Apparel
매장 앞의 교통제어기에 다소 산만하게 붙어있는
전단과 스티커들이 큰 대조를 이룬다. 서로 완전히
다른 모습을 가지고 있지만, 모두 전형적인 뉴욕의
모습이라는 점이 참 아이러니하게 느껴진다.
115 Grand St., NY 10013

Duane Reade
459 Broadway, NY 10013
+1 212-219-2658
duanereade.com

255

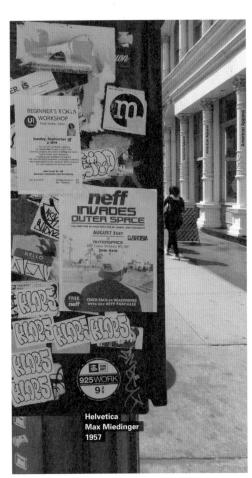

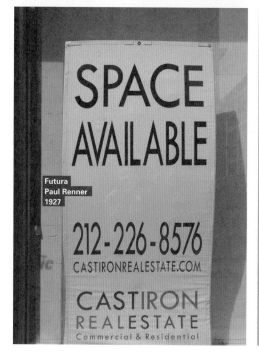

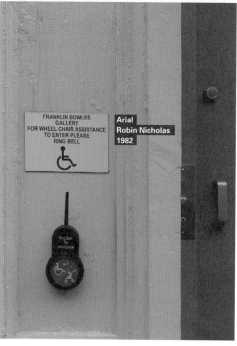

노호 스타NOHO STAR는 지역 이름을 내건 퓨전
레스토랑으로 미국식과 중국식이 섞인 독특한
이미지를 아이덴티티로 삼고 있는 듯하다. 세계적
권위의 레스토랑 가이드북인 자갓 서베이Zagat
Survey에서도 리뷰 했을 만큼 지역의 맛집 중 하나라고
하니 여유가 있는 사람들은 들러보는 것도 좋을
것이다.

NOHO STAR
330 Lafayette St., NY 10012
+1 212-925-0070
nohostar.com

소호 거리를 지나다 우연히 만난 낙서가 눈길을 끈다. 이삿짐 포장에 적힌 자유분방한 내용과 위트 있는 표현에서 뉴욕다운 면모를 찾아볼 수 있다. 게다가 예술의 거리답게 멋진 복장을 한 행인들도 유독 자주 눈에 들어온다. 실제 유명한 패션 잡지들도 스트리트 패션을 취재하기 위해 이곳을 찾는다고 하니 왜 소호를 패션의 거리라고 하는지 알만하다.

90 Wooster St., NY 10012

87-89 Greene St., NY 10012

스텐실을 위한 서체는 아주 많은데, 그중 가장
많이 사용되고 있는 서체는 아미Army다. 스텐실은
전쟁터에서 빠르고 쉽게 정보를 표기하기 위해
사용되면서 발전하게 되었다고 한다. 이러한 씁쓸한
이야기와는 상반되게도 사진 속 스텐실에는 낙천적인
미국인들의 유머가 녹아있어 유쾌한 웃음을 자아낸다.

157 Spring St., NY 10012

Greene Street Dental
72 Greene St. #3, NY 10012
+1 212-226-5777
greenestreetdental.com

미국인들의 스케일에 걸맞은 대형트럭이 한 대 지나가면 순식간에 시야를 가린다. 그 거대한 몸집에 먼저 눈이 가기도 하지만, 이내 다채로운 생김새에 주목하게 된다. 만듦새도 거칠고 투박해서 미국인의 캐릭터가 잘 느껴진다. 항구와 물류의 유동량이 많은

맨해튼에서는 안 그래도 좁은 도로를 가득 메운 대형 트럭들을 자주 볼 수 있다.

262

도시 한복판에서 만난 가로등. 경고문과 공공기물이
한데 어우러져 만들어내는 모습이 마치 한 점의
조형물과도 같다. 인공물이지만 이곳저곳에 사람의
손때묻은 흔적이 나타나 따뜻한 인상을 준다.

303 Hudson St., NY 10013

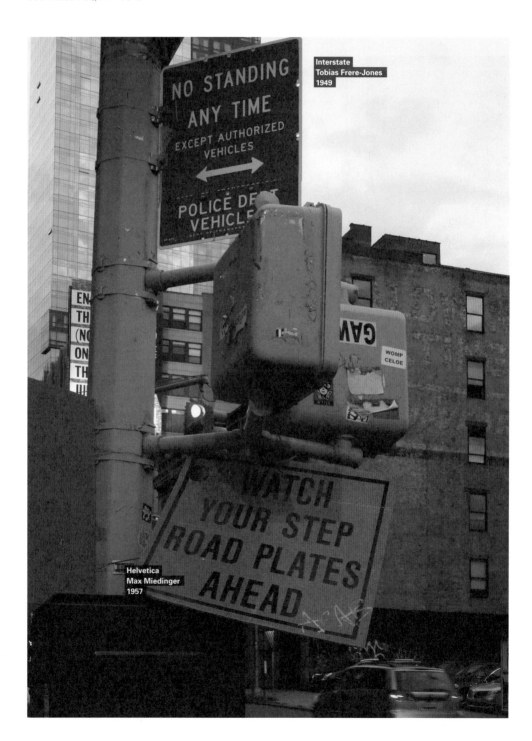

골목 구석으로 갈수록 지역적인 색채를 강하게 느낄
수 있는 서체가 도드라지게 나타난다. 아마추어의
솜씨인 듯 보이는 왼쪽의 표지판은 줄마다 과감하게
장평을 조절해 'PLEASE'가 입체적으로 보이는
착시효과를 나타내고 있다. 사진의 그리니치 스트리트
인근은 해안의 창고들과 거리가 가까워서 대형트럭과

같은 유동차량이 많은 지역으로 이 지역의 아스팔트는
곳곳이 파여있거나 엉성하게 보수된 곳이 많다.
따라서 자전거나 자가용으로 여행하고 있다면 운전에
주의할 필요가 있다.

99 Vandam St., NY 10013

소호 카페는 다양한 식사와 샐러드를 즐길 수 있는
식당으로 거대한 쇼핑센터와도 같은 소호 거리에
오아시스처럼 존재하고 있다. 사거리에서 눈에 잘
띄는 위치에 있어서 찾기도 쉬우며 지하에도 자리가
있다.

SoHo cafe
489 Broadway, NY 10012
+1 212-219-2010

독특한 모습의 출입구가 마치 창고 지역이 현대미술의
중심지로 진화하는 소호의 모습을 그대로 표현하고
있는 듯하다. 근처 거리에 줄지어 서 있는 디자인 및
의류 상점들보다 비교적 크기가 작은 건물로 바로
옆엔 갤러리인 갤러리아 멜리사가 위치하고 있다.
기하학적으로 보이기까지 하는 이곳의 입구는 건물
안에 어떤 사람이 살고 있을지 무척이나 궁금하게 한다.

102 Greene St., NY 10012

후기 미니멀리스트인 데이비드 랭David Lange의 작업실
출입구 모습이다. 그는 미국의 현대음악가이자, 현
예일 음악 전문대학 교수, 뱅 온 어 캔Bang on a Can의
설립자, 음악감독 등 화려한 이력을 지녔으며, 음악
'성냥팔이 소녀의 고난The Little Match Girl Passion'으로
퓰리처상을 받았다. 솜씨 좋은 길거리 예술가들이
공사 중인 그의 작업실 인근 거리를 멋진 갤러리로
만들어 주고 있다.

69 Greene St., NY 10012

419 브로드웨이에 있는 커낼 스트리트역 좌측에서 발견한 글귀. 쓸쓸해 보이는 도시 한구석에 깔끔한 솜씨로 써 놓은 커다란 글씨가 마음을 움직인다. 마치 도시는 건축으로 춤을 추고, 서체로 노래하는 듯하다.

276 Canal St., NY 10013

도심 속의 서체는 사람에 의해 만들어져, 사람에게 영향을 끼친다. 언제 만들어졌는지도 모를 오래된 벽면의 글씨들이 세월의 변화를 말해주고 있다.

127-129 Spring St., NY 10012

깨알 같은 뉴욕의 셀프 패러디. 자유분방한 거리의
이름과 뉴욕의 오래된 건널목 신호등의 문구가 야릇한
분위기를 만들어 내고 있다.

140 Greene St., NY 10012

121 Prince St., NY 10012

미국인들이 자주 사용하는 절반Half, 4분의 1Quarter
등의 표현은 그런 표현에 익숙하지 않은 우리에게는
무척이나 어색하다. 반면 미국에서 퍼센트를 이용한
표기는 드문 편이다. 사진은 한 의류 매장의 시즌오프
세일을 알리는 입간판인데, 세일 같은 경우에는
우리에게 익숙한 퍼센트로 표기된 경우가 많아서 금세
쇼핑의 유혹에 빠지곤 한다.

LF Stores
149 Spring St., NY 10012
+1 212-966-5889
lfstores.com

270

홀랜드 터널Holland Tunnel은 허드슨강을 지나 뉴저지와 맨해튼을 연결하는 터널이다. 맨해튼의 멋진 마천루를 멀리서 바라보고 싶다면 이 터널을 지나거나, 로어 맨해튼에서 패스PATH 열차를 이용해 뉴저지로 가는 것을 추천한다.

219 Hudson St., NY 10013

211-215 Hudson St., NY 10013

Akzidenz Grotesk
Gunter Gerhard Lange
1896

Gotham
Tobias Frere-Jones
2000

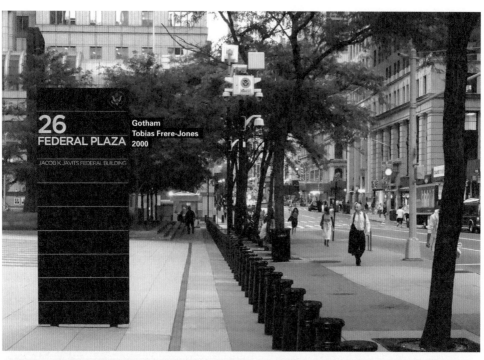

26 FEDERAL PLAZA

JACOB K. JAVITS FEDERAL BUILDING

Gotham
Tobias Frere-Jones
2000

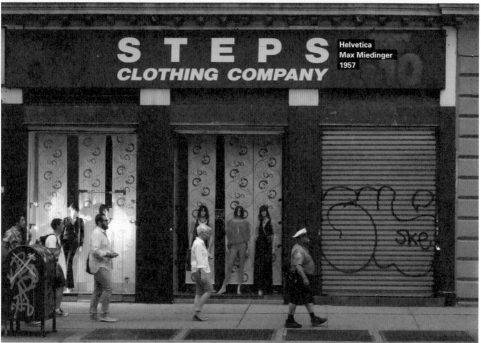

S T E P S
CLOTHING COMPANY

Helvetica
Max Miedinger
1957

저녁 시간, 길거리에 검은 쓰레기봉투가 쌓이는
모습은 뉴욕의 일상적인 풍경이다. 소매점에서
배출되는 이 쓰레기들은 수거 차량이 밤새 수거해
아침이면 한결 깨끗해진 뉴욕의 거리를 만날 수 있다.

Dunkin' Donuts
321 Broadway, NY 10007
+1 212-577-7550
dunkindonuts.com

브로드웨이에서 발견한 다양한 간판들. 서체는 도시의
텍스쳐를 형성하여, 구체적인 이미지를 만들어 낸다.
가로, 세로, 그리고 비어있는 공간 곳곳에 사용된
색색의 서체들이 입체감을 더하고 있다.

Arome B'way Cafe
325 Broadway #2, NY 10007
+1 212-233-7447

SOHO /
LOWER EAST SIDE

|

소호SoHo

W Broadway to Crosby St. and Houston to Canal St.

|

지역 전체가 랜드마크인 소호는 맨해튼의 다른 지역과는 남다른 분위기를 가지고 있는 곳이다.
지금은 한때 성행했던 예술의 흔적만 남아있지만, 거리에서는 여전히 자유로움을 느낄 수 있다.
'예술의 거리'라는 명성에 걸맞게 수준 높은 디자인의 상점들이 모여 있으며, 특히 젊고 감각 있는
패션을 한 뉴요커들을 자주 발견할 수 있다. 뉴욕의 멋쟁이들을 만나보고 싶거나, 세련된 낭만을
느껴보고 싶은 이들이라면 반드시 들러야 하는 장소이다.

미국 중국인 박물관Museum of Chinese in America

215 Centre St.

|

소호와 차이나타운 인근에 위치한 이곳은 160년 전, 미국에 이주한 중국인들의 역사와 전통,
문화를 담고 있는 박물관이다. 미국에 처음으로 정착한 아시아인인 중국인들의 발자취를 엿볼 수
있는 곳으로, 관광객들보다는 뉴요커들에게 인기가 높은 곳이다. 휴관일은 월요일이며, 매달 영화
상영과 강연회 등 다양한 이벤트가 마련돼 있으니 미리 확인하고 가는 것이 좋다.

274

알레씨Alessi
130 Greene St.

|

소호에 위치한 '메이드 인 이탈리아' 숍. 비교적 작은 규모이지만 세계적으로 잘 알려진
브랜드로 아름답고 아기자기한 디자인 소품을 직접 만나볼 수 있다. 디자인이나 예술에 관심이
많은 이들뿐만 아니라 일반인에게도 영감을 줄 수 있는 멋진 제품들을 전시 중이니 들러보길
추천한다.

맨해튼 브리지Manhattan Bridge
Manhattan Bridge

|

브루클린 브리지와 쌍벽을 이루는 뉴욕의 대표적인 다리. 로어 맨해튼과 브루클린을 잇는
지하철이 다니는 철로와 양 옆으로 인도가 있는 현수교로 이루어져 있다. 지하철과 같은 진동이
심한 교통수단에 대한 경험이 없었던 시절에 설계된 탓인지 맨해튼 브리지는 거대한 철골 구조가
가져다 주는 견고한 느낌과는 다르게 잦은 보수와 설계변경으로 지금까지도 지속적으로 손을
보고 있는 다리이다. 영화 〈원스 어폰 어 타임 인 아메리카Once Upon a Time in America, 1984〉의
포스터에 사용되면서 유명세를 타게 된 장소로, 철골로 된 다리의 모습에서 웅장하고 아름다운
조형미를 감상할 수 있다. 우리가 익히 알고 있는 포스터 속의 멋진 구도는 맨해튼 쪽이 아닌
건너편 브루클린 쪽에서 바라본 풍경이다.

Helvetica

|

디자이너 막스 미딩거Max Miedinger, 1910-1980
발표 1957년
국가 스위스
스타일 네오 그로테스크 산스Neo Grotesque Sans

|

스위스 하스활자주조소Haas Type Foundry의
디자이너였던 막스 미딩거가 1957년에 완성한
서체로, 헬베티카를 빼곤 타이포그래피에 대해 논할
수 없을 정도로 매우 중요한 서체이다. 현재까지도
장소, 목적을 불문하고 가장 많이 사용되고 있으며, 전
세계의 디자이너가 가장 사랑하는 서체로 유명한데 그
이유는 바로 헬베티카가 가진 완벽에 가까운 균형감
때문이다. 산세리프체 중에서도 지나치지 않은 유려한
곡선을 지녔고, 엄청난 양의 서체가족을 이용해
세련된 표현부터 중립적인 표현, 강렬한 표현까지
다채롭게 디자인할 수 있다. 이렇게 전방위적으로
사용되면서도 높은 가독성과 뛰어난 심미적
아름다움을 함께 지닌 똑똑한 서체이다. 디자이너들
사이에선 '어떤 서체를 쓸지 도저히 결정할 수 없다면
헬베티카를 쓰면 된다'는 이야기가 떠돌 정도이다.
헬베티카가 가진 형태적 특징으로는, 미세하게
좁아지는 스퍼를 가진 'G'와 별다른 꾸밈을 사용하지
않은 'Q'를 들 수 있다. 반면 'R'의 레그 끝에만
곡선을 가미하여 꾸미고 있는데, 재미있게도 이런
'R'의 모습은 헬베티카의 매력 포인트라고 얘기하는
디자이너들과 옥의 티라고 얘기하는 디자이너들
사이에서 논쟁거리로 남아있다.

사실 헬베티카라는 지금의 이름으로 불리게 된
데는 복잡한 사연이 있다. 헬베티카의 원래 이름은
모체인 악치덴츠 그로테스크의 이름을 딴 노이에
하스 그로테스크Neue Haas Grotesk였다. 그러던 게
스위스의 국제적인 이미지를 담기 위해 스위스의 옛
라틴어 이름인 '헬베티아'라는 이름으로 바뀌게 된
것이다. 결국에는 '스위스 디자인'이란 의미를 담은
'헬베티카'로 한 차례 더 바뀌며 지금의 이름을 갖게
되었다. 하지만 악치덴츠 그로테스크도 역시 발바움,
디도Didot에서 세리프 부분을 제거하여 변형한 형태로
디자인 됐다는 것은 또 하나의 재미있는 역사적
일화다.

뉴욕의 MTA(교통국), 시카고의 CTA(교통국),
워싱턴의 WMATA(교통국), NASA, 비엔나의 이정표
등이 헬베티카를 사용하고 있으며, CNN, ABC 등의
방송국을 비롯해 3M, BMW, ECM, JEEP, 가와사키,
맥도날드, 미쓰비시, 모토로라, 파나소닉, 버라이즌,
애플 등 일일이 나열하기 힘들 정도로 많은 수의
기업들의 로고나 아이덴티티를 나타내는 대표 서체에
헬베티카를 사용하고 있다.

276

스퍼Spur

테일Tail

레그Leg

TRIBECA / CHINATOWN

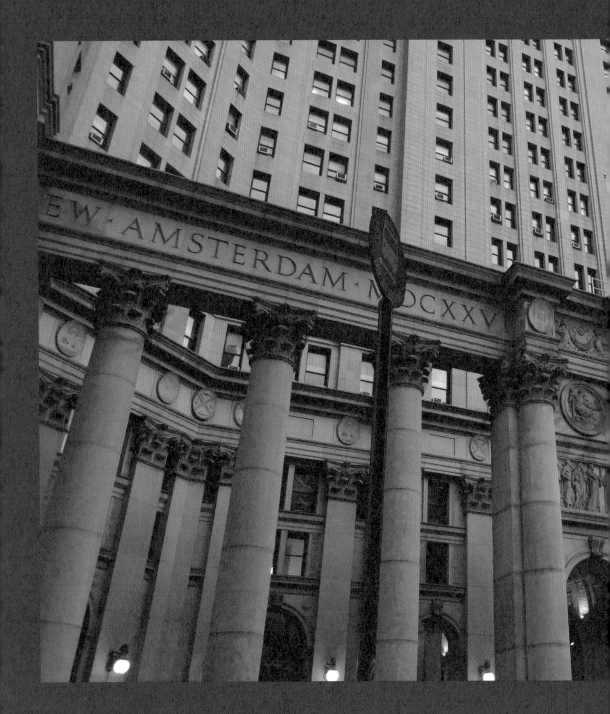

TRIBECA/
CHINA~
TOWN

트라이베카는 매년 4~5월에 열리는 영화제로,
차이나타운은 이국적인 분위기로 잘 알려져 있는
지역이다. 클래식한 유럽풍의 건축물들이 늘어선
트라이베카에서는 고풍스러운 분위기를, 그에 반해
각종 식료품 가게가 모여 있는 차이나타운에선
재래시장처럼 북적이는 분위기를 느낄 수 있다.

초창기 뉴욕이 미국의 수도 역할을 할 때
행정기관으로 사용되었던 트라이베카의 공공건물들은
건축에 관심이 있는 사람들이라면 눈여겨볼 만하다.
브루클린 브리지로 연결되는 차이나타운 지역은
웅장한 다리가 가져다주는 멋진 풍경을 배경으로
사진을 찍기 좋으니 참고해 두자.

행정기관들이 모여있는 이곳은 올드페이스의
세리프체가 많이 사용되고 있으며, 돌과 금속에 직접
각자하거나, 각자한듯한 형태로 디자인한 사인물을
많이 찾아볼 수 있다. 오래된 건축물이 많고, 지역
주민들의 평균연령이 높은 만큼 저채도와 큰 사이즈의
서체가 선호되고 있다. 간판을 분리하기보다는
천막에 직접 로고를 입혀 사용하고 있으며, 조명의
활용이 낮아 저녁에도 차분한 분위기를 느낄 수 있는
지역이다.

폴리 스퀘어Foley Square 북쪽 끝에 위치한 한 신호등. 로어 맨해튼 인근에는 유독 사진과 같은 고전적인 느낌의 가로등이 많이 보인다. 사방으로 향해있는 교차로의 신호등과 이정표가 복잡한 뉴욕의 모습을 대변해준다. 시청 앞이라 그런지 상단에는 뉴욕경찰이 설치한 교통신호제어기와 무인 단속 카메라 등이 어지럽게 설치되어 있다. 올리버 스톤 감독이 연출한 영화 〈월 스트리트Wall Street, 2010〉의 배경이 되는 지역으로, 캐리 멀리건이 연기한 위니 개코의 아파트가 이 근방으로 설정되어 있다.

14 Lafayette St., NY 10278

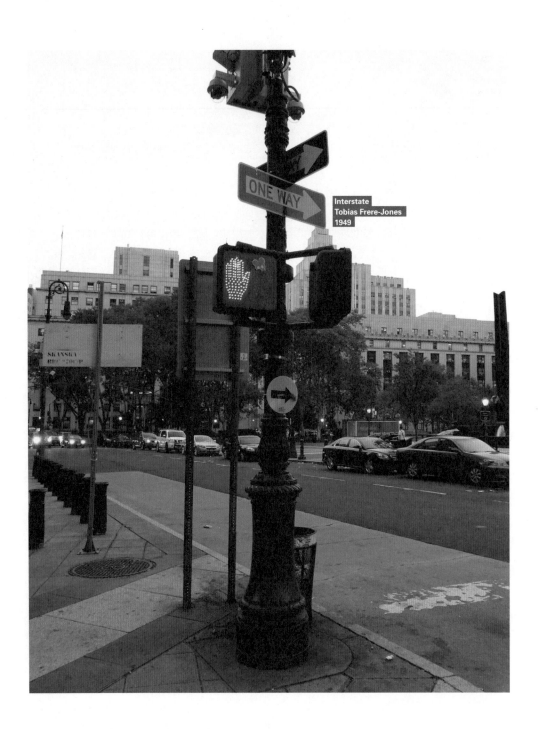

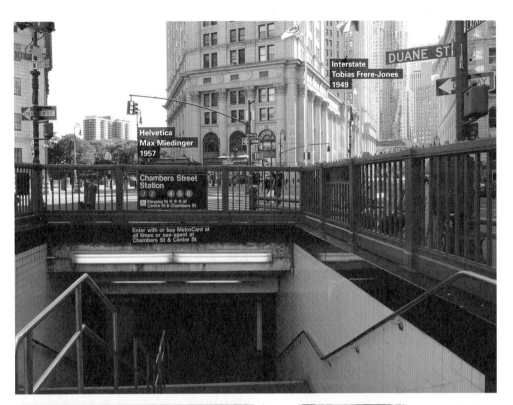

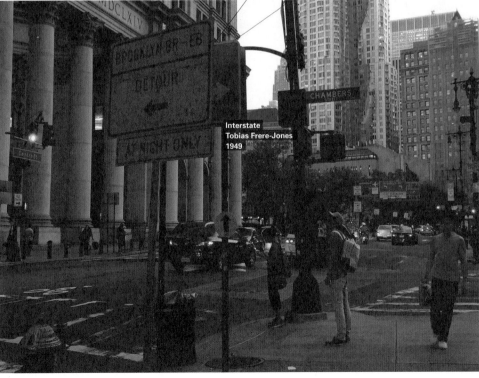

웅장한 자태의 맨해튼 시의회 건물로서 정부
건물로는 세계에서 가장 크다고 한다. 뉴욕에서는
이와 같은 로마식 건축양식이 자주 눈에 띄는데,
당시에 활약하던 건축가들이 모두 유럽에서 공부했던
사람들이었기 때문이다. 당연한 듯 전면에 새겨진
로마자들이 뉴욕에 어울리는 건지는 어쩐지 고개가

갸우뚱해진다. 전면에 'New Amsterdam'이라고
쓰여 있어서 매우 오래되어 보이지만 실제로 이
건물은 1914년에 완공되었다.

Manhattan Municipal Building
18 Centre St., NY 10007

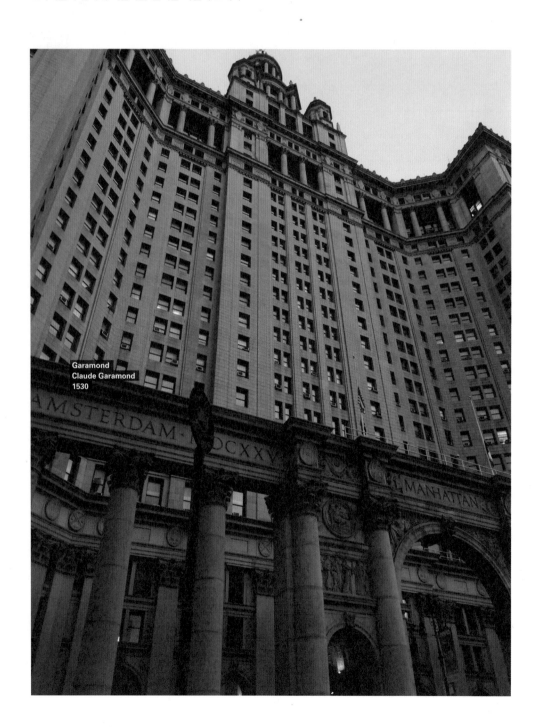

Garamond
Claude Garamond
1530

영국의 영향력 있는 그래픽디자이너인 리처드 홀리스Richard Hollis의 공개 강의를 홍보하는 배너이다. 세계적인 베스트셀러 『스위스 그래픽 디자인Swiss Graphic Design』의 저자인 그는 50~70년대 그래픽디자인에서 보이는 정치적 경향을 통해 시대의 이슈를 반영하는 디자이너의 자세에 대해 강의하고 있으며, 이와 관련한 사회 및 환경 문제에 관심 가질 것을 강조하고 있다.

87 Lafayette St., NY 10012

세리프체와 산세리프체를 조합하면 빛나는 디자인이 나오기도 한다. 모던함을 표현하는 악치덴츠 그로테스크에는 무채색을, 클래식함을 나타내는 가라몬드에는 골드컬러를 사용했으며, 자간을 줄여 일체감을 주었다. 93워스는 클래식한 건축스타일에 현대적 편의성을 콘셉트로 하는 콘도이다.

93WORTH

93 Worth St., NY 10013
+1 212-219-9393

4, 5, 6번 지하철을 탈 수 있는 브루클린 브리지–시티홀역에 있는 모자이크 타일 아트이다. 다른 역에서 볼 수 있는 작은 타일이 아닌 큼직한 타일을 사용한 점이 눈에 띈다. 오래전에 만들어진 모자이크 타일에서 화려하진 않지만 우아한 세련미를 느낄 수 있다. 큰 사이즈의 타일로는 섬세한 표현이 어려워서인지 서체 부분은 작은 타일을 이용하여 형태를 명확하게 표현하고 있다.

Brooklyn Bridge-City Hall, NY 10007

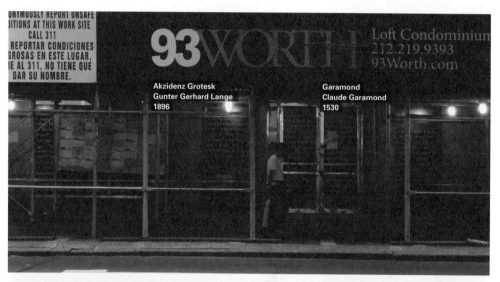

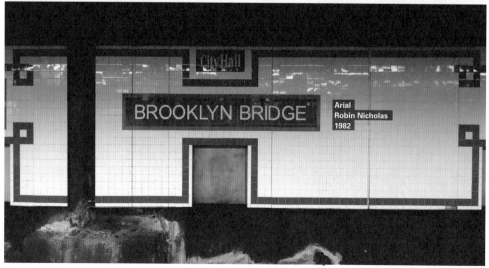

한 철물점의 간판에 쓰인 클라렌든은 1845년 로버트
비즐리Robert Beasley에 의해 디자인된 서체이다.
전통적인 영국 서체 중 하나인 클라렌든은 세리프체
중에서도 강한 어조를 느낄 수 있는 제목용 서체로서,
수직·수평으로 다듬어진 세리프의 마무리와 정원에
가까운 볼 터미널을 가지고 있는 등 이중적인 매력을
지니고 있다. 뿐만 아니라 단단한 형태의 알파벳과
달리 유려한 곡선으로 이루어진 숫자의 표현은 정복을
입은 여경처럼 강인함과 여성스러움을 동시에 가지고
있는 듯하다. 우리에게도 잘 알려진 'SONY'의 로고가
바로 클라렌든을 바탕으로 하고 있으며 미국의
국립공원 서체시스템에도 사용되고 있다.

TRIBECA HARDWARE
154 Chambers St., NY 10007
+1 212-240-9792
truevalue.com

285

연방 보호국과 보건국 등 미 연방정부의 공적 업무를
보는 주요 부서들이 많이 입주하고 있는 건물.
공식적으로 허가된 사람이 아니라면 아무나 들어갈 수
없는 곳임을 알려주는 경고문이 헬베티카를 사용해
엄격하게 표기되어 있다.

Federal Building
26 Federal Plaza, NY 10278

공공적인 용도로 사용되는 표지판에는 고담도
좋은 선택이다. 사진에 보이는 장애인용
입구에는 장애인Disabled이라는 표현 대신 편리한
출입구Accessible Entrance라는 완곡한 표현을
사용했는데, 차별적인 단어를 사용하지 않으려는
미국인들의 배려가 인상적이다.

THIS ENTRANCE FOR FEDERAL
EMPLOYEES WITH SMART CARD
ONLY

Helvetica
Max Miedinger
1957

THIS ENTRANCE
FOR FEDERAL
EMPLOYEES
INCLUDING
HANDICAPPED
FEDERAL
EMPLOYEES
WITH
SMART CARD
I.D. ONLY

ACCESSIBLE
ENTRANCE

Gotham
Tobias Frere-Jones
2000

정부청사 건물로 자간, 장평 등을 거의 손대지 않은
현판 작업은 공공기관의 정직한 성격을 그대로 드러내
주고 있다. 또한 깔끔하게 관리되고 있는 건물의
내 · 외부와 잔디밭의 모습은 바로 길 건너편과 눈에
띄게 차이를 보이고 있어, 마치 사유지에 들어온 것
같은 착각을 불러일으킨다.

Federal Building
26 Federal Plaza, NY 10278

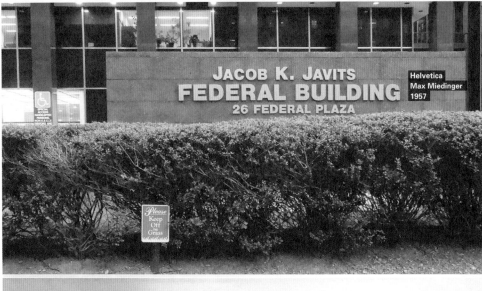

맨해튼 브리지에서 바라본 주택가. 미국문화의 한
축을 이루는 그래피티가 강변을 중심으로 늘어서
있는데 그 규모가 상당하다. 스카이라인이 낮은
지역에서 집중적으로 발견되며, 입이 벌어질 만큼
엄청난 규모의 작품들도 심심치 않게 찾아볼 수 있다.
종종 위험천만해 보이는 위치에 그려진 그래피티를
발견할 때면 감탄이 절로 나온다.

88-92 E Broadway, NY 10002

미국적인 스타일의 캐릭터와 삐뚤삐뚤한 서체의
사용이 정겹고 재미있다.

86-102 Henry St., NY 10002

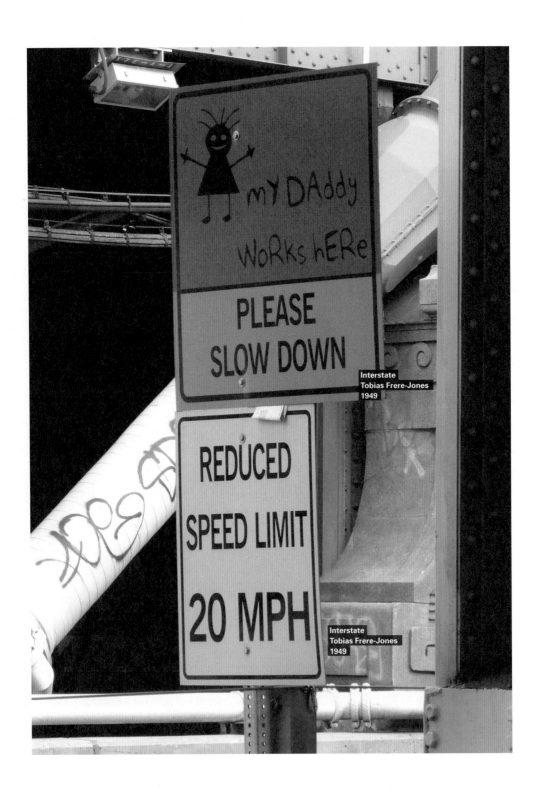

폴리 스퀘어에서 듀언 스트리트로 가는 길에 위치한 국제 무역 법원 앞의 경비실 모습. 가차없는 단호함을 전달할 때는 두말할 것 없이 헬베티카다. 경비원 아저씨를 귀찮게 했다가는 큰코다칠 것이라는 느낌을 주는 데 이만한 서체는 없는 듯하다.

United States Court of International Trade
1 Federal Plaza, NY 10278
+1 212-264-2814

차이나타운 인근에는 다양한 음식을 취급하는 롤 앤 고가 있다. 고요한 사거리에 요란한 글씨로 저렴한 가격과 무료배달을 강조하는 간판을 내걸어 지나가는 사람들의 시선을 사로잡고 있다. 이곳에서 취급하는 샌드위치나 피자는 대체로 제법 짜기 때문에 미리 음료수를 준비하길 권한다.

Roll and Go
362 Broadway, NY 10013
+1 212-925-7655

공사장 구조물에 붙어있는 한 경고판. 공사구역에 있는 임시 구조물에 자전거를 매어두지 말라는 경고문이 쓰여 있다. 맨해튼의 인도는 전반적으로 좁아서 공사 구역에서는 도로를 뒤덮고 있는 철골 구조물을 심심치 않게 발견할 수 있다. 또 단지 공사장에서만이 아니라 뉴욕 시내에는 자전거 도둑이 많기로 유명하니, 함부로 자전거를 매어둔 채 멀리 가는 것은 피하는 것이 좋다.

355-359 Broadway, NY 10013

국제무역법원 근처에 세워져 있는 벌금 경고문. 누군가가 'NO' 옆에 'W'를 붙여놓는 바람에 완전히 다른 뜻이 되어 버렸다. 뉴욕의 건물 앞 작은 공터는 주변에서 관리를 하는 경우가 많으며, 함부로 이용하다가 벌금을 물게 될 수도 있으니 주의를 기울일 필요가 있다.

2 Lafayette St., NY 10013

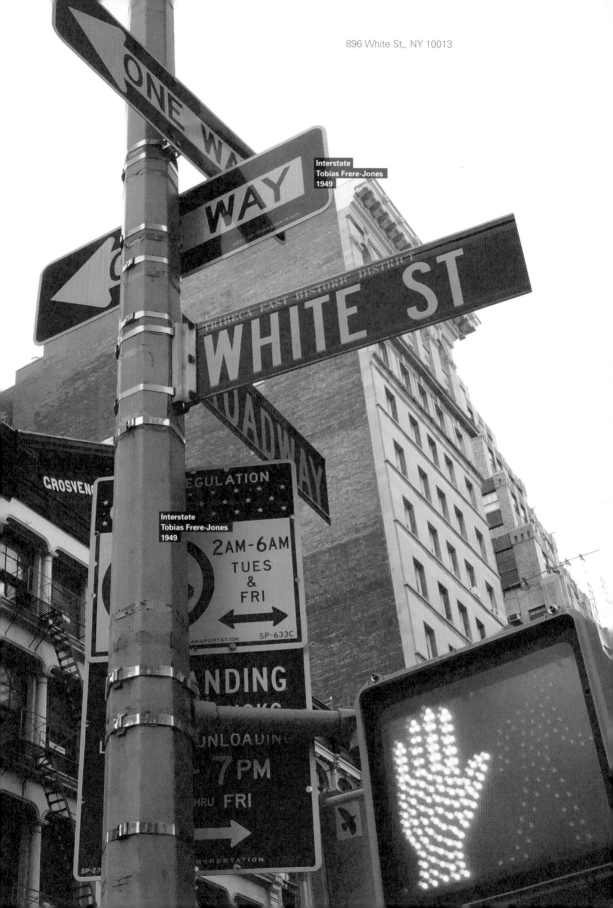

896 White St., NY 10013

Interstate
Tobias Frere-Jones
1949

Interstate
Tobias Frere-Jones
1949

TRIBECA / CHINATOWN

브루클린 브리지Brooklyn Bridge
Brooklyn Bridge

|

아름다움과 웅장함에 있어서 19세기 공학의 업적 중 백미로 꼽히는 건축물. 브루클린 브리지는
뉴욕에서 가장 오래된 다리로 유명하며, 최초로 철 케이블을 이용한 사례이기도 하다. 최초
설계자인 존 A. 로블링John A. Roebling과 그를 이은 아들 워싱턴Washington 마저 공사 중에 목숨을
잃어 결국 워싱턴의 아내가 완공했다. 16년에 걸쳐 만들어진 이 다리는 건축 과정에서 600명
이상의 인부들이 동원되었으며, 이때 동원되었던 많은 수의 인부들이 뉴욕에 정착하면서 생긴
지역이 지금의 차이나타운이다. 현재까지도 그 아름다움으로 인해 수많은 관광객이 찾아오는
명소이며, 다리의 중앙에 인도가 있는 특이한 구조로서 화창한 날 맨해튼의 풍경을 감상하기에
이보다 더 좋은 곳도 없다.

뉴욕 시청New York City Hall
City Hall Park

|

미국에서 가장 오래된 시청으로 브루클린 브리지 근처에 위치한 시청공원 안에 자리하고 있다.
현재 사적지로 지정된 이곳엔 조지 워싱턴이 생전에 사용했던 집무실과 집기들이 보존되어 있다.
일반인의 출입은 제한되고 있지만, 무료 가이드 투어를 신청하면 건물 안에 직접 들어가 볼 수
있다. 미국 역사에 관심이 있는 사람은 한번 방문해보길 권한다.

파이브 포인트Five Points

158 Worth St.

|

뉴욕주 대법원New York State Supreme Court과 미국연방 지방법원US District Court 근처에 위치한 공간으로, 지금은 사라진 5개의 교차로가 만나는 지역 이름에서 유래되었다. 한때 수원지였던 이곳은 범죄, 질병 등이 만연하여 소설가 찰스 디킨스Charles Dickens는 '악취와 오물로 뒤덮인 끔찍한 곳'이라고 묘사한 바 있다. 시 당국조차 질병의 온상으로 여겨 접근을 꺼리던 전설적인 슬럼가 지역이다. 레오나르도 디카프리오가 주연한 영화 〈갱스 오브 뉴욕Gangs of New York, 2002〉의 배경으로 등장하며, 지금은 과거의 모습을 거의 찾아볼 수 없지만, 파란만장한 미국의 역사를 담고 있는 장소이다.

캐리 빌딩Cary Building

105–107 Chambers St.

|

1850년대에 가말리엘 킹Gamaliel King과 존 켈럼John Kellum이 이탈리아 르네상스 양식으로 지은 건물이다. 주철로 만들어진 파사드는 다니엘 D. 배저Daniel D. Badger의 작품이며, 사실 이 건물은 사업공간으로 건축되었지만 현재는 주거공간으로 사용되고 있다. 1982년에 뉴욕의 랜드마크로 지정된 바 있으며, 1983년에는 미국의 사적지 목록에 이름을 올리기도 했다. 한때 뉴욕의 일간지 〈더 뉴욕 선The New York Sun〉의 본사로 사용된 건물이기도 하다.

09
Avant Garde

|

디자이너	허브 루발린Herb Lubalin, 1918-1981
발표	1968년(상업적 발표는 1970년)
국가	미국
스타일	지오메트릭 산스Geometric Sans

|

아방가르드는 허브 루발린이 디자인한 기하학적
산세리프 서체이다. 1968년 미국의 예술, 문화와
정치를 대표하는 잡지 〈아방가르드Avant Garde〉를
기획한 랄프 긴즈버그Ralph Ginzburg는 아트디렉터였던
허브 루발린에게 미래지향적이고 독창적인
로고 제작을 부탁한다. 허브 루발린은 기하학적
산세리프체인 푸투라를 베이스로, 이륙하는 비행기의
모습을 본떠 사선의 'A', 'V'를 가진 완전히 새로운
서체를 디자인하게 된다. 이후 1970년 상업적 출시를
위해 소문자를 추가하여 완성된 서체가 지금의
아방가르드이다.
이 놀라운 개성을 가진 서체는 즉각적으로 센세이션을
불러 일으키며 뉴욕의 많은 디자이너들에게 폭발적인
관심을 받게 된다. 누가 봐도 독특한 서체임이
분명했고, 한눈에 다른 서체와 구분되는 특징을 지녔기
때문이다. 그러나 많은 사람들이 이 서체를 사용할
경우 이 서체가 가진 뛰어난 개성이 희석될 것을
염려한 허브 루발린은 서체 디자인에 대한 권리를
보호하려 하였다. 그때 만들어진 기업이 현재의 거대
서체그룹인 ITCInternational Typeface Corporation이다.
그에 반해 랄프 긴즈버그는 아방가르드의 이름을 널리
알리고자 이 권리를 풀어줄 것을 요구했다. 분노한
허브 루발린은 랄프 긴즈버그의 의견을 무시했지만
이를 이해할 수 없었던 랄프 긴즈버그는 자신의
잡지를 폐간하였고 거꾸로 더욱 명성을 얻게 되었다.
초기에 아방가르드가 등장할 때는 초보자들이
사용하기 쉬운 서체라고 여겼지만, 곧 이것이 틀린
생각이었음을 깨닫게 된다. 어떠한 가공을 가한다고
해도 서체가 가진 고유한 느낌을 벗어날 수 없다는

한계를 발견했기 때문이다. 아방가르드가 로고였을
때 무게중심이 한쪽으로 몰려있던 'A', 'V', 'W' 등은
서체로 개발되며 무게중심이 중앙으로 옮겨왔고
'A', 'V'와 만나면서 겹쳐지는 부분을 피하기 위해
열림이 커졌던 'C', 'G'도 다시 열림이 좁아진 형태로
발표되었다. 지오메트릭 산스 스타일의 아방가르드는
획의 마무리를 수직과 수평으로 하며, 정원의 모습을
하고 있는 'O', 'C', 'G', 그리고 소문자 'a', 'b', 'c'
등이 기하학적 모습을 하고 있어 아주 단순하고
명료한 느낌을 준다. 뿐만 아니라 소문자의 짧은
어센더와 디센더로 인해 귀엽고 친근한 이미지까지
가진 묘한 서체이다. 특히 독특한 형태의 테일을
가진 'Q'와 열린 형태의 'R'은 아방가르드에서만 볼
수 있는 매력포인트이다. 하지만 최초로 디자인된
목적처럼 제목용으로는 매력적이지만, 가독성이 낮아
본문용으로 사용되기엔 부적합한 서체이다. 이런
이유로 현대의 디자이너들은 아방가르드를 "가장
억압된 서체", "오직 아방가르드라고 썼을 때만 훌륭해
보이는 서체"라고 말할 정도로 다루기 어려운 서체로
평가하고 있다. 아방가르드는 잡지 〈아방가르드〉의
로고 이외에도 아디다스 로고의 서체, SONY의
슬로건 서체시스템에 사용된 것으로도 유명하다.

AVW
OOG

어퍼추어Aperture

abc

QR

테일Tail

LOWER MANHATTAN

로어 맨해튼은 월 스트리트로 대변되는 세계 최대의
금융 중심지가 형성되어 있는 곳으로 그 유명한
뉴욕증권거래소와 트리니티 교회가 바로 여기에
있다. 19세기까지 쓰레기 매립지와 하역장으로
사용되었고, 범죄와 질병 등의 온상으로 통했으나
현재는 금융시장의 심장부라 할 만큼 180도 이미지
변신을 꾀한 지역이다. 세계무역센터 참사로 사라진
트윈타워가 위치했던 지역이며, 금융가임에도
불구하고 의외로 관광객들이 많이 찾는 장소이다.
맨해튼 최남단의 배터리 공원을 통해 미국의 대표적인
상징물인 자유의 여신상을 만날 수 있다.

네덜란드령 식민지였던 1600년대 초기에는 뉴
암스테르담New Amsterdam이라 불렸으며, 이후 영국의
식민지로 편입되었다가 미국이 독립하면서 비로소
뉴욕으로 발전되어 지금의 로어 맨해튼 지역이
되었다. 다른 지역과는 다르게 숫자로 된 이름 대신
과거의 거리 이름에서 유래된 듯한 명칭을 사용하고
있다.

금융기관들이 많이 모여있고 빈부격차가 큰 로어
맨해튼 지역에서는 전통적인 서체에 골드와 실버
색상을 조합하여 활용한 사인물을 자주 찾아볼 수
있다. 하지만 종종 어울리지 않게 화려한 조명에
독특한 서체를 사용한 작업이 눈에 띄기도 한다.
금융가의 특성상 주로 사용되는 서체에서도 효율적인
지역의 성격이 드러나는데, 주로 채도가 낮은 색상과
좁은 자간, 작은 사이즈의 서체를 사용하는 경향을
보인다. 또한 다른 지역보다 세련된 느낌의 얇은
서체를 많이 사용하는 특징이 있다.

월 스트리트 황소상을 지나 남쪽의 분수대를 바라보면
국립보존기록관의 고풍스러운 모습을 만날 수 있다.
이곳은 미국의 주요 행정 기록 및 공공 기록을
보존하고 있으며 국민들에게 이와 관련한 정보 열람
서비스를 제공하고 있다. 이러한 서비스가 국민에게
제공되고 있다는 사실이 놀라울 따름이다.

498 Fashion Ave., NY 10018

The National Archives
1 Bowling Green, NY 10004
+1 212-401-1620
archives.gov/nyc

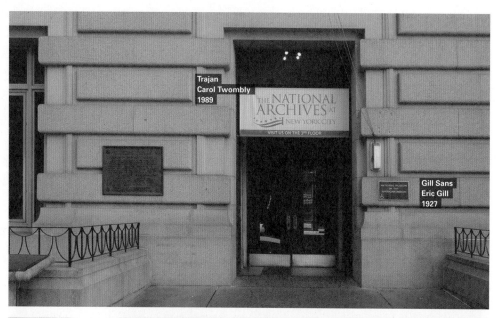

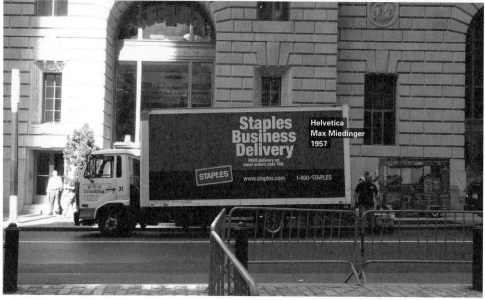

커피 전문점의 한쪽 벽을 차지하고 있는 안내판들은
목적에 따라 각기 다른 분위기의 서체를 사용하고
있다. 먼저 상단의 매장 운영 시간표에는 스타벅스의
이미지에 잘 어울리는 우아한 세리프체와 저채도의
색상을 사용하고 있다. 뉴욕시에서 설치한 위생
등급표에는 밝고 깨끗한 느낌의 파란색과 함께
공공적이고 표준적인 느낌의 산세리프체를,
금연표지판의 경우에는 자유분방한 느낌의 코믹한
서체를 사용하여 눈길을 끌고 있다.

Starbucks
115 Broadway, NY 10006
+1 212-732-9268
starbucks.com

74 트리니티 플레이스에 위치한 트리니티 교회의
로고. 웬만한 기업의 로고만큼이나 세련된 느낌을
준다. 클래식하고 고급스러운 느낌의 서체 사용과
여백을 살린 레이아웃 솜씨가 돋보인다.

Trinity Church
74 Trinity Pl., NY 10006
+1 212-602-0800
trinitywallstreet.org

풀턴 스트리트에 위치한 세계적인 명성의 로이터
통신사의 현판. 2007년 캐나다의 톰슨사에 인수된
이후 톰슨 로이터라는 이름을 쓰고 있다.

Thomson Reuters
195 Broadway, NY 10007
+1 646-223-4000
thomsonreuters.com

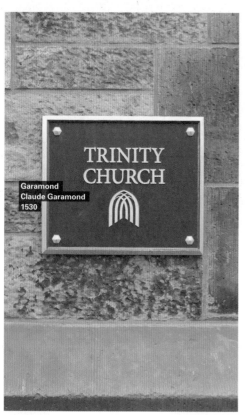

동일한 크기의 현판과 테두리에 비슷한 정도로 남겨둔
여백은 뉴욕의 거리가 정교하게 관리되고 있음을
보여준다.

Zuccotti Park
Zuccotti Park, NY 10006
+1 212-417-7000

사거리에서 만난 마천루와 가로등. 로어 맨해튼의
마천루는 그 명성답게 사방으로 시야를 꽉 채우고
있어 맨해튼의 다른 지역에 비해 하늘이 보이는
영역이 좁게 느껴지지만, 반면 건물 벽면과
유리창에서 반사된 빛이 거리를 메우고 있어서 각도에

따라 묘한 느낌을 자아내기도 한다. 거대한 인공
구조물들이 만들어내는 반사광이 가득한 거리에 서면
마치 무대 위에 서 있는 듯한 착각이 들 정도다.

146-172 Canyon of Heroes, NY 10038

월 스트리트 황소상Charging Bull이 위치한 볼링 그린Bowling Green 지역의 지하철 입구이다. 지하철 입구도 무조건 한 가지 양식으로 통일하지 않고, 해당 장소에 맞게 디자인한 점이 인상 깊다. 그저 눈에만 잘 띄게 한 것이 아니라 주변환경과 조화를 이루도록 신경 쓴 모습이 주목할 만하다.

5 Broadway, NY 10004

Castle Clinton National Monument

Battery Park, NY 10004
+1 212-344-7220
nps.gov/cacl

Helvetica
Max Miedinger
1957

Baskerville
John Baskerville
1923

뉴욕의 전신인 뉴 암스테르담 시절부터 공원이었던
볼링 그린은 맨해튼에서 가장 오래된 공립공원이라 할
수 있다. 공립공원치고는 한눈에 들어오는 꽤 소박한
크기를 지녔는데, 주변의 높은 마천루와 비교돼 더욱
작아 보이는 곳이다. 북쪽 끝에는 월 스트리트를
상징하는 황소상이 있으며, 작지만 아기자기한
휴식공간으로 뉴요커들의 사랑을 받고 있다.

Bowling Green
Whitehall St., NY 10004
+1 212-360-8143
nycgovparks.org/parks/bowlinggreen

볼링 그린과 배터리 공원 사이에 위치한 이 박물관은 전통적인 아메리칸 인디언의 의복부터 유물, 종교, 춤에 이르기까지 다양한 생활 모습을 전시하고 있다. 정해진 입장료는 따로 없으며, 본인이 원하는 만큼의 기부금을 내고 전시를 관람하면 된다.

미국은 인디언의 역사도 자국 역사의 일부로 편입하여 다루고 있다. 아메리칸 인디언이란 표현이 왠지 씁쓸하기도 하다.

National Museum of the American Indian
1 Bowling Green, NY 10004
+1 212-514-3700
nmai.si.edu

브루클린과 맨해튼을 연결하는 브루클린–배터리
터널을 배터리 공원 쪽에서 바라본 모습. 정면에
입구처럼 보이는 곳은 출입이 불가능한 곳이고, 실제
터널 입구는 뒷면에 있다. 브루클린–배터리 터널은
해저 터널로서 상당한 규모를 자랑하며, 도보가 아닌
자동차로만 건널 수 있다.

15 Battery Pl., NY 10004

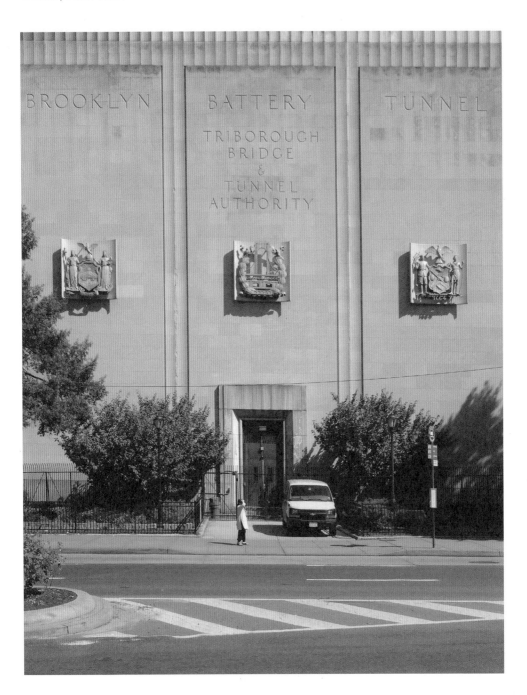

뉴욕 곳곳에서 만날 수 있는 이동식 매점. 가게마다 팔고 있는, 빵이라고 해야 할지 과자라고 해야 할지 애매한 프레첼Pretzel은 우리나라의 떡볶이만큼이나 흔하게 만날 수 있는 길거리 음식이다. 종종 구수한 냄새를 풍기기 위해 반쯤 태우고 있는 프레첼을 올려놓은 가게를 지날 때는 없던 허기가 밀려 오기도 한다. 사진 속 상점은 차양막에 큼지막하게 적힌 'The Battery'라는 문구로 보아 지역을 대표하는 듯하다.

15 Battery Pl., NY 10004

배터리 터널의 입구에는 기념품을 판매하는 각종 노점이 늘어서 있다. 특히 이곳엔 NYC나 NYPD가 쓰여 있는 모자나 티셔츠가 많은데, 마치 유명 브랜드의 로고라도 되는 것처럼 관광객들 사이에서 인기가 많다. 그러고 보면 뉴욕이라는 도시가 하나의 유명 브랜드나 다름없는 셈이다.

15 Battery Pl., NY 10004

월 스트리트 곳곳에는 세계적으로 유명한 사건들에
관한 내용이 바닥에 새겨져 있다. 참전용사에 관한
내용이나 역사적인 인물의 주요 행적들이 적혀 있기도
한데, 특히 한국과 관련된 내용도 꽤 많이 찾아볼 수
있으니 이 지역을 지날 때면 눈여겨보기 바란다.

1 Rector St., NY 10006

Interstate
Tobias Frere-Jones
1949

310

지금은 사라진 세계무역센터를 'World Trade
Center Site'라고 표기한 이정표의 설치 시기가
자못 궁금해진다. 뉴욕 도로표지판의 표준서체인
인터스테이트를 사용하여 익숙한 느낌이며,
디자인적으로 잘 다듬어져 있음은 물론 이미지와
아이콘, 컬러풀한 색상을 사용해 표지판의 기능을
적극적으로 살리려는 노력이 엿보인다.
21 Cortlandt St., NY 10006

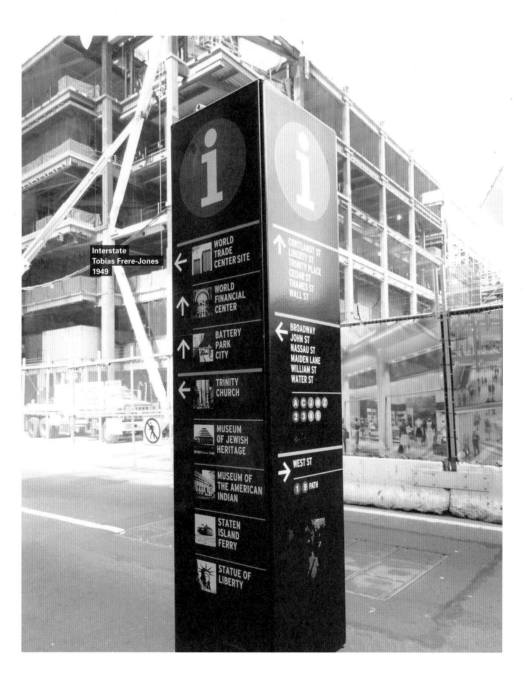

Battery Park

Battery Park, NY 10004

+1 212-344-3491

thebattery.org

Ulysses A Folk House

95 Pearl St., NY 10004

+1 212-482-0400

ulyssesnyc.com

'Equitable Building'이라고도 불리는 이 건물은 현재
생명보험 회사의 건물로 사용되고 있다. 뉴욕시뿐만
아니라 연방정부에서도 역사적 랜드마크로 지정하고
있는 건물로, 영화 〈울프 오브 월 스트리트Wolf of Wall
Street, 2013〉의 주인공인 조나단 벨포트(레오나르도
디카프리오)가 근무하는 회사의 입구로 묘사되기도
하였다. 입구에 세워진 건물의 이름은 서로 다른
두께와 곡선을 가진 서체가 조화를 이루어 모던한
느낌을 만들어 낸다. 월 스트리트에는 이처럼 말끔한
모습의 입구를 가진 건물들이 줄을 지어 서 있어 높은
경제적 수준을 가진 지역임을 한눈에 알 수 있다.

120 Broadway
120 Broadway, NY 10005

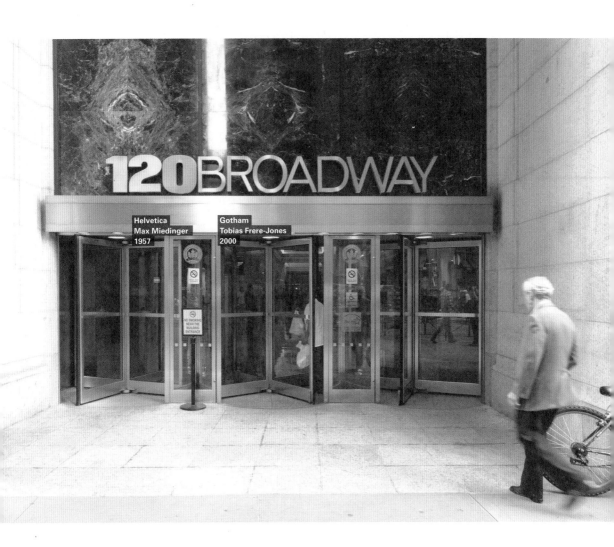

월 스트리트에는 해당 지역에 대한 자부심과 높은
콧대가 느껴지는 현판들이 건물마다 앞다투어
설치되어 있다. 사진은 현재 은행으로 사용되고 있는
건물에 설치된 현판으로, 자신들이 뉴욕의 랜드마크로
선정됨을 자랑스럽게 내세우고 있다.

37-47 Nassau St., NY 10005

55 Wall St., NY 10043

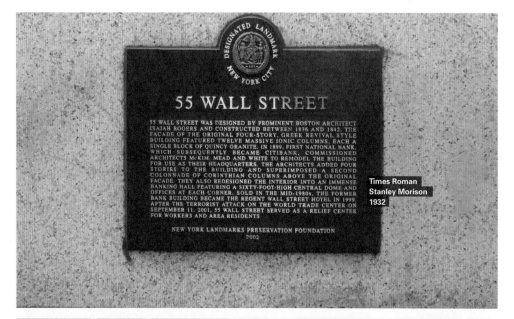

Times Roman
Stanley Morison
1932

고풍스러운 호텔의 입구에 세워진 입간판이다. 무려 1660년대에 지어진 건물로 350년이 넘는 역사에 어울리는 클래식한 느낌의 서체와 디자인을 사용하고 있다. 오래된 미국식 가정집 같은 분위기를 가지고 있는 이 호텔은 로어 맨해튼에 위치한 숙소치고는 비교적 가격이 저렴한 편이다.

The Wall Street Inn
9 S William St., NY 10004
+1 212-747-1500
thewallstreetinn.com

뉴욕은 오래 전부터 테러와 범죄에 대비해 경찰과 사업장이 긴밀하게 연락하는 프로젝트를 가동하고 있다. 자격증이나 상장에 자주 쓰는 서체와 레이아웃을 차용해 신뢰감이 느껴지는 디자인을 연출하고 있다. 사진은 37 월 스트리트에서 발견한 표지판으로 뉴욕의 숙소나 상점 곳곳에서 이와 같은 문양을 어렵지 않게 만날 수 있다.

37 Wall St., NY 10005

스시^{sushi}와 같은 일본 음식은 미국에서 이미 낯선
음식이 아니다. 거리 한복판에 위치한 일본 음식점이
다양한 인종이 복잡하게 어울려 있는 뉴욕의 모습을 잘
보여주고 있다.

21 Cortlandt St., NY 10006

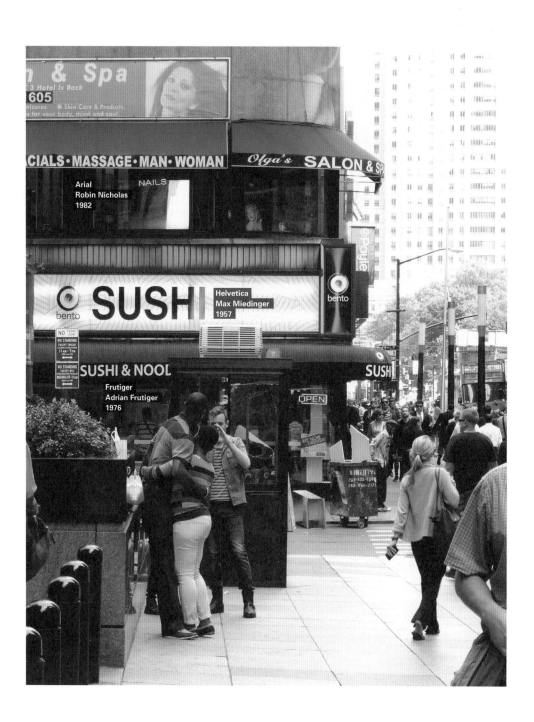

트리니티 교회 인근에서 발견한 휴지통. 다른 지역에서 볼 수 없었던 분리수거 표시가 되어 있음을 볼 수 있다. 최근에 설치된 듯 디자인과 서체가 잘 다듬어져 있는데, 여기에 사용된 뉴트라Neutra는 2001년 크리스찬 슈바르츠Christian Schwartz가 디자인한 산세리프체다. 기하학적인 모습을 하고 있어 푸투라처럼 날카롭게 보이기도 하지만, 크로스 바를 아주 낮게 설정하여 귀여운 꼬마에게 검은색 정장을 입혀 놓은듯한 묘한 매력을 가지고 있다. 주로 개성을 표현해야 하는 독특한 콘셉트의 디자인에 많이 사용된다.

90 Trinity Pl., NY 10006

Neutra
Christian Schwartz
2001

버스전용차로 표지판과 그 앞에 단단히 매여 있는
자전거 한대가 만나서 전형적인 도시의 모습을
만들어내고 있다. 지하철 입구에서 나오자마자 눈앞을
가로막는 압도적인 규모의 건물들이 금융중심지인 월
스트리트의 자존심과도 같이 우뚝 솟아 있다.

115-127 Canyon of Heroes, NY 10006

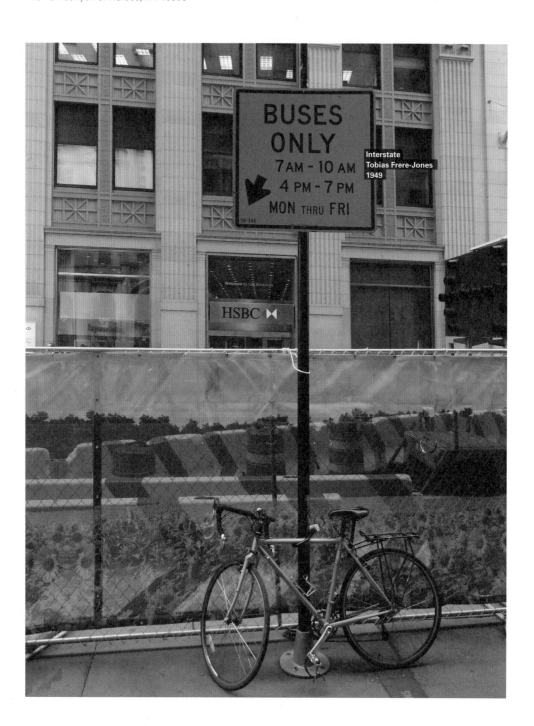

일반적으로 경고문에는 난색 계열의 채도가 높은 색상과 두껍고 장평이 좁은 서체를 많이 사용한다. 하지만 비교적 교육수준이 높은 로어 맨해튼에서는 경고문에 점잖은 색상과 교양이 묻어나는 표현을 사용하고 있다.

14 Wall St., NY 10005

밑줄 사용이 확연히 구분되는 두 사진. 위의 표지판은 정중히 자제하는 것에 감사를 표하는 데 반해 아래의 표지판은 주인이 화가 단단히 난 듯, 한 줄 한 줄 힘을 주어 이야기하는 것처럼 느껴진다.

5 Hanover St., NY 10005

4번과 5번 지하철을 탈 수 있는 월 스트리트역의
모자이크 타일 아트. 인터스테이트를 염두에 두고
디자인된 것으로 보이며, 타이포그래피를 둘러싼
장식은 미술 작품으로도 손색이 없을 정도이다.
Wall St. and Broadway, NY 10006
www.mta.info

오랜 역사를 자랑하는 뉴욕의 지하철에서 만날 수 있는
대표적인 서체는 다름 아닌 헬베티카이다. 대중교통이
가진 공공적 성격과 지하철이 가진 일사불란함을
표현하는 데 이보다 더 적합한 서체도 찾기 쉽지 않을
것이다. 치안이 불안하고 낙서와 무질서가 난무하던
90년대 초에 비하면 지금 뉴욕의 지하철은 제법
이용할 만한 교통수단으로 자리 잡았지만, 각종 공사로
인해 임시로 폐쇄되는 노선이 종종 있기 때문에 지하철
입구에 세워진 안내문구가 있다면 꼼꼼히 확인하고
이용하기 바란다.

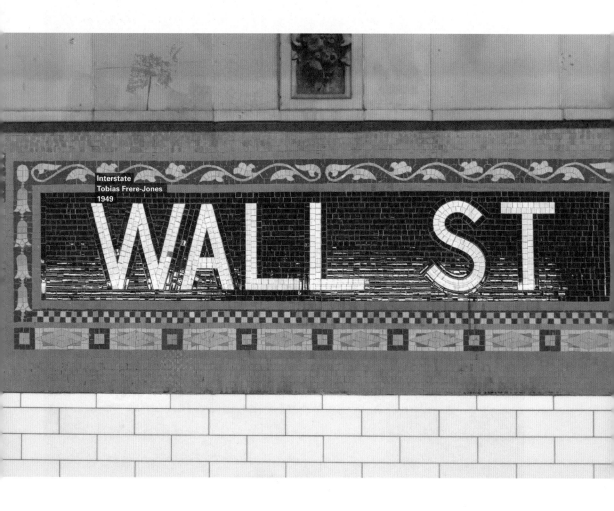

Bklyn Bridge

Helvetica
Max Miedinger
1957

배터리 공원 내의 캐슬 클린턴 요새 입구에 있는
한 보안 경고판. 미국에선 세계무역센터 참사 이후
공공장소에서 보안이 강화된 내용의 경고문구를 자주
접할 수 있다. 지금은 자유의 여신상에 가기 위한
페리터미널로 쓰이고 있지만, 네덜란드 식민지에서
영국의 식민지로 전환되던 18세기까지는 배터리
성곽을 수호하기 위한 요새로 사용되었다. 사진의

경고판은 비교적 최근에 만들어졌다는 것을 입증하듯
픽토그램이 적극적으로 사용된 점을 볼 수 있다.
하지만 포스터 외곽의 좁은 여백에 두꺼운 프레임이
덧씌워져 다소 답답한 느낌을 준다.

Castle Clinton National Monument
Battery Park, NY
+1 212-344-7220
nps.gov/cacl

322

세계무역센터 인근의 리버티 플라자Liberty Plaza에
위치하고 있는 브룩스 브라더스. 200년의 역사를
자랑하는 미국인들답게 클래식하고 학구적인 느낌을
주는 보도니체를 사용하여 자신들의 아이덴티티를
나타내고 있다. 공사로 인해 근처가 복잡한데도
성조기를 내걸고 있는데, 장소가 장소이니만큼
세계무역센터 참사로 인한 희생자들을 애도하고 있는
듯하다.

Brooks Brothers
1 Liberty St., NY 10006
+1 212-267-2400
brooksbrothers.com

하노버 스트리트 동쪽 라인에서 만난 경고판. 동물
관련된 경고판에는 꼭 그림이 곁들여져 있는데,
그 형태도 다양하다. 아마추어의 솜씨인 듯 보이지만,
우측으로 정렬한 글씨와 좌측의 여백을 활용한
이미지의 사용이 안정적이며, 검게 채워진 강아지
실루엣이 적절한 위치에서 균형을 잘 살려주고 있다.

10 Hanover St., NY 10005

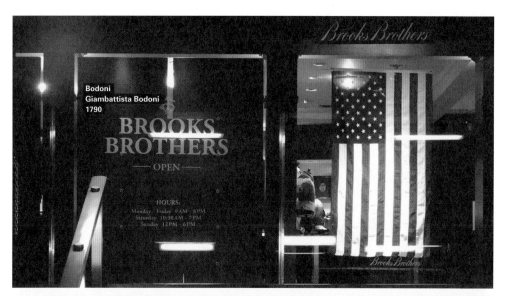

맨해튼과 서쪽의 뉴저지를 연결하는 열차인 패스. 크리스토퍼 스트리트역을 비롯해 9번, 14번, 23번, 33번 스트리트역과 세계무역센터역에서 이용할 수 있으며, 대략 10분 정도면 뉴저지의 호보켄Hoboken과 뉴포트Newport역으로 이동할 수 있다. 악명 높은 맨해튼의 지하철과는 달리 제법 깨끗하게 관리가 잘 되어있으며, 헬베티카를 이용하여 작업한 세련된 로고와 문자가 비교적 최근의 작업임을 말해주고 있다. 사진은 세계무역센터 쪽에 있는 승강장이며

패스를 이용해 뉴저지 해변가로 가면 맨해튼의 웅장한 마천루를 감상할 수 있다. 특히 이곳에서는 동쪽의 브루클린이나 퀸스에서 바라보는 오밀조밀한 마천루와는 달리 변화무쌍한 건물 크기의 변화를 한눈에 볼 수 있다. 복잡한 맨해튼에 지쳤다면 한적하고 깨끗한 뉴저지에서 잠시 쉬어가는 것도 좋을 것이다.

71-85 Vesey St., NY 10007
panynj.gov

Helvetica
Max Miedinger
1957
PATH

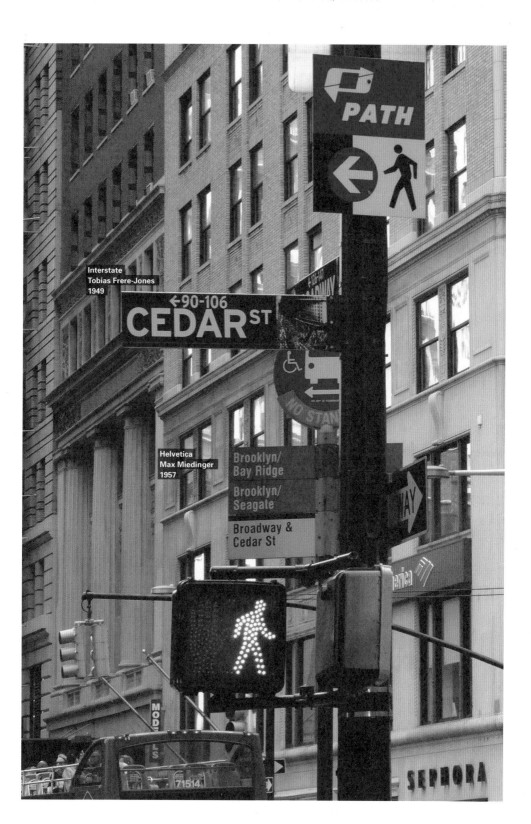

Interstate
Tobias Frere-Jones
1949

Helvetica
Max Miedinger
1957

325

LOWER MANHATTAN

월 스트리트 황소상Charging Bull

1 Bowling Green

월 스트리트에 방문하는 관광객이라면 모두가 들르는 황소상은 월 스트리트의 아이콘이다. 황소의 중요 부위를 만지면 부자가 된다는 속설 때문에 방문객들이 줄을 서서 기념사진을 찍는 곳이기도 하다. 중요 부위가 어디인지는 근처만 가도 금세 알 수 있을 것이다.

페데럴 홀 내셔널 메모리얼Federal Hall National Memorial

26 Wall St.

1699년에 지어진 시청사를 개조하여 1789년부터 연방정부의 청사로 사용되었다고 한다. 미국의 초대 대통령인 조지 워싱턴의 동상이 있는 곳으로, 조지 워싱턴이 취임사를 한 장소로 유명하며, 미국 민주주의의 초석이 된 권리장전, 헌법 등을 열람할 수 있는 곳이다. 관람료는 무료다.

뉴욕증권거래소New York Stock Exchange

11 Wall St.

'Big Board'라는 별명을 가진 뉴욕증권거래소는 세계에서 가장 큰 규모의 증권거래소로 1793년에 24명의 주식 중계인들이 멤버십을 만들면서 시작되었다고 전해진다. 신고전주의 양식으로 지어진 건축물에서 현재의 위상에 걸맞은 웅장함을 엿볼 수 있다. 내부 촬영은 엄격히 금지되고 있으며, 방문객은 건물 3층으로 올라가서만 내부 관람이 가능하다.

트리니티 교회Trinity Church

74 Trinity Pl.

뉴욕증권거래소와 연방정부박물관에서 멀지 않은 곳에 삐죽하게 솟아올라 고풍스러운 멋을 자아내는 건물이 바로 트리니티 교회이다. 영국식 성공회 교회로서 고전건물과 최신 건물들 사이에서 특색 있는 분위기를 만드는 데 한몫하고 있다.

뉴욕연방준비은행Federal Reserve Bank of New York
33 Liberty St.

|

미국의 지폐발권은행으로 미국 내 외환시장에서 중추적인 역할을 담당하고 있다. 또한 세계 각국의 금괴를 보관하고 있다고 알려져 있는데, 이를 소재로 한 영화 〈다이하드3Die Hard3, 1995〉가 만들어지기도 했다. 큰 특색이 있는 건물은 아니지만 세계 경제에 관심이 있는 사람에게는 의미 있는 장소가 될 것이다.

그라운드 제로Ground Zero
2 World Trade Center

|

2001년 9월 11일, 비행기 충돌로 미국의 상징 중 하나인 트윈타워가 붕괴되면서 수많은 사람이 목숨을 잃은 비극적인 장소이다. 희생자들의 이름이 새겨진 돌 바닥들이 모여 작은 공터를 이루고 있는 곳으로 현재까지도 희생자들을 추모하는 꽃다발들이 끊이지 않고 있다.

배터리 공원Battery Park
Battery Park

|

맨해튼의 최남단에 있는 추모 공원이다. 전쟁이나 사고로 희생된 사람들의 명단과 그들을 기리는 조형물들이 설치되어 있다. 이곳에서는 날씨가 좋은 날 멀리 있는 자유의 여신상을 볼 수 있으며, 선착장에서 페리를 타고 자유의 여신상으로 갈 수 있다. 언제나 관광객들이 길게 늘어서 있으므로, 페리를 탈 계획이라면 일찍 서두르는 편이 좋다.

자유의 여신상Statue of Liberty
Liberty Island

|

명실공히 미국과 뉴욕을 상징하는 가장 대표적인 아이콘으로 오른손에는 횃불을, 왼손에는 독립선언서를 들고 있다. 1886년 미국의 독립 100주년을 기념하여 프랑스에서 제작되어 미국 리버티 섬Liberty Island에 설치되었다. 조각가 프레데리크-오귀스트 바르톨디Frederic-Auguste Bartholdi가 자신의 어머니를 모델로 하여 21년이라는 긴 시간에 걸쳐 제작한 것으로 알려져 있다. 엘리베이터를 타고 10층에 올라가면 꼭대기에서 로어 맨해튼의 장관을 볼 수 있다. 하지만 한 번에 탑승하는 인원이 많지 않아서 꽤 오래 기다릴 각오를 해야 한다.

10
Frutiger

|

디자이너 아드리안 프루티거Adrian Frutiger, 1928-
발표 1976년
국가 프랑스
스타일 휴머니스트 산스Humanist Sans

|

프루티거는 직공의 아들이었던 아드리안 프루티거가 1976년에 만든 서체이다. 어렸을 때부터 인쇄소에서 경험을 쌓았고 레터링에 관심을 가진 그는 취리히 예술 공예학교School of Arts and Crafts에 진학해 서체 디자인을 배웠다. 도제 기간을 거치던 중 대형 활자주조소였던 드베르니 앤 페뇨Deberny & Peignot에 스카우트된 아드리안 프루티거는 그곳에서 아트디렉터로서의 재능을 인정받는다. 이후 프랑스 파리의 샤를 드골 공항Charles de Gaulle Airport의 사인시스템을 의뢰받고, 이 공항의 건축적 특징인 곡선미를 반영해 루아시Roissy체를 디자인하게 된다. 이 서체가 후에 상용화되면서 프루티거라는 이름이 붙여졌다.

세리프의 우아함을 가지고 있는 휴머니스트 산스 스타일의 프루티거는 문자 폭의 변화가 크고, 소문자의 어센더와 디센더가 길며, 획의 마무리를 미묘한 사선으로 하고 있다. 또한 둥근 소문자뿐 아니라 대문자 'C', 'S'의 열림 정도도 커서 산세리프체임에도 불구하고 시원시원하고 자유분방한 느낌을 준다.

같은 휴머니스트 산스 스타일의 길 산스와 비슷한 형태를 보이고 있지만, 'M'의 중앙 꺾임의 높이, 'Q'의 테일 모양, 'g'의 열린 루프의 형태, 't'의 사선으로 잘린 세로획 등으로 단번에 구분할 수 있다. 세리프체와도 아주 잘 어울리며, 가독성이 높고 부드러운 느낌을 주는 감성적인 본문체로 사랑받고 있다. 특히 'C', 'G', 'S'에서 발견할 수 있는 간결한 형태는 프루티거만의 매력 포인트라 할 수 있다.

현재 샤를 드골 공항, SDI, ETAS 같은 기업 이외에도 워싱턴대학교University of Washington, 런던 정치경제대학교London School of Economics and Political Science, 마이애미대학교University of Miami 등의 서체시스템에 사용되고 있으며, 프랑스 관광청, 프랑스 도로교통국의 고속도로 사인 서체시스템 등 높은 가독성을 지녀야 할 사인물에서 주로 찾아볼 수 있다.

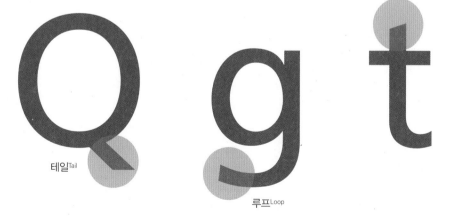

C G S

M

Q g t

테일Tail

루프Loop

서체 연대표

사건	연도	뉴욕
목판활자 발명	**1221**	
금속활자 발명	**1234**	
팔만대장경 완성	**1251**	
훈민정음 창제	**1443**	
1450년경 요하네스 구텐베르크(Johannes Gutenberg) 활판 인쇄술 완성	**1450**	
1450-1515 프란체스코 그리포(Francesco Griffo)	**1451**	1451-1506 크리스토퍼 콜럼버스(Christopher Columbus)
아르놀트 판나르츠(Arnold Pannartz), 콘라트 슈바인하임(Konrad Sweynheym) 이탈리아 최초의 인쇄소 설립	**1464**	
1490-1561 클로드 가라몽	**1490**	
	1492	크리스토퍼 콜럼버스 신대륙 발견
1495년경 벰보(Bembo) / 이탈리아	**1495**	
마틴 루터(Martin Luther), 종교개혁	**1517**	
가라몬드 / 프랑스	**1530**	
1580-1656 장 자농(Jean Jannon)	**1580**	
1606-1669 크리스토펠 판 다이크(Christoffel van Dyck)	**1606**	
	1609	허드슨 강 명명
	1625	뉴 암스테르담 건설
세계인구 5억 명 돌파	**1650**	
최초의 일간 신문 〈라이프치거 자이퉁(Leipziger Zeitung)〉 창간	**1660**	
	1664	뉴욕 명명

330


1692	1692-1766 윌리엄 캐슬론	
1706	1706-1775 존 바스커빌	
1725	캐슬론 / 영국	
1740	1740-1813 지암바티스타 보도니	
1754	바스커빌 / 영국	컬럼비아대학교 설립
1760	1760-1840 산업혁명	
1771	『브리태니커 백과사전(Encyclopaedia Britannica)』 출판	
1776		미국 독립선언
1777		뉴욕주 헌법 제정
1778		미연방 헌법 제정
1784	디도 / 프랑스	
1789		초대 대통령 조지 워싱턴(George Washington) 취임
1790	보도니 / 이탈리아	
1794		1794-1877 코넬리우스 밴더빌트(Cornelius Vanderbilt)
1796	석판 인쇄 발명	
1801		〈뉴욕포스트(New York Post)〉 창간
1805	발바움 / 독일	
1812		뉴욕 시청 개관
1817		뉴욕 증권거래소 출범
1820		인구 100만 명 돌파
1832		뉴욕대학교 창립
1835		1835-1919 앤드류 카네기
1837		1837-1913 J.P. 모건(J.P. Morgan)

	1839	1839-1937 존 D. 록펠러(John D. Rockfeller)
	1842	뉴욕 필 하모닉 창단
클라렌든 / 영국	**1845**	뉴욕 경찰국 출범
	1851	〈뉴욕타임스〉 창간
	1857	센트럴파크 개원
	1861	1861-1865 남북전쟁
	1863	에이브러험 링컨(Abraham Lincoln) 노예해방 선언
	1871	그랜드 센트럴 디포(Grand Central Depot) 완공
1872-1943 모리스 풀러 벤튼	**1872**	
1878-1956 파울 레너	**1878**	
	1879	셔먼 메도우스 매립지 완성 토머스 에디슨(Thomas Edison) 백열전구 발명
1882-1940 에릭 길	**1882**	
	1883	브루클린 브리지 완공
	1886	자유의 여신상 제막
1888-1967 스탠리 모리슨	**1889**	
골든 타입(Golden Type) / 영국	**1890**	332
	1891	카네기 홀 개관
악치덴츠 그로테스크 / 독일	**1896**	
	1900	그랜드 센트럴 스테이션(Grand Central Station)으로 개명
1902-1974 얀 치홀트	**1902**	
뉴 고딕(News Gothic) / 미국	**1903**	
옵셋인쇄 발명	**1904**	뉴욕 지하철 개통
프랭클린 고딕 / 미국	**1905**	
리노스크립트(Linoscript) / 영국		